A
Art

&

T
Technology

■ 艺术与科技
—— 舞蹈跨界融合呈相研究

张梦妮 著

华中科技大学出版社
http://press.hust.edu.cn
中国·武汉

内容简介

本书聚焦当代前沿议题,探讨了舞蹈艺术中尖端科学技术工具的运用及其对舞蹈教育的影响,通过理论与实践的深度融合,展现了跨学科知识的广度和深度。作为一本工具书,它信息丰富,涵盖多个领域,使复杂知识通过案例呈现得既合乎逻辑又具前瞻性。本书跨越新媒体与科技的界限,揭示了现代舞蹈从信息化到科技化的发展脉络,并为已然身处变革之中的舞蹈艺术的发展提出一些指导建议。

图书在版编目 CIP 数据

艺术与科技:舞蹈跨界融合呈相研究 / 张梦妮著. -- 武汉:华中科技大学出版社, 2024.5. -- ISBN 978-7-5772-0899-2

Ⅰ.J7-39

中国国家版本馆 CIP 数据核字第 2024YN0657 号

艺术与科技——舞蹈跨界融合呈相研究 张梦妮 著
Yishu yu Keji——Wudao Kuajie Ronghe Chengxiang Yanjiu

策划编辑:周晓方 宋 焱	
责任编辑:周 天	
封面设计:廖亚萍	
责任校对:张汇娟	
责任监印:周治超	
出版发行:华中科技大学出版社(中国·武汉)	电话:(027)81321913
武汉市东湖新技术开发区华工科技园	邮编:430223
录 排:华中科技大学出版社美编室	
印 刷:武汉科源印刷设计有限公司	
开 本:710mm×1000mm 1/16	
印 张:10.5 插页:1	
字 数:205 千字	
版 次:2024 年 5 月第 1 版第 1 次印刷	
定 价:88.00 元	

本书若有印装质量问题,请向出版社营销中心调换
全国免费服务热线:400-6679-118 竭诚为您服务
版权所有 侵权必究

项目：

2023年湖北省社科基金（后期资助项目）艺术与科技——舞蹈跨界融合呈相研究（项目编号HBSKJJ20233406）

依托项目：

2023年国家级大学生创新创业训练计划（创业训练重点支持领域项目）VR+舞蹈科技文化传播运营TDS（technology+dance+share）科技媒体计划（项目编号：202311524001X）

2023年度武汉音乐学院校级（重点项目）舞蹈影像运动（跨学科实验）研究（项目编号：2023xjkt03）

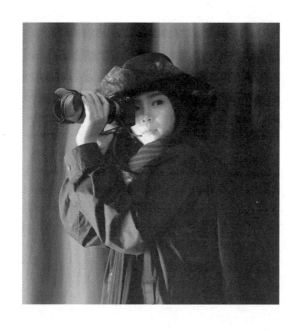

张梦妮 艺术学博士,美国哥伦比亚学院访问学者,现供职于武汉音乐学院。主要研究领域涵盖艺术与科技、新媒体艺术、舞蹈影像、艺术经营等前沿领域,以及古代宫廷乐舞研究、荆楚乐舞研究等传统文化领域。曾出版专著《荆楚乐舞遗存与复现研究》。2019 年 8 月 24 日,受邀参加了韩国首尔大学举办的"Righteous Sports Culture and Olympics in Korea"国际学术会议,并作为中方学术代表发表了《한·중 궁정악무의 비교연구》。其作品《无明/MENGNI 肢体影像实验×田晓磊/屏幕福尔马林计划》于 2024 年 1 月 13 日在合美术馆进行了首展;《轨迹 Track Dance Jam》于 2018 年 5 月 26 日在合美术馆进行了首展。

艺术性扩张——议舞蹈与科技

舞蹈是人类历史上最古老的艺术之一。然而,作为一种媒体艺术形式,舞蹈仍期待更多人的接纳与理解。遗憾的是,大众很少以艺术的角度去接触和欣赏舞蹈,使得舞蹈这种动态媒体艺术在公众心中产生了许多的误解。

法国哲学家吉尔·德勒兹说过,电影是一门关于在影像中表现动态和时间的艺术。这一观点与舞蹈艺术不谋而合。从最古老的岩壁上的绘画到现代银幕上的电影,人类始终在不懈地追求通过动作和节奏来捕捉内心的情感。而相机的发明改变了我们观察和理解现实世界的视角和方式。剧本、镜头、拍摄角度和剪辑技术可以帮助创作者谱写另一首"诗",让我们感受到现实世界中看不见的那一部分美好。因此,舞蹈和视频的成功融合,不仅赋予了舞蹈艺术全新的发展维度,更催生了一门全新的艺术形式——舞蹈视域融合,这门艺术形式混合了媒体艺术和舞蹈艺术的精髓,对舞蹈的发展做出重大贡献,因为当今的艺术潮流中,混合媒体和整体媒体的创作日益受到重视。从主题的角度来看,舞者在更高层次上可以通过身体姿态和动作最直接地体验空间,并通过影像技术为受众带来全新的视觉体验与审美享受。舞蹈是实现空间创造的基本手段,它可以表达空间并将其排序。一方面,舞蹈表演虽受到时空的限制,但借助新媒体技术,创作者可将事先制作好的影像视频配合数字技术进行现场演出,带给观众别开生面的视觉体验;另一方面,舞蹈可以不受时空的限制,通过影像技术记录和保存。无论是直接采用影像技术呈现舞蹈,还是借助新媒体技术间接呈现舞蹈,均可使舞蹈获得新的艺术生命,成为独具一格的艺术形式。

通过综合舞蹈、影像、美学、运动学、物理空间、哲学、媒体和文化有关的多领域的理论,我们得以对运动这一概念进行重新思考,并为识别和定义身

体运动与媒体之间的关系提供了必要的方法，同时，我们也考虑了这种关系可能对运动研究的进一步探索在媒体和文化层面产生的影响。通过这些研究，我们可以进一步确定作为人类最古老的艺术之一的舞蹈，与媒体和数码技术领域的最新技术发展成果是否可以创造性地进行综合，让舞蹈突破物理空间的界限，同时有意识地将多样化的混合现实和"身体"融入其中，使其成为表演和日常生活体验的一部分。

目录 CONTENTS

第一章 "新身体"概念 ·· 1
一、数码身体在非物质空间中的转换 ·································· 1
二、舞蹈和计算机编码融合教育研究案例 ···························· 16

第二章 数码舞蹈多媒体视觉研究 ································· 25
一、舞蹈媒体的相关研究和讨论 ······································· 26
二、动态数据化"舞蹈动作可视化系统" ····························· 36

第三章 3D全息舞蹈影像 ··· 42
一、3D全息舞蹈 ·· 42
二、3D投影图形——以芭蕾为设计方案 ····························· 47
三、投影图形与舞蹈影像映射 ·· 51

第四章 虚拟现实技术在舞蹈中的运用 ·························· 61
一、VR舞蹈表演作品的制作 ·· 61
二、VR舞蹈的产业化 ·· 64

第五章 存在于"任何空间"的舞蹈影像 ······················ 67
一、舞蹈影像的发展史 ··· 68
二、创造经济时代创意思考的艺术价值 ······························ 79
三、影像舞蹈作为电影屏幕的替代内容 ······························ 87

第六章　舞蹈与视觉人类学 ·· 98
一、透过视觉人类学看舞蹈 ·· 99
二、视觉人类学 ··· 115

第七章　多元文化的虚拟与重构 ·· 128
一、文化的融复合现象 ·· 129
二、虚拟舞蹈的模拟创建 ··· 137
三、非虚构舞蹈重新审视 ··· 147

后记 ·· 160

第一章 "新身体"概念

数码技术与舞蹈艺术相结合，不仅创造出多种效果，还能使舞蹈的身体变形。在观察到数码舞蹈中因数码技术的应用而展现的多样化的身体形态后，笔者提出了关于跳舞的身体概念的新观点。

首先，为了帮助大家理解数码舞蹈，我们将介绍它的构成要素：空间和出演者。其次，数码舞蹈的演出者被分为以数码形象出现的数码身体、安装在舞蹈演员身上的器械、机器人舞蹈者。再次，是对数码舞蹈出演者的身体特性进行分析，他们与人类舞蹈演员不同，其身体形态可以发生改变，可以使人体机能增强，或使某一感觉器官的感觉和功能转移到其他器官。而且机器人舞蹈者除了前面所述的各种特性之外，还有去人性因素这一点。通过这样的讨论，可以确认数码舞蹈的形态，同时也可以得出反映数字时代的新身体概念的结论。数码科技是给跳舞的身体提供新的可能性的装置和技术，这种新技术与身体的关系在以后的舞蹈发展中也将延续下去。

一、数码身体在非物质空间中的转换

在时代的变化潮流中，艺术产生了新的意义，且与科学技术的发展同步推进。20世纪后期，在艺术作品的创作过程中，将数码技术作为核心技术的现象正在持续增加。舞蹈也积极利用了这一新媒体，出现了以前舞蹈中看不到的混合了现实和想象的表现形式。数码技术不仅成为记录和分析舞蹈家动作的工具，还广泛应用于作品的各个构成要素，如音乐、背景、服装等，塑造了多样的形象和效果，提供了舞蹈舞台的新形式。数码技术可以把舞蹈舞台设置为虚拟舞台和现实舞台重叠的空间，使舞蹈舞台摆脱了场景转换和视觉空间的限制，扩

大了舞蹈舞台的空间范围。比如，韩国综艺节目《无限挑战》中舞蹈的绝对构成要素和表现媒介——人类舞蹈演员和数码技术的结合，不仅在表演舞蹈的同时展现了身体解体的方式，还展现了改变身体形象的功能，以及去除了人性要素的全新的身体形象。

在舞蹈的发展历史上，学者们提出了多种多样的身体形象，但数码舞蹈中的身体，引起了很多争议。尽管如此，通过马歇尔·麦克卢汉的《理解媒介：论人的延伸》，我们产生了新的认识——"媒体和我们身体的关系，是通过应用技术来实现身体的扩张"①。以此为基础，数码舞蹈中，身体的表现与实际动作的结合，为科学技术和人类共存提供了一个肯定性视角。

当前，数码舞蹈中的表演者多以数码身体和机器人等形态出现。数码身体根据出演者身体存在的空间适用的技术和结果有不同的选择。首先，网络空间的大部分数码身体都是使用动作捕捉技术，把实际捕捉到的出演者动向的数据传送到电脑后进行编辑创作的。另外，向出演者的身体投射数字图像，也能创造出与实际身体重叠的视觉现象，这是通过投射数字图像在实际舞台上创造的身体。

另一种身体形象——赛博格（机械化有机体）则是人类和机器的结合。艺术家史特拉克在查尔斯·罗伯特·达尔文《进化论》的基础上提出了关于生物学进化后身体状况的独到见解。他认为，赛博格是为克服人类身体的生物学局限，通过与机器的结合，增强身体机能的机器人。他的表演《第三只手》展现了一个机械身体被人类身体的一部分代替，但可以自行发挥功能的机器人。除此之外，还有根据数码媒体和人类身体的相互作用，重塑舞台环境的赛博格。

目前，在舞蹈舞台上出现的最新颖的表演者是机器人。他们的舞蹈大多是实验性的、技术展示性的，但也有像《碧昂卡与机器人》或《HUANG YI & KUKA》等艺术性得到认可的舞蹈作品。虽然到目前为止，机器人还不能像人类一样完成细腻的动作，但从目前的技术发展趋势来看，在不久的将来，机器人也许能像人类舞蹈家一样跳舞。

数码舞蹈可以根据技术的适用方法，展现多样的身体形象和相应的形态。首先，数码身体可以出现变形的现象。其次，赛博格可以使身体机能增强或使身体某一器官的感觉和功能转移到其他器官。最后，机器人舞蹈者除了前面提到的变形特性以外，还有去人性因素的特性，即从人类舞蹈演员身上可以看到的感情表现、偶然性、共鸣能力等。

① Marshall McLuhan.Understanding Media.Cambridge：The Extensions of Man：The MIT Press，1964.

（一）舞蹈中"身体"的变化趋势

对舞蹈表演中舞蹈演员身体形象的正式讨论是从芭蕾舞领域开始的。在传统的浪漫主义艺术思潮下，舞蹈演员多以精灵、天使等梦幻般的形象出现。为了将这种形象扩大化，创作者引入了煤气灯等舞台照明装置，也引入了芭蕾舞鞋。为了展现"用脚尖站着跳舞的精灵"的形象，舞蹈演员必须进行高强度的隐性训练，同时要使自己的身体适应舞鞋。另外，为了展现白皙的肌肤，演员的化妆风格、纤细的身材与当时理想中的丰满女性的身体形象形成鲜明对比，因而更具神秘感。《仙女》中的妖精、《吉赛尔》中的威利可以说是浪漫芭蕾舞蹈演员的代表。

如今，提起芭蕾舞蹈演员的形象，人们往往就会想起那些身形极度纤细的舞者。美国新古典主义芭蕾创始人、纽约城市芭蕾舞团艺术导演、俄罗斯出生的乔治·巴兰钦为这种形象的塑造做出了贡献。他的作品，除了情节外，创作重点都放在了身体的动作上。另外，现代芭蕾技巧在古典芭蕾技巧的扩张范围内，以快速重心移动和上身自由移动、连续动作的方向转换等技术为主。舞蹈演员们为了突出这种动作，只穿着紧身衣和短裙登上舞台。这种简化的服装，将身体的曲线暴露无遗。

19世纪末20世纪初，舞蹈开始向新形式迈进。经历世界大战和冷战等历史性事件后，舞蹈艺术侧重于体现不安和恐惧的情绪、被冷落感，以及混乱的内在矛盾，表现了身体与世界的相关性。在这样的时代里，伊莎多拉·邓肯摆脱了定型化的芭蕾框架，以从自然现象中获得的行动构思为基础，创作了"现代舞"这一新的舞蹈形式。她的典型形象——赤脚和宽松的希腊服饰图尼克不要求舞蹈演员像19世纪的芭蕾舞蹈演员们那样保持纤细的体型，就像她所倡导的"自然的动作"一样，舞蹈演员也以轻松自然的样子出现在舞台上。德国舞蹈家玛丽·魏格曼在其代表作《巫女之舞》中，戴着奇怪的面具，坐在地上用脚掌拍打地面，或者双臂高高举起等，通过滑稽的动作表现巫女的模样。可以说，这是和过去浪漫时代形象对立的"野蛮"形象，颠覆了女舞蹈演员的形象。

在那一时期，对舞蹈舞台上身体的审美焦点主要落在了女舞蹈演员身上。然而瓦斯拉夫·尼金斯基、泰德·肖恩、乔治·唐恩等的出现，使舞蹈界的审美视角发生了转变，这些男性舞者不仅吸引了观众的注意力，更将原本作为辅助的男性身体形象推向了舞台的中心。特别是尼金斯基在《玫瑰精灵》

（另译《玫瑰花魂》）中饰演的主人公玫瑰精灵，展现了女性舞蹈家无法做到的在空中停留的高跃升和快速旋转技术，赋予了男性舞蹈家的身体移动的艺术价值。与尼金斯基不同，泰德·肖恩在《劳工交响曲》等作品中表现了血气方刚的美国男性形象。乔治·唐恩在莫里斯·贝雅编舞的作品《波莱罗》中饰演了一名吉卜赛男性，展现了梦幻、性感、动感的形象，摆脱过去强调男性气质的束缚，开始探讨展现男性身体的多种可能和混合性形象。

但在这样的潮流中，西欧舞蹈舞台上的演员都是白人。在种族歧视问题蔓延的美国，黑人在哈莱姆文艺复兴运动中创造了他们自己的舞蹈，让黑人的舞蹈跻身到高级艺术的行列，为黑人舞蹈家的视角转换做出贡献的关键人物是阿尔文·艾利。他的代表作品《启示录》讲述了黑人通过宗教摆脱被压迫的生活，培养了他们作为共同体的精神一体感，将黑人特有的动作创作成现代舞，改变了以前的舞蹈舞台上黑人的滑稽模样和作为奴隶的固定形象，展现了坚忍而充满活力的黑人形象。

黑人舞蹈演员出现后，"后现代舞"和"现代舞"的舞台上，逐渐打破了性别和人种歧视的壁垒，出现了更加多样的身体形象。法国编舞家马姬·玛汉在作品《行动时间》中让胖胖身材的演员登上舞台，打破了当时人们对舞蹈舞台上女舞蹈家苗条身材的形象的固有观念。另外，英国编舞家马修·伯恩创作的模仿古典芭蕾的《天鹅湖》中，男演员脱去上衣，穿着带羽毛的裤子登上舞台，并表演了反映当时英国"性少数者问题"的同性恋性质的编舞，让在舞蹈舞台上受到冷落的性少数者登场。英国的DV8肢体剧场（另译"DV8身体剧场"）将《生存的代价》中残疾人、老人、各种体型者等日常生活中经常见到的人放入舞蹈的框架中，将现代人面临的现实问题编成舞蹈。如今，舞蹈舞台上的身体形象已不再仅是幻想，而是融合了我们日常生活中的方方面面。

20世纪后半期的舞蹈艺术中，随着数码技术的引进，性质完全不同的身体登场了。身体是舞蹈的表现工具，也是连接编舞家和观众的媒介，现在，身体的一部分已经可以转换成数码或以虚拟的数字形象出现在舞蹈舞台上。

（二）空间共存与数码舞蹈演员

舞蹈艺术的构成要素中，最重要的是舞蹈表演的"空间"和在该空间跳舞

的"表演者",与日常空间分离的该空间被称为"剧场",剧场是为了向观众提供话剧、歌剧等艺术表演而特别设计的空间。于20世纪后半叶登场的数码舞蹈积极利用数码技术,将舞台转移到名为"影像媒体空间"的新场所,观众在观赏舞蹈时,所体验到的审美视野已不再局限于物理的观众席与舞台之间,而是拓展至超越物理界限的非物理空间。

演出者需要表达作品的意义、作家的意图、出场人物的感情等,是表现所有舞蹈要素的媒介。浪漫芭蕾时代以后,舞蹈演员可以在各种舞台装置的帮助下,展示多样化的身体形象。在今天的舞蹈表演中,数码技术与舞蹈演员结合,不仅可以展示身体的切割、解体、结合等扭曲的形象,还能扩大身体的功能。这种数码舞蹈中的舞蹈演员通过合适的方法,以数码身体、赛博格、机器人舞蹈者的形态出现。

1. 数码舞蹈的空间

数码舞蹈的空间可以分为两种。第一种是网络空间,这是由计算机网络形成的非物质空间。它超越了实际舞台物理空间的界限,可以自由地转换场景,是由编舞家、舞蹈家和观众组成并共享的空间。另一种是现实舞台和虚拟舞台重叠的空间。舞蹈演员既存在于与观众相同的空间,又存在于不同的空间中,观众可以通过这种空间感获得新的体验。

1)网络空间

"网络空间"这个词语首次出现在威廉·吉布森的小说中,被用来描述人脑活动和电脑连接后提取的脑机交融的"共鸣性幻想",从而产生的一种独特的、富有共鸣的意识空间。没有空间界限的数码舞蹈舞台可以打破与观众之间的物理界限、克服时空界限,创作者可以根据舞蹈动作的构成创造和扩张空间。举例来说,比尔·提·琼斯作品《魂灵捕》中数码木炭素描这个表现形式采用了动作捕捉技术,对身体动作进行分析处理,将舞蹈演员的实际动作转换成数据。图像每次移动时,都会留下像画线一样的痕迹,并随着线条的变化,创造出新的空间。而且舞台的物理空间感已经消失,所以出演者没有必要故意改变方向,其行动可以向一个方向延展,也可以向另一个方向延展,在停止移动的同时,空间也随即消失。

另一个例子是CGI动画片《芭比之天鹅湖》。作品中值得关注的就是其空间

形象。在舞蹈舞台上，数字湖面的白天和夜晚背景之间的转换在影片中呈现出鲜明的视觉反差。在第一幕宫廷场景和第二幕湖面背景之间的转换过程中，原本的互动元素消失，为多样的场面表演提供了更广阔的舞台。

网络空间凭借其数码技术所赋予的自由材料编辑的特性，能够更细腻地表现空间背景，实现多种场景的转换。另外，自由的空间移动性可以控制舞台时间，来往于过去和现在之间，具有时空扩张的特性。不仅如此，这种舞蹈舞台也是被无数观众共享、熟知的空间。

2）虚拟与现实的重叠空间

重叠空间是指现实和虚拟重叠的空间，存在多种数码技术应用方式的数码舞蹈中。重叠空间是远程显示方式和实际舞台设置屏幕的结合，投射网络空间的方式就是典型的例子。保罗·塞尔蒙与编舞家苏珊·科泽尔合作创作了《遥距做梦》（见图1-1）。作品中，在不同的空间里存在的两位出演者将在同一张床上相遇。他们各自进入不同的房间并躺在床上，通过录像机、显示器、专业晶体管，出演者的旁边会出现另一个房间里的出演者的形象。因此，在一张床上，真实和非真实相遇，演出者体验了彼此的存在。据苏珊·科泽尔介绍，她躺在床上时，自己身边的姐姐形象对自己施加暴力，但实际上她并没有感到痛苦，只是感觉到了什么。就像作品中一样，在重叠空间中，存在于不同空间的身体相遇后是可以相互感知的。

表现数字形象和实际相遇的克劳斯·奥伯迈尔的作品3D版《春之祭》，将实际舞台上跳舞的舞蹈演员的动作用照相机拍摄下来，传送至中央电脑，进行图像作业后，再投射到舞台的屏幕上，形成重叠舞台。在屏幕中，舞台上出现了震荡的数字地面形象，而在实际舞台上跳舞的舞蹈演员，从屏幕上的虚拟空间里看起来似乎没有抓住重心。观众会在实际和虚拟空间同时看到跳舞的舞蹈演员，但两个舞台的视觉效果不同。

重叠空间可以根据观众和数字形象的相互关系，创造出变化的舞台。并且打破现实和假想的界限，将两个不同性质的空间展现在观众眼前，并使其和谐共存，这一视觉奇观为我们引入了一个全新的空间概念。

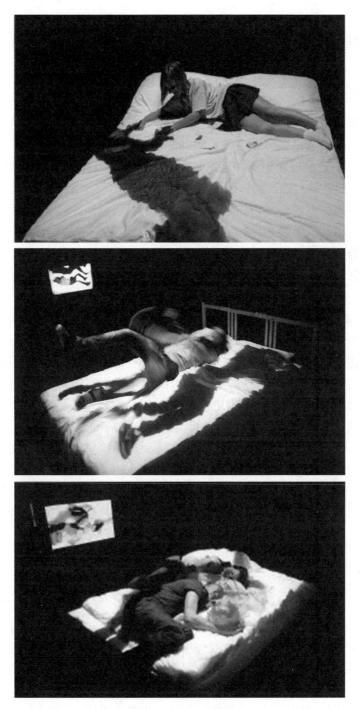

图1-1 《遥距做梦》

2.数码舞蹈演员

1）假想的身体——数码身体

数码舞蹈中出现的身体和现实舞蹈中的身体的不同之处在于，数码身体在现实中不存在。数码身体是存在于网络世界中的虚拟实体，它与人类复杂的身体结构不同，是由数字构成和输入的单纯结构性的身体。但是相较实体身体，这种身体有更强的机能，可以变换形象。

数码身体的表现方式根据它们存在空间而有所不同。在实际舞台上看到的数码身体是通过运用激光、3D全息技术、计算机绘图，向在实际舞台上跳舞的舞蹈演员身上投射数字图像，创造视觉重叠的现象。这种数码身体是在不完全排除舞蹈家身体的情况下展示新的身体形象。

另一个数码身体是完全排除舞蹈家实际的身体，并存在于虚拟空间的，它需要利用动作捕捉技术实现。这一技术能提取与舞蹈家动作相关的位置、速度、运动方向等信息，通过电脑传送出去。以这些移动数据为基础，创作者可以通过电脑软件制作数码形象，并在虚拟空间以多样的形式出现。数码身体的制作分为以下两种方法，第一种是，通过Microsoft Kinect捕捉并分析动作，之后将这些动作数据转化为数字乐谱的汇编形式，以便编舞者进行访问和使用。第二种是，借助Magics基础设施中的动作捕捉套件，舞者们可以佩戴传感器来录制舞蹈动画，从而实现舞蹈的数字化记录。因此，虚拟空间里的数码身体是以舞蹈演员的活动为基础的，但与物理性身体不同，数码身体可以自由活动。例如，在实际舞台上，舞蹈演员做出的极限动作，虚拟空间的数码身体可以轻松实现。不仅如此，从制作者可以根据想要的形象来创造身体这一点来看，数码身体可谓是扩大了身体的意义。

2）赛博格

人类和机器结合的"赛博格"是美国学者在20世纪60年代创设的概念，是神经机械学和有机生物合成的名词。澳大利亚艺术家史特拉克为了解额外的人造器官和附属物服从人类生物学身体所具有的极限，进行了机械与身体相结合的实验。他认为，机械和人类相结合的机器人可以看作是生物体进化以后的形态。

对于数码舞蹈中出现的机器人，韩国学者朴瑞英将它分为结合媒体技术的

身体和直接在人类身体上安装机器的身体。借助机器，赛博格扩展了身体在舞蹈中的功能范围。

图1-2是1982年在东京牧画廊进行表演的史特拉克。他在自己的右臂上装上了机器人手臂，左、右手和机器人手臂上都握着笔，并表演书写"EVOLUTION"字样。机器人手臂根据史特拉克的腹部肌肉和腿部之间的肌电图移动信号做动作，其手腕可以旋转至270度。表演证明，利用机器人，人们可以增强身体机能，使身体功能得到拓展和丰富。

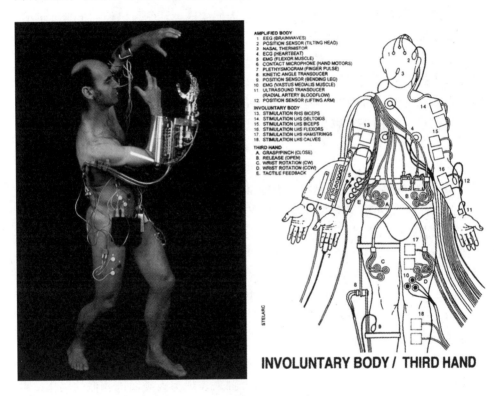

图1-2 安装机械臂进行表演的史特拉克

另一个例子是林加公司的赛博格。采用瑞士洛桑大学体育科学研究所和日内瓦音乐学院、未来仪器和生物系统株式会社合作开发的声音系统创作的《重新映射身体》巧妙地将身体和科学技术相结合，聚焦于对身体的再发现。舞蹈演员们在胳膊和腿上安装了无线生物监测仪跳舞。生物监测仪在舞蹈演员做动作时，测量运动时肌肉的变化，将其转换成数据，传送到音频软件系统，并最终转换成独特的声音，使得观众能够同时感受到舞

蹈演员肌肉的活力与通过声音呈现的舞蹈韵律。这种创新的方式将舞蹈的动态美与声音的韵律完美结合，为观众带来了全新的感官体验。

数码舞蹈中的新体态的机器人可以呈现超过物理性身体功能范围的现象。

3）机器人作为人工舞蹈演员

自动化机器发明的初衷是代替人类的劳动，以增加便利性和提高劳动效率，而拥有独立语言和工作能力的机器人进入人们生产生活领域已经一个半世纪了。在人类支配下进行劳动的机器人，如今已广泛应用于各类产业中，它们的作用超越了"代替人类工作岗位""作为家庭型机器人成为人类朋友""作为医疗型机器人支援手术过程或帮助恢复、训练、锻炼"等，正在不断地扩展。因此，能与人类相媲美的机器人再次引起世界的关注，比如人工智能与世界顶级围棋棋手的较量。2016年在韩国举行的李世石九段和Google的人工智能围棋手AlphaGo的5次公开对局中，AlphaGo取得了4胜1负的成绩。2017年5月，在与围棋世界排名第一的中国棋手柯洁的对决中，AlphaGo以3比0的总比分获胜，证明了AlphaGo的棋力已经超越了人类围棋的顶尖水平。

在被认为是人类绝对控制领域的艺术领域，机器人也最终登场了。1964年，白南准的机器人动态雕塑Robot K-456在东京首次亮相，这是他个人展中不可或缺的作品。奇科·马克姆特里的大型安装作品《穿越非宗教景观的祖先之路》中则出现了100多个机器人。这些机器人的动作和声音，取材于人类和自然。作者通过"机器人"雕塑、新媒体装置来表达其作品的意义。

2013年，出现了"杰米诺德F"这一安卓机器人。这是以日本女演员井上美奈子为模特，模仿她的身体形象塑造的，并使用动作捕捉技术捕捉她的脸部表情动向，将其作为杰米诺德F的脸部动作。据大阪大学智能机器人研究所所长介绍，杰米诺德F使用空气中移动的气缸来表现与人类肌肉相似的动作，可演绎细腻的表情。因此，舞台上的两位演员虽然看起来一模一样，但是机器人背部的三根电缆以及它的嘴动作和声音与人类演员的不一致，让观众认识到它是"机器人"。但是，当机器人演员吟诵哀悼福岛核电站事件中的死难者的诗时，观众从去人性因素的机器人那里感受到了人类生命和死亡的意义。在第四次产业革命的背景下，人工智能机器人技术正以前所未有的速度发展。鉴于此，我们有必要深入探讨人类与机器人共存的意义，以面对这一技术进步所带来的新挑战和机遇。

作为2012年韩国政府机器人示范普及事业的一环，韩国采用了机器人

表演传统艺术,这一项目是通过机器人帮助人们理解韩国传统文化的新的演出方式。身穿韩服的机器人按照宗庙祭礼乐、扇子舞、狮子舞、跆拳舞的节目顺序表演。该演出以儿童观众为对象,将小巧可爱的机器人设置在舞台上,为难以理解和学习的韩国传统舞蹈增添了趣味性。虽然韩国舞蹈中要求配合呼吸的手势和肩膀、头部的细腻动作机器人还不能表现,但在不断发展的技术的帮助下,不久的将来,我们有望看到完美再现人类舞蹈动作的机器人。

西班牙舞蹈家碧昂卡在表演《碧昂卡与机器人》时,让8名人类舞蹈家和7名机器人一起登上舞台跳舞,展现了人类与机器人的共存之美。在机器人的准确性和人类的细腻相融合的舞蹈中,机器人与人类不断地交流。机器人的动作是通过平板电脑进行操作的,还停留在只能做机械动作的水平。但是创作者通过投影艺术和"机器人"的结合,展示了人类和机器人可以共存的事实。

《HUANG YI & KUKA》是中国舞蹈家兼录像艺术家黄翊和德国制造产业高性能机器人KUKA的共舞。自在奥地利首演至今,已应邀在世界各地演出超过50场。一直关注人与机器人之间关系的编舞家黄翊,希望通过打破人与机器人的界限的舞蹈展现人与机器的结缘。KUKA在舞台上跳舞1分钟,程序员需要进行超过10个小时的程序设计,这是为了"教会"KUKA跳舞。该作品以人类和机器人初次相遇、进行小心翼翼的试探开始。舞蹈家和机器人的拟人舞似乎在互相交流感情,在舞台上,二者用同样的动作跳舞,但在不含感情的机器之舞中,观众会感受到不一样的美,并感受到人类与机器感情交流的特殊体验。虽然当今观众对机器人的期待也很多,但机器人的舞蹈作品告诉我们,在舞蹈艺术中我们主要关注的不是完美的技术,而是情感的交流。

(三)数码舞蹈演员与人类舞蹈演员的相互关系

在数码舞蹈中出现的身体具有一定的特性,它可以根据数码技术的适用方式和程度进行人体变形,不仅可以改变形象,还能改变功能。从这一点来看,数码身体就像希腊神话中的宙斯一样,具有非常出色的变形能力。另外,最近出现在舞蹈舞台上的机器人具有去人性化的特点,这是舞蹈主体去除人性因素后,在数码舞蹈演员身上发现的最具冲击性的特点。

1. 身体形状的变形

在数码舞蹈中，演出者的身体变形现象是通过以下两种方式实现的。

第一种是运用类似动作捕捉、运动跟踪摄像机等以舞蹈演员动作为基础的技术。第二种是使用计算机绘图技术来制作，通过向舞蹈演员的身体投射数码图像的方式，使人体形象发生变形。现在大部分的数码舞蹈，都将第一种和第二种方式进行了混用。

数码舞蹈先驱摩斯·肯宁汉的作品《两足动物》是与保罗·凯泽和谢利·埃什卡共同制作的，作品里出现的身体是使用以他的舞蹈命名的软件通过上述第一种方式进行的数码投射。创作者通过设置在演播室内的摄像机拍摄舞蹈演员的动作，并将其传送至电脑，真实的形象就被转换成数码形象投射到屏幕上。屏幕前面是实际舞蹈演员，屏幕上是数码舞蹈形象。另外，比尔·提·琼斯的作品《魂灵捕》也使用了动作捕捉技术，舞蹈演员穿着可以捕捉数字信号的特殊服装执行舞蹈动作时，动作数据会传送到电脑上，以此为基础，虚拟空间中出现的数码形象会完全抹去舞蹈演员的物理形象，只表现数据传送的动作。

动画电影《了不起的菲丽西》使用了比以前以芭蕾为素材的动画电影中使用的动作捕捉技术更先进的关键帧技术，即将巴黎歌剧院芭蕾舞团舞蹈员的动作转换成电影中角色的动作的技术，这项技术比之前的动作捕捉技术更柔和、更细腻。电影中出现的舞蹈是将数码身体与多样的影像技法相结合，让在演出现场难以集中精神的年轻观众陷入其中。

前面提到过的克劳斯·奥伯迈尔的作品《春之祭》混合使用了两种身体变形的方式，将摄像机拍摄的舞蹈演员动作影像传送至电脑后，进行图像作业，再投射到实际舞台的屏幕上，以展现人体形态的变形（见图1-3）。舞台上，舞蹈演员在数码科技的辅助下，可以在两个空间同时存在，通过图像作业，舞蹈演员手臂变长、身体消失，只剩下胳膊和腿，这似乎是为了将祭品在牺牲的过程中感受到的痛苦和恐怖的心理以及牺牲的残忍程度，在舞台上进行放大化。因此，观众不仅把舞蹈演员在舞台上的动作视为"牺牲的舞蹈"，而且可以通过出现在银幕上的形象，感受到"祭品少女"内心逐渐加剧的恐怖。

将数字图像投射到舞蹈家身上的例子有克里斯·哈林和克劳斯·奥伯迈尔合作的《D.A.V.E》，作品通过视频投影展现了舞蹈家身体变形的过程，创作者将数字图像投射到男舞蹈演员的身上，使其身体变成女性的，从而消除身体的物理固有特性，舞蹈演员身体的一部分还会消失或扭曲。尽管舞蹈演员身在舞台上，但通过这种方法，可以让真实人物的身体看起来像虚拟的。

图1-3 《春之祭》中出现在舞台大屏幕上的舞蹈演员

数码身体是运用电脑编辑技术,在舞蹈舞台上展示的多种类型身体形象,这一技术不仅体现了先前研究中提出的"去人性化"的特性,也凸显了身体在舞蹈空间中变异为新形态并展现出的生成力量。

德国回文舞蹈团的《人类的对话》是将移动的动作转换成声音的实验性编舞作品。该作品使用了眼动追踪技术、电极技术、MAX/MSPS等数码技术,当舞蹈演员在舞蹈空间中与任何地点发生接触时,他们会触发事先输入的声音标记。舞蹈家的细微动作,例如张嘴闭嘴、眼球转动、头发的飘动,还有舞蹈家的身体部位相互接触,都会因此产生不同的声音。像这种用声音重新编排舞蹈演员们的动作可以说是人体机能变形的例子。

法国舞蹈团Adrien M & Claire B的作品《空气的变奏》《En amour》,通过为他们团体开发的IT技术"eMotion"(电子运动),展现了舞蹈演员和投射在舞台空间的影像形象之间的相互作用。该技术以物理动画系统为基础,将焦点放在如何通过动作传达感情上。例如,当舞蹈演员在悬挂的舞架上起舞时,他们的步伐和身体重心的变化会引发舞台地板的反应,当其完成高举胳膊旋转的动作时,他们周围的空间产生的变化,会令人联想到旋风的形象。另外,根据舞蹈演员的动作程度,旋风席卷的速度和大小也会发生变化。这种与数码技术相结合的身体动作不仅展示了舞蹈动作,还展示了舞蹈舞台的构成功能。

2.人性化因素的缺失

尽管许多哲学家对"人性"的定义进行了长时间的探讨,但尚无定论。在第四次产业革命的今天,对于人性的理解,应该包含电脑、机器人等机器

所没有的感情表现、节制、共鸣能力等。《娜迦舞》中的舞蹈艺术，展现了人类舞蹈演员的一个极高的修行性。但是，数码舞蹈中的出演者由于缺乏这种人性化因素，所以观众能否通过他们的舞蹈找到审美价值，成了一个值得探讨的问题。

在多种数码舞蹈作品中，数码身体和机器人的舞蹈与人类的舞蹈截然不同。为了传达作品的意义、感情的高潮、有意无意的表情等，人类舞蹈演员会全身心地投入表演。在此过程中，人类舞蹈演员所能做的细微动作，如《天鹅之死》中表现优雅天鹅的胳膊动作，以及与此同步的步伐动作等，每个舞蹈演员表演时看起来都不一样，这正是人类舞蹈演员和数码舞蹈出演者的差异所在。表演过该作品的演员安娜·巴甫洛娃和玛雅·普丽瑟斯卡雅，饰演的天鹅虽然都是同一个角色，但两个舞蹈的个性完全不同，观众也能通过不同的表演者欣赏到不同的天鹅。舞蹈演员的个性不仅表现在其外表上，还表现在其性格内在上，与其人生融为一体，所以每个舞蹈演员的演绎都不同。这正是数码舞蹈出演者们所缺乏的人性因素。

对于是否应赋予数码舞蹈出演者舞蹈演员的资格，人们陷入了深思，其中一个主要的顾虑就是，数码舞蹈出演者缺乏感情表达。在用身体表演舞蹈时，演员身体的所有动作都值得观众带入感情去欣赏。然而，由于舞蹈演员的个人能力、感情表现不同，观众的感情投入也会随之发生变化。从这一点来看，在舞蹈作品中，相比舞蹈演员的技术和基本功，更重要的是与感情直接相关的表演能力。但是数码舞蹈出演者无法感受到人的基本感情，所以很难期待他们能够具备表现感情的演技。2014年，日本的软银集团推出了能识别人的感情并做出反应的机器人Pepper，但其只能推测认识的对象的感情。从未跳过舞的机器人，即使做出能引发观众的感情共鸣的动作，也是根据输入的数据和程序而实现的。

在人类演员演出的舞蹈舞台上，会发生一些无法预测的事情。舞蹈演员可能会发生技术失误；在舞台上展现出的情感有时会与编舞者的原始意图背道而驰；即使是同样的演出，昨天让人感觉完美，第二天也可能会令人感到失望。为了防止所有可能发生的情况，舞蹈演员需要坚持不懈地练习和努力，以保证稳定地发挥。但是数码舞蹈的出演者不会受到这种人性因素的影响，因此不需要练习和努力，而且每次表演都会得到相同的效果。另外，作品中的偶然性事件可能是编舞家故意编入的"计算偶然性"。如果真的存在偶然性问题，那就是可预见的技术缺陷。这样看来，人性因素似乎不利于舞蹈舞台，在舞蹈舞台上，似乎只能将人类推到一边，用机器人、数码身体和机器人代替。尽管如此，舞蹈演员的Korea.Style（韩国流行舞）和扣人心弦的演技，为我们带来了超越期

待的感动和惊喜，让我们确信只有人类才能从舞蹈艺术中体验到如此纯粹而强烈的情感共鸣。

迄今为止，数码舞蹈中的表演者与人类舞蹈家的最大差异，是数码舞蹈的主体缺乏人性因素。那么，如果舞蹈艺术中缺乏这种根本性的表现要素，其能否被称为艺术，或者观众能否从这种舞蹈作品中找到艺术价值？

前文中提到过的作品《HUANG YI & KUKA》中，舞蹈机器人KUKA的舞蹈引领了观众们的审美主流。在以往一直作为制造机器在工厂生活的机器人的舞蹈中，观众体会到了其要表达的意义，虽然舞蹈主体没有感情，但观众却能够把感情投入到机器人的舞蹈中，从而产生了投射自我的共鸣现象。那么这算是一种艺术吗？对于以上问题，我们可以在排除故事情节和情感因素，只专注于动作的现代舞作品的评价中找到答案。20世纪中期，美国现代舞摒弃了叙述式的情节展开、情绪流露等舞蹈形式，其改革后的一系列的反复动作，与机器人的舞蹈似乎没有区别。但我们依然认为这些舞蹈在舞蹈史上具有重要意义，观众不再仅仅依赖传统的经验来欣赏这些充满惊险的舞蹈作品，而是凭借各自独特的想法和情感来品味和欣赏。这是因为，"艺术反映时代潮流"的思潮、后现代主义盛行时的氛围，都会对观众观看艺术作品时的感性认知产生影响。

如今，数码时代的观众已经摒弃了"人类对人类"的古典欣赏模式，具备了通过"机器对人类"的感情交流来理解作品意义的能力。也就是说，即使艺术作品的主体是博物馆的画作、舞台上的声乐家或舞蹈家，或者是影像艺术家白南准的电视电影等，但最终接受这些表演的欣赏者还是我们人类。因此，我们能够欣赏到非传统的数码舞蹈的原因在于，它并非因为缺乏人性因素而失去舞蹈艺术的魅力，而是展现了与数字媒体相互作用的现代人的真实面貌，同时也是舞蹈演员新的身体形态。

从20世纪后半期数码舞蹈出现至今，与数码媒体相结合的身体颠覆了普通舞蹈中身体的意义，因此数码身体一直是舞蹈界的热门话题。在舞蹈舞台上，一直占据绝对主体位置的身体，因数码技术的应用，也开始以虚拟的形象出现，这种技术使得身体的一部分仿佛消失或变形，出现了身体部分缺失的奇特视觉现象。数码舞蹈刚登场时，通过捕捉舞蹈演员的身体动作而创作的数码身体，或数字技术与舞蹈演员相结合、保留了舞蹈演员身体形态的机器人，都有具有脱离生理性身体的扩张性的特征。笔者通过研究，将数码舞蹈中出演者的身体功能的变形现象分为身体形态的变形、人体机能的增强和感觉器官感觉和功能的转让等。另外，还介绍了数码舞蹈的演出者，即在舞台上登场的机器人。机器人的舞蹈不依赖实际的肢体动作，而是基于与真实身体和

数码媒体互动所产生的数码信号体,它们通过输入的信息跳舞,并以此为基础学习动作,然后再自主开发动作。本论中提到的机器人杰米诺德F和舞蹈机器人KUKA可以通过输入的数据做出完美的动作。除此之外,机器人还可以依据人类的命令而自主行动。由日本东北大学研发的舞蹈讲师机器人具有追踪学生动向、引导学生跳舞、调节自身力量、评价学生学习成就的能力。这意味着机器人不仅能像人类一样和对方一起跳舞,还兼备了学习他人的舞蹈的能力。

二、舞蹈和计算机编码融合教育研究案例

(一)舞蹈编码游戏设计

Ozobot是21世纪初出现的儿童编程机器人。即使没有专业程序设计知识的学生,也可以使用OzoBlockly轻松编排舞蹈,并以此为基础展现Ozoblockly舞蹈。如图1-4所示,机器人可以沿着地面已经画好的线移动,或从原地向右或向左旋转90度,或向后移动。另外,机器人还可以通过直线和曲线移动路径进行静止、移动、旋转等有节奏的动作,因此机器人的移动也表现出与人类舞蹈动作相适应的一面。

使用者可以选择背景音乐和移动路径及方式来编舞,并让Ozobot机器人表演舞蹈。在此过程中,学生可以理解编码概念,加强计算思考。

图1-4 Ozobot机器人

如果说《Ozobot》舞蹈是通过 Ozoblockly 在电脑的设计下以直线和曲线移动机器人，是一种单纯的舞蹈游戏，那么《舞蹈派对》就是结合舞蹈和编码教育的网络游戏，其电脑网络画面具有 Anima Sean 舞蹈的特点。"Code.org"是免费提供在线教育软件的非营利团体，可以让不同阶层和年龄段的人轻松学习电脑知识。在翻译志愿者的帮助下，网上的一部分教育项目可以用多种语言展示，从 2018 年制作的《编码时间》的《舞蹈派对》作品来看，插电演出活动和不插电演出活动都各自提供了可供学习者参考的手册。《舞蹈派对》制作团队中有歌手、娱乐人、电脑程序员、工程师等多行业人士，其中舞蹈家兼软件开发者米勒·科比也参与其中，这是非常有趣的，因为一个人既是专业舞蹈演员又拥有软件开发者全部能力的事例很罕见。在进行插电活动时，各阶段的制作人都会在视频中介绍自己，并简单说明计算机编码学科为什么重要，以及各阶段的内容是什么。通过这些，学生们可以理解舞蹈软件的学习背景和宗旨。如图 1-5 所示，学生们在网上使用编码块，选择各种形态的舞蹈家（例如：熊、猫、青蛙、菠萝、鲨鱼、树懒）和舞蹈家的数字特征（例如：大小、宽度、高度、旋转、水平位置、垂直位置、倾斜、颜色），还可以选择舞蹈动作和音乐进行组合。从制作时的电脑界面来看，左边是"再生空间"，中间是带有编码模块的"工具箱"，右边是"工作空间"，屏幕上方是关于如何进行在线游戏的"说明书"。如果需要提示，可以点击灯泡形状的按键。这是学生们与电脑在线互动的方式，为学生提供了实用的教育环境。

图 1-5 《舞蹈派对》作业画面和结果

《舞蹈派对》由 10 个级别组成。提供约 40 个音乐目录，学生可以从中选择一个，根据音乐进行舞蹈表演。学生可以通过点击鼠标或点击上下左右方向按键、触摸画面来创造多样的活动。从各个方面来看，学生即使没有相关基础，也可以使用该软件。举例来说，"方向（最上、最下、最左、最右、中、右上、

左上、左下、右下、随机）"、"动作（弯曲、滚动、鼓掌、热烈鼓掌、转换、迪斯科、双击、滴水、吹气、江南、头+臀、蹦蹦跳、膝盖、线、四角形、星、波浪）"、"空间中心和周边"、"独舞和群舞队形"等功能就很容易理解。《舞蹈派对》乍一看是网络游戏形式，但学生们在这个游戏的过程中能学会使用计算机编码，学会选择舞蹈演员和动作以及舞蹈表演的视觉性要素、听觉性要素等进行组合制作舞蹈节目，并检查编程的舞蹈动画结果，因此它其实属于基础舞蹈教育。虽然是在虚拟空间里进行操作，但学生可以自主选择、设计、编舞，在现实空间也可以身体力行，所以可以认为该舞蹈教育是有效果的。而且《舞蹈派对》各阶段的游戏内容和原理可以活用为舞蹈教育的教授—学习模式，所以舞蹈老师们也有必要关注。这种机器人舞蹈和舞蹈编程是日常生活中孩子们可以轻易参与并享受的游戏，《Ozobot》舞蹈和《舞蹈派对》在编码和舞蹈编舞要素相结合这一点上具有共同点。

（二）虚拟舞蹈教学环境

从21世纪初开始，计算机工程学者们对舞蹈的研究兴趣逐渐增加，并已有多篇相关研究文献发表。计算机工程师雷希玛·卡尔将微软的动态传感器贴在印度奥迪西舞蹈者的关节各处，然后计算出捕捉到的舞蹈动作数据，以此来分析主题、节拍、节奏和舞蹈动作的内在变化（见图1-6）。计算机编码在这些研究过程中起到了核心作用，也为印度传统舞蹈编舞提供了新的方法。

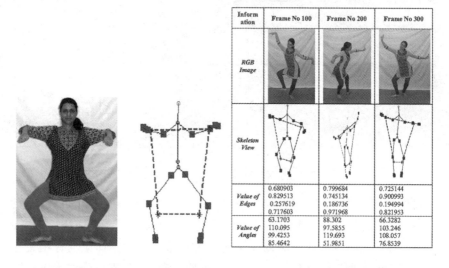

图1-6 从关节上附着的动态传感器捕捉的动作模式数据和印度奥迪西舞蹈者

另外，达瓦尔·帕尔马在 2016 年开发了将计算机应用于动态创作的教育项目。为了更有效地传授诸如序列、输入计算机指令、变数、条件、函数、并行程序等计算机基本用语，达瓦尔·帕尔马对运行中的虚拟环境进行了开发。他还对学生的计算机认知度、使用可能性、满意度进行了量和质量的研究，认为现实环境与虚拟环境的相互作用影响了初中生对电脑的学习动机和关注。

上述案例是计算机工程学者的专项研究，下面要讲的则是计算机工程学者和艺术教育者的联合研究。工程师肖恩·德拉戴利和艺术教育家阿里森·莱昂纳德为了学习计算机，进行了身体教学方法项目"跳舞的爱丽丝：探索具身教学策略"的相关研究。阿里森·莱昂纳德还与教育学者、计算机工程师一起进行"'具象化与编程'：多模态学习实践的群体——计算思维与运动创造"项目的研究，根据这项研究，即使是小学 5 年级的学生也可以学习电脑，学习生物学、朗诵诗歌和进行动态创作。如图 1-7 所示，学生们通过电脑程序，使动画角色在虚拟空间中舞动出各种姿态，之后他们用文字和符号记录了生物学基础知识、在舞蹈室表演了相关动作并举行了发表会。通过学习，学生们的计算思考和软件运用能力得到了整体性的提高。这些研究由艺术教育者、舞蹈教师、教育学者、计算机工程师共 8 人持续协作完成。这样的研究结果表明，舞蹈在计算机编码学习方面起着重要作用，与达瓦尔·帕尔马、肖恩·德拉戴利和阿里森·莱昂纳德的研究结果也很相似。

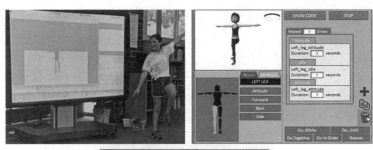

图 1-7 使用电脑程序编辑舞蹈并举行成果发表会的学生

前面的案例是关于舞蹈和计算机编码融复合研究的事例，下面要讲的是在21世纪初大学正规学科教育过程中出现的融复合事例。美国哥伦比亚大学巴纳德学院舞蹈系开设了名为"编码编舞"的课程。该课程探索了互动式教学系统如何影响动态创作，不仅让编舞者能够将计算思维应用于动态创作，也能促使计算机程序师将编舞思维能力应用于计算。该课程课时结构为每周75分钟的标准授课时间，并辅以2小时的额外授课，学期结束后将举行发表会。另外，2020年春季学期，该学院还提供与纽约大学ITP相关的服务。巴纳德学院"移动实验室"是探索艺术和科技的多样结合点的演出空间，学院在这里开设了"编码编舞"课程，并进行相关演出。如图1-8所示，巴纳德学院"移动实验室"拥有机芯包裹和各种照明装置、控制台、投影仪、数字数据装置、截图和连接器、Webcam和数码相机、VR头戴式耳机和护目镜等数码设备，以及软件Processing、MadMapper、Max MSP、Unreal Engine、Make Human、Unity等。位于相同区域的这两所大学进行学术交流时，会充分利用各自拥有的特色资源，特别是那些具备多种数码装备的先进机芯实验室空间。

图1-8　机芯包裹和多种数码设备

如果说"编码编舞"是大学提供的正规课程，"舞蹈逻辑"则是非营利组织文化中心提供的教育项目。"舞蹈逻辑"是以美国费城韦斯特公园文化中心13岁到18岁的少女为对象，教授舞蹈和计算机编码，探索舞蹈和编码之间的相互关系，以独创的编舞和表演吸引观众的课程。该课程为期14周，每周1次，每次2小时30分钟，教授者由舞蹈讲师和编码讲师组成。学习者首先要学习舞蹈，然后将舞蹈动作运用到编码上，一个学期结束后举行成果发表会（见图1-9）。编码讲师富兰克林·阿蒂亚斯表示："编码对学习者来说可能很难，而舞蹈和编码教育会创造出相互叠加的效果。"舞蹈和编码教育都需要学生通过反复练习来

锻炼和提高实力，再进行下一步的学习，这一点是一样的，锻炼和积累是学生踏入艺术和科学专业旅程的重要经历。一个学期的课程结束后，"舞蹈逻辑"会向学生免费提供iPad，并提供一定金额的学费。为了减轻经济困难对弱势群体学生接受教育的阻碍，该组织还提供奖学金，这也是"舞蹈逻辑"的一大优点。

图1-9　"舞蹈逻辑"的女学生

如果说"舞蹈逻辑"是民间的教育项目，那么下面这个事例就是大学生们的开发项目。美国俄勒冈大学教育学专业的5名学生组成了"计算艺术"项目组，开发出了通过计算思考增进创意性的多种融复合教育项目。例如，"舞蹈和计算思考""音乐和模式""戏剧和剧本创作""视觉艺术与创造背景"。其中，他们开发的"舞蹈和计算思考"教育项目的教学第1周里，小学2年级的学生们学习了编码术语"loop"的基本原理后，就可以制作与此相关的组合舞蹈，并运用Scratch（一款少儿编程软件）进行说明。学生们理解了虚拟和现实的界限、作品中出现的重复元素及其关联性，学会了如何将多个舞蹈部分组合在一起，制造了多样的表演模式。

（三）融复合舞台的实践

前面提到的研究及教育事例主要出现在21世纪初，而舞蹈和计算机编码融复合表演的事例则最早出现在21世纪更早一些。《黑客编舞》是2012年至2013年在英国进行的演出作品。如图1-10所示，编舞者凯特·西奇奥在舞台一角用笔记本电脑输入计算机程序代码、设计语言指令，并实时投射到舞台后方的屏幕上。与此同时，舞蹈演员像棋手接受棋谱一样接受这些指令中的一些，创作并执行相应的动作。观众通过目睹这一过程，理解编舞者的意图，理解舞蹈者的想法、解释及实施过程。舞蹈演员有时会接受编舞者输入的指令，有时会无

视或改变，有时还会反其道而行之。舞蹈演员的动作与编舞者的电脑程序输入在实时状态下直接或间接地联系在一起。编舞者和舞蹈者作为编舞的一部分同时出现在舞台上，这是编舞的一个创意。《黑客编舞》在编舞者看来是使用笔记本电脑的插电活动，而在观众看来是以投射到屏幕上的计算机用语为基础的即兴表演，因此可以说是不插电活动。这种插电和不插电的复合特性与凯特·西奇奥倡导的多重整体性（即编舞者、数字媒体艺术家和研究者的特性）相契合。

图1-10 在笔记本电脑上输入命令语的编舞者和对此做出反应的舞蹈演员们

编码和舞蹈表演相结合的事例还有《iLumi Dance》。《iLumi Dance》是西俄勒冈大学戏剧与舞蹈系教授达里尔·托马斯让孩子们重新体验计算机编码的演出。回顾他在2018年的演出，仿佛是场视觉盛宴，就像在8幅画中燃烧着独特的生命力，舞蹈演员们穿着被电光点缀的黑色服装，在黑暗中随着轻快的音乐跳舞（见图1-11）。根据电脑的编程，电光会呈现出不同的色彩和形态，并随即展开故事情节。在一次采访中托马斯强调，计算机程序设计不单是功能性的，也有可能成为艺术创作项目。

不仅《iLumi Dance》项目在努力拓展编码现有概念、作用和功能，《探路者》也做了类似的尝试和创新。2014年公演的《探路者》是通过算法和舞蹈演员之间的相互作用，生成的实时动态编舞作品。如果说现有的算法适用于数据管理和抽象化创作，那么这部作品便是对算法可塑性的生动诠释，它展示了算法如何灵活转化为不同大小和形态，进而与创作过程及编舞直接融合。如图1-12所示，舞台地面和背景是黑色的，展现出不断变化的以算法为基础的几何学视觉形象，舞蹈者们从这种视觉形象，以及点、线、面的形态和变形中得

到灵感，即兴创造身体动作。该作品是在名为"onformative"的摄影棚中，由"米欧王子"团队和拉斐尔·希莱布兰德合作完成的。"米欧王子"是由克里斯蒂安·米欧·洛克莱尔设立的团队，他既是德国籍编舞者，又是媒体艺术家及计算机科学家，一直致力于艺术和科学相结合的工作。

图1-11　《iLumi Dance》的现场表演

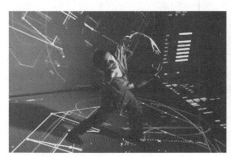

图1-12　"米欧王子"团队创作过程

克里斯蒂安·米欧·洛克莱尔以前是嘻哈舞蹈家，后来学习计算机和多媒体工学，他的专业经历和《舞蹈派对》的制作人米勒·科比的专业经历相似。从舞蹈学的角度出发，这两个领域的专业经历可以成为实践舞蹈和编码融复合的原动力。

在数字时代，软件的理解和利用能力是至关重要的。在政府的教育政策的支持下，计算机技术及大数据技术广泛应用于现实生活中的多个领域，编码教育成为公共教育的必修课。最初，编码教育的重点是教授计算机指令的转换及组合技术，后来逐渐发展为同时增强学生的计算思考力和创造力。在教育机构实行的各种年龄段的编码教育已经与人文、艺术领域相联系，教授不插电编码、

物理编码、编码教育软件的"艺术编码"专门教育机构在美国全国范围内的数量正在增加。尽管如此，舞蹈界对编码的关注度仍然很低。对此，本研究考察了舞蹈和计算机编码融合的海外事例，将其分为三种类型，并分析了各自的特征。

第一种，舞蹈和计算机编码融合的游戏《Ozobot》舞蹈和《舞蹈派对》的例子。使用者可以在虚拟空间里选择、组合、运行卡通人物的形象及其动作，获得愉快的体验。舞蹈的主要要素，即动作形态和方向、舞蹈演员的数字模型、背景音乐和舞台效果等，这些要素的融合使舞蹈创作变得容易。

第二种，舞蹈和计算机编码融合研究及教育案例的区别。雷希玛·卡尔的研究和达瓦尔·帕尔马的研究提供了舞蹈研究的新方式，证明了舞蹈在促进计算思维学习上发挥着有效的作用。另外，还有以计算机工学学者为主轴，将编码和舞蹈联系起来进行的研究。肖恩·德拉戴利和阿里森·莱昂纳德的研究表明，以计算机工程师为中心的研究已逐渐发展成为艺术教育家、舞蹈教育家共同参与的研究。与此同时，将舞蹈和计算思维的交汇点进一步拓展，融合生物学、文学、美术等多学科领域的跨学科式教育，对电脑学习非常有效。另外，教育案例"编码编舞""舞蹈逻辑""计算艺术"展现了大学正规学科项目以及民间团体教育项目的可行性。

第三种，舞蹈和计算机编码的融合表演《黑客编舞》《探路者》的事例。此类案例拓展了舞蹈、表演、编舞、编码的原有概念、领域和作用。在以往，编舞主要依赖于编舞者个人的灵感和能力，但这些事例表明，通过电脑编排的舞蹈和表演，也可以表现多种形态。插电活动和不插电活动、特殊算法，在舞蹈和编码各领域的作业过程和结果中，可以发挥创意性、辅助性的功能，也可以成为核心工具。

上述三种海外事例表明，计算机领域和舞蹈领域的密切交流和合作，正在创造新的价值。最初，计算机专家对舞蹈产生了浓厚兴趣，随着时间推移，艺术教育家、舞蹈教育家、编舞家等也逐渐参与进来，共同推动这个跨学科的融复合项目的发展。《舞蹈派对》的制作者和《探路者》的编舞者，以专业舞蹈演员的身份活动，并学习计算机工程和计算机技术，具备舞蹈和计算机两个领域的专业知识，致力于开拓新的编舞教育领域和数码媒体表演领域，是这个时代需要的"融复合创意人才"。巴纳德学院的"移动实验室"的实验性工作空间和装置为"编码编舞"融复合课程和与其他大学的合作提供了机会。

第二章 数码舞蹈多媒体视觉研究

舞蹈家通过身体的动作向观众传达感情及信息。观众可以从舞蹈家的表演中，收到他们要传达的每一个信息，但很难仅通过思考将演出整体的动向形象化。通过视觉技术捕捉和呈现舞蹈家的表演动作，相关学者深入研究了可用于多媒体艺术领域的技术方法。为准确获取舞蹈家的动作数据，创作者使用了光学动作截图系统。研究表明，通过利用已获得的动作数据，运用常用建模绘图软件，以及可用于互动系统的编程方式，可以视觉性地表现舞蹈在空间中的移动。

媒体技术一直是舞蹈界最热门的研究领域之一，而当代舞蹈媒体的焦点则完全集中在数字技术上，早期的理论化尚无人问津。就像电影和媒体研究一样，对新技术的关注热潮导致舞蹈媒体的研究过分强调数字技术和模拟技术之间的区别。正如媒体学者齐格弗里德·齐林斯基所强调的"媒体与未来成为同义词"，舞蹈媒体的讨论往往更多地集中于新技术领域。

网络舞蹈的概念尚处于形成和确立的过程中，但Alien Nation Company的编舞家兼舞蹈学家约翰尼斯·布林格，将网络舞蹈理解成"不是留在实际空间里，而是存在于虚拟空间中的作品"。[1]另外，因为网络舞蹈本身是以互联网为基础的，所以也可以用"在线舞蹈"这一名称。

这里要阐述的不是众多数码艺术研究者讨论的媒体技术工学层面的问题，而是探讨媒介融合产生的艺术美学和存在论层面的变革，尤其是数码和舞蹈结合后所产生的媒体性，这一领域的研究具有显著的差异性。可以说当下大部分现代舞蹈都是数码舞蹈，现代艺术的特征和广泛认同的概念可以归结于"数字媒体"的独特属性，因此，对媒介的特性和新媒体艺术样式的研究在数字媒体时代的艺术论层面具有相当的必要性。

[1] Johannes Birringer. "Dance and Media Technologies". PAJ: A Journal of Performance and Art, 2002, 24 (1): 84-93.

一、舞蹈媒体的相关研究和讨论

从历史的角度审视，自20世纪60年代家用录像机兴起，"录像舞蹈"流派广受欢迎，关于舞蹈媒体的讨论就愈发频繁和深入了。在这一时期的舞蹈热潮的推动下，关于舞蹈媒体的实践和讨论在数量方面出现了爆炸式增长，质量方面也大幅度提高，而关于舞蹈媒体的早期讨论，在时间的推移下，已经逐渐淡出了人们的记忆。除了20世纪40年代玛雅·德伦提出了后来在模拟电影时代称为视频舞蹈的流派外，在当代舞蹈媒体领域中，几乎没有学者对20世纪60年代之前的相关研究进行过深入讨论。

舞蹈媒体研究领域的相关学者包括路易斯·雅各布斯、约翰·马丁、玛雅·德伦和阿莱格拉·富勒·斯奈德。路易斯·雅各布斯是美国作家、电影制片人和理论家。他没有专门撰写关于舞蹈的文章，但其思想作为舞蹈媒体的开创性理论仍然具有重要意义。约翰·马丁是一位有影响力的舞蹈评论家，也是北美地区第一位全职舞蹈评论家。他因提倡现代舞对美国公众的贡献而闻名，他对电影和记谱法也很感兴趣，为舞蹈界做出了不小的贡献。玛雅·德伦是美国前卫电影制片人和理论家，她将视频舞蹈领域和深刻的媒体理论视为艺术领域的重要组成部分。阿莱格拉·富勒·斯奈德是美国民族舞蹈学家，她对使用电影研究舞蹈特别感兴趣。斯奈德组织了一系列的讲座，并在讲座上展示了很多用电影研究舞蹈的案例，还撰写了许多有关电影角色的文章，包括1968年提交给美国国家艺术基金会的一份报告。尽管这些思想家在舞蹈和媒体领域的投入程度有所不同，但是，他们的著作都对相关领域进行了深入的分析，并清楚地阐明了舞蹈媒体的话题在当今仍然占据了核心地位的原因。因此，笔者将结合自己的见解来介绍这些思想家，并阐述他们的研究和理论是如何挖掘舞蹈媒体的潜力的。

在方法论层面，本研究分析了当时舞蹈期刊上刊载的主要文献资源。之所以要特别关注这些舞蹈期刊，是考虑到它们在舞蹈媒体早期话语的形成中所起的重要作用。在舞蹈学术期刊问世之前，每月的舞蹈期刊和每日报纸上的舞蹈相关文章不仅是舞蹈媒体的展现平台，也是舞蹈本身的宣传平台。例如，《美国舞者》（后来改名为《舞蹈杂志》）是美国第一本舞蹈期刊，其目的是为在好莱坞电影行业（当时是世界媒体的中心）工作的舞者提供信息。这些舞蹈期刊虽然分散且数量不多，但面对媒体技术的迅速发展和变革，期

刊中关于媒体的研究和讨论都隐含着一个共同的问题，即与舞蹈媒体整体性联系的缺失。

此外，这些舞蹈期刊对于了解舞蹈媒体领域的话题和现象（不一定彼此对应）很有用。正如本尼迪克特·安德森主张印刷新闻在塑造民族身份中的关键作用一样，这些舞蹈出版物同样在构建舞蹈领域的身份认同中发挥了不可忽视的作用，因为它们不仅表达了少数意见领袖和情报人士的观点（例如约翰·马丁、胡安娜·德·拉班和阿尔玛·霍金斯），也揭示了当时人们对该领域事件的共同信念、态度和社会回响。除了约翰·马丁是《纽约时报》的专职舞蹈评论家外，所有我们要研究的思想家都在舞蹈期刊上发表过自己的论文。尽管玛雅·德伦和阿莱格拉·富勒·斯奈德在其他的领域以原创形式发表了他们的著作，但他们还是在舞蹈期刊中转载或总结了他们的著作。因此，可以说，舞蹈界最早是利用这些期刊作为讨论和交流的平台的，这些期刊不仅激发了人们对舞蹈媒体现象的思考，还促使舞蹈界重新审视和考虑各种大众关切的问题，从而实现大众的利益。然而，早期关于舞蹈媒体理论化的研究很少，因为学术界将主要的注意力都集中在舞蹈媒体艺术家及其作品上，以及数字表演和技术的理论领域。早期涉及舞蹈媒体领域的主要出版物，通过汇集艺术家和舞蹈媒体制作人的论文和访谈，深入探讨舞蹈媒体的各个方面，为舞蹈在电影和视频中的表现形式提供了丰富的设想。谢里尔·多兹在《屏幕上的舞蹈：从好莱坞到实验艺术的流派和媒体》中提供了舞蹈的上下文概述，并分析了一些案例研究，包括流行的音乐视频影像、好莱坞影像、实验艺术舞蹈。[①]同时，艾琳·布兰尼根追溯了舞蹈媒体的发展历程，这一历程涵盖了从无声电影到前卫电影的演进，直至当代实验电影的兴起。在追溯的过程中，她着重探讨了编舞元素如何在舞蹈媒体中体现，以及电影舞蹈创作的方式，这是对特定模态的内省性创作方法，通过论述媒体与身体的关系向大众熟悉的电影运动模型提出了挑战。总而言之，大多数高层次的出版物的内容都是针对舞蹈媒体的艺术家及其作品的，而不是理论化的。

类似地，电影理论家菲利普·罗森将模拟媒体与数字媒体的对立比喻为"新旧"的套路，他认为，数字化的乌托邦概念不仅导致模拟和数字媒体与观众之间产生了相对简单的对立，同时也在一定程度上保留了神学对确定性的内涵的探讨和尊重。罗森指出，这种数字化的乌托邦概念仍然与早期媒体的社会、经济和意识形态框架相关，罗森提供了一个强有力的案例来说明为什么不能将模拟媒体视为过时的东西。布兰尼根和罗森的论点都告诫我们，只有在有关数

① Sherril Dodds. Dance on Screen: Genres and Media from Hollywood to Experimental Art. Hampshire: Palgrave Macmillan, 2005.

字媒体和表演的"前沿"理论中重新融入文化和社会经济概念的情况下，这些理论才能充分发挥价值和作用。

因此，本研究的意义在于，试图在更广泛的舞蹈学术背景下，对当前的舞蹈媒体话语提供语境化和历史化的解读。同时，本研究通过分析主要来源，丰富了舞蹈研究的相关资料，强调了在舞蹈媒体的讨论中被忽略的思想家，目的是将研究方法的视野从艺术家及其作品本身，拓展到理论及其更深层次的社会文化结构上。

（一）舞蹈媒体价值体系

本小节将着重探讨北美舞蹈期刊中关于舞蹈媒体领域的研究，进而深入探究其在物质和话语表达方面的实际影响和发展态势。自1927年《美国舞者》问世以来，舞蹈期刊在促进舞蹈艺术和学术领域发展方面发挥了积极作用。在舞蹈媒体方面，舞蹈期刊鼓励舞者之间分享信息的活动，并进一步推动了新的舞蹈电影领域的发展。在电影设备广泛使用之前，舞蹈期刊已经在媒体资源的定位、编目和控制中起着至关重要的作用。

由舞蹈资源收藏家林肯·柯斯坦创立的《舞蹈索引》致力于查找、挖掘和整理历史资料，例如浪漫芭蕾石版画、舞蹈电影和相关纪念品、舞蹈节目。1945年5月，《舞蹈索引》月刊专门设置了特刊，用于编录与舞蹈电影相关的文章和作品。这是学界首次尝试将传播的材料归纳到一个实用的系统数据库中。在此特刊发行大约一年之前，该杂志就告知读者，它将收集所有关于可用胶卷记录舞蹈材料的信息。读者的自愿回应促使了北美首部舞蹈电影目录的制作。考虑到杂志编辑的目标是促进人们对历史舞蹈材料的认可，因此在所有的舞蹈期刊中，《舞蹈索引》担负起对舞蹈电影进行分类的工作也就不足为奇了。该舞蹈电影目录中约有700部舞蹈电影，包括戏剧和民族舞蹈电影，但不包括商业性图片。项目分为以下类别：早期舞蹈、民族舞蹈、芭蕾舞、现代舞、交谊舞、踢踏舞、展览舞和教育舞。它们还被归类为五个主要所有者，包括编舞家莱昂尼德·马西尼和泰德·肖恩以及舞蹈评论家和历史学家安·巴泽尔。目录显示，少数个人制作了供自己使用的舞蹈电影，因此在当时拥有大部分的业余舞蹈电影资源。

但是，《舞蹈索引》的目录编纂并非仅限于查找现有资料，其目标要更加雄心勃勃。它发起了建立舞蹈电影中心的活动，该中心计划对当时所有电影进行录制，以刺激和推动更多舞蹈电影的拍摄和创作，并努力促进电影制片人和教育机构之间的交流。它主张对电影资源进行系统控制和生产，以适应舞蹈界的

未来发展需要。该愿景比任何一本特定的杂志都更为基础和广泛，因为它自愿代表了整个舞蹈领域。林肯·柯斯坦和约翰·马丁在这个舞蹈电影资料库制作的项目上进行了合作。尽管这两个舞蹈倡导者对戏剧舞蹈有不同的品位，而且从严格意义上讲他们并不是舞蹈学者，但他们认可舞蹈电影的优点并促进了舞蹈的电影化。在撰写本目录的主要论文时，约翰·马丁在该项目中扮演了核心角色。尽管他不认为电影可以作为代替舞蹈的符号，但他承认录制舞蹈电影作品的好处，并促进其充分推广。约翰·马丁与舞蹈和戏剧系策展人乔治·安伯格一起在现代艺术博物馆的设计中成立了一个委员会，以建立舞蹈电影组织，将舞蹈电影存档。

《舞蹈索引》的舞蹈电影目录于1945年建立以后，《舞蹈杂志》在20世纪60年代陆续发布了三个特殊的舞蹈电影目录。两种出版物之间最明显的区别是，《舞蹈索引》无条件且不加区别地列出了所有现有资料，但《舞蹈杂志》只列出了可立即出租或购买的16毫米胶卷上记录的资料。这意味着，普通人即使无法获取在一些收藏家的壁橱和商业音乐电影中列出的私人材料，也有许多公开的材料可供使用。

此外，《舞蹈杂志》发布的三个特殊的舞蹈电影目录所收录的资料的数量随着时间的推进而有所增加。其编目资料的种类数量从1960年的166种增加到1965年的262种，然后在1969年增加到361种，而租借发行商的数量从1960年的51家增加到1965年的60家，到1969年达到96家。《舞蹈杂志》特别发行的舞蹈电影目录随着其1969年的停刊而停止继续收录。它的停产可以认为是可使用的电影数量大增的结果，以至于即使是最有选择性的电影列表也因为目录变得太长而无法包含在单个发行的杂志中。此外，随着该领域的商业性的发展，租赁机构或组织开始独立出版并在舞者中派发其目录。这种对舞蹈电影作品进行编目的做法一直持续到20世纪90年代初，其中包括舞蹈电影协会和美国舞蹈协会的电影编目。

第二次世界大战后，舞蹈媒体的数量快速增长。随着成本的迅速下降，舞蹈媒体的需求和供应都增加了，高等教育中的个人舞者和舞蹈师都对如何将这种媒体纳入他们的舞蹈制作或教学实践中感兴趣。1969年，阿莱格拉·富勒·斯奈德评论说，关于舞蹈媒体的问题已从"为什么要电影？"转变为"谁可以制造它们？"和"我们如何使用它们？"。[①]尽管她是根据《舞蹈杂志》1965年和1969年的两个舞蹈电影目录之间的变化发表此评论的，但这一观念代表了整个舞蹈领域在此期间对电影的认识论的转变。

① Allegra Fuller Snyder. "Buckminster Fuller: Experience and Experiencing". Dance Chronicle, 1996（19）: 299-308.

如前文所述，《舞蹈杂志》在1960年、1965年和1969年制作的三个特别的舞蹈电影目录反映了舞者对舞蹈媒体的浓厚兴趣。令人特别感兴趣的是，1965年和1969年的舞蹈电影目录不仅包含舞蹈电影材料的实用目录，还包含电影收藏家、电影摄制者和学者的说明性文章。如果说第一个舞蹈电影目录是一个简单的数据集，后两个则更注重在舞蹈媒体方面进行论述。

在这种观点发生转变的同时，其他专业舞蹈期刊也相继出现。《舞蹈范围》，《舞蹈视角》以及《冲动》发表了关于舞蹈媒体的特刊，所有特刊均由不同撰稿人撰写的论文组成。每个特刊的组稿方法各不相同，有的向专家征求意见（《冲动》），有的对舞者和电影制片人进行了一百字评论的调查（《舞动范围》），有的则由舞蹈电影制片人和学者出版（《舞蹈视角》）。此外，在处理如此广泛的舞蹈媒体领域的作品时，编辑人员仍然保持着高度的警觉性，并强调了其特定表现形式的局限性。然而，他们的主要兴趣在于理解舞蹈媒体领域，并提出如何将舞蹈媒体的学习资料纳入舞者的艺术和学术研究中。艾米·格林菲尔德对电影舞蹈的评论的开头就体现了这种矛盾的情绪：

> 该目录致力于讨论电影舞蹈的本质。目录中的每个作家都可以自由选择自己的主题。没有作家知道其他人的具体观点。因此，本文对电影舞蹈的性质提出了各种不同的，甚至是相反的定义、理论和讨论，该领域对于舞蹈和电影都至关重要，该领域的相关问题在最近二十年中激增并且需要进行讨论。

除了一些专门讨论舞蹈的期刊和偶尔由舞者组织的舞蹈电影节之外，在舞蹈媒体领域还出现了一些更稳定的机构，例如舞蹈电影协会。它由苏珊·布劳恩于1956年创立，旨在促进舞蹈电影的发行，并于1968年开始举办年度会议、于1971年开始举办年度电影舞蹈节。这些会议等为那些对舞蹈媒体感兴趣的人提供了参加讲座和讲习班的机会，帮助他们体验舞蹈媒体。例如，1971年的第四届年度会议揭示了当时舞蹈媒体的话语形态。会议通过其工作室、电影放映和多媒体音乐会探讨了虚构和非虚构舞蹈媒体的区别，比较了录像带和符号作为舞蹈保存手段的不同，以及录像舞蹈和多媒体表演的创造力。这些节日和会议成功地创造了一种主题氛围，即通过符号和电影保存舞蹈艺术作品成为热门话题，同时，划定舞蹈媒体在非虚构和美学领域之间的边界也成为舞蹈媒体领域的主要议题。

（二）艺术家话语评论

1.路易斯·雅各布斯和约翰·马丁

近几十年来，媒体设备变得经济实惠，个人音乐家也能负担得起，这使得各种媒体设备在大学教育中得到广泛应用，但直到20世纪40年代中期，关于舞蹈媒体的论述仍只是概念性和基础性的。然而，尽管当时对媒体设备的使用受到了种种限制，但舞蹈界仍展现出对媒体技术的浓厚兴趣和狂热追求，这一现象与当下舞蹈领域的智能化运动相对应。舞蹈媒体开始从舞者的角度受到更多的关注，成为舞蹈媒体领域的核心支柱。随着越来越多的舞者开始考虑如何将电影单纯用于舞蹈领域而不是与好莱坞制度保持一致，电影媒体界出现了两个初步讨论此问题的代表人物：一个是电影制片人和理论家路易斯·雅各布斯，另一个是舞蹈评论家约翰·马丁。

1934年，雅各布斯在《舞蹈观察家》发表文章《走向舞蹈电影》，讨论了电影作为舞蹈记录的一种手段的话题，并进一步提出了三种记录模式，以满足舞者、学生和观众的特定需求。他认为，一部具有固定和单一观点的电影可以为编舞服务，其慢动作影像可以汇编成一部视觉教材，学生可从中学习舞蹈的细节，而对舞蹈的解释性拍摄则为观看者提供了近距离观看的机会。舞蹈的生理和心理层面之间尽管存在细微的差异，但通过电影进行教学可以防止"不可弥补"和"不可原谅"的损失。

在雅各布斯将讨论重点放在使用电影保存舞蹈上的同时，马丁讨论了电影对舞蹈领域的社会影响。他于1928年底出版的《美国电影崛起》，是从新兴艺术舞蹈界内部人士的角度出发，对电影媒体进行的首次审视。马丁发现了电影在构建观众群体和舞蹈电影艺术新流派中的用途。但是，与当代人不同的是，他对电影的潜力持怀疑态度，因为他不认为电影的这些用途从根本上讲是有效的，认为其与舞蹈界的发展无关。例如，马丁认为通过电影教育舞蹈观众的作用不大，因为通过电影教育观众需要通过教育性的录像带，而这是常规电影院所无法展现的。由于舞蹈电影放映针对的是专业舞蹈人士，而不是针对大众，因此它没有建立新的观众群体。

雅各布斯和马丁在电影作为舞蹈表演的保存工具的价值，尤其是在电影与记谱法之间的意见比较，十分有趣。雅各布斯认为电影可以保留并体现舞蹈的微妙差异和社会意义。但马丁坚持认为电影记录的是表演而非舞蹈本身，因此，它不能令人满意地保存舞蹈。雅各布斯说："其他任何符号能像电影一样清晰地表现推力、收缩和膨胀的状态，以及跌倒瞬间的美妙或残酷吗？"马丁没有详细

描绘，但他对此进行了辩论。马丁说，在对舞蹈动作和舞者的创造进行解释的过程中，电影只记录了对舞蹈动作的解释，而没有对创造本身的解释。他将舞者通过电影对舞蹈的再现与音乐家通过听留声机进行的表演进行了比较，他认为通过视觉再现舞蹈，对于构建一种记谱系统来说，还不够科学和系统。就像留声机录音不能代替音乐符号一样，电影录像只适合外行，而不适合专业舞蹈演员。马丁坚信电影在保存功能上永远无法等同于书面符号，这使他成为莱本符号标记法的坚定支持者。

但是，尽管他们对电影作为舞蹈保存工具的价值的观点不尽相同，雅各布斯和马丁都坚定地以现场舞蹈的标准作为他们评价电影舞蹈的基准。雅各布斯提到，舞蹈演员邓肯、尼金斯基、帕夫洛娃和露丝·圣丹尼斯是在电影时代跳舞的人，但在电影中却很少留下痕迹，同时还提到了格雷厄姆、威格曼、克罗伊茨贝格和魏德曼等舞蹈演员和那些与他们同时代的人一样，如果不尽快用电影记录其作品，他们将遭受同样的命运。此外，他在讨论舞蹈的不同技术保存方式时，还假定了理想的观看位置（前排中央），以最好地学习和体验现场舞蹈作品。在观众席观看的这种假设排除了讨论中现场舞蹈表演以外的舞蹈形式和现象。马丁以现场舞蹈为中心对电影进行了批判。他说"（电影的）可塑性是舞蹈所反感的特点"[①]，应该从空间和舞台地板的形态来考虑舞台的建筑质量，但是相机的移动镜头或变焦镜头会扭曲空间和舞台形态。因此，他建议不要在未事先了解玛丽·威格曼舞蹈的电影版本的情况下在当地剧院观看，以避免造成观赏上的不便或误解。马丁认为观众的回应是舞蹈意义的重要组成部分。随着场地的改变，舞者和观众之间的关系以及舞蹈产生的意义也将改变。他否定了电影在建立舞者与观众关系方面的作用，因为电影在拍摄过程中有固定的观众（如果有的话），并且不管未来观众的反应如何，电影都会重复播放相同的舞蹈。由于电影缺乏观众互动参与，马丁认为电影不能为表演艺术的发展做出重大贡献。

2. 玛雅·德伦

作为先锋的电影制片人，玛雅·德伦拍摄了5部直接或间接将舞蹈作为电影运动概念的电影。其中，《摄影机舞蹈习作》被视为艺术舞蹈电影的时代缩影，玛雅·德伦利用慢动作、蒙太奇和特写镜头使舞者在电影时间和反舞台空

[①] Bernstein Matthew, Studlar Gaylyn.Visions of the East, Orientalism in Film. New Brunswick: Rutgers University Press，1997.

间中运动。笔者重点关注了玛雅·德伦鲜为人知的电影《夜之眼》[①]，我认为她对舞蹈的兴趣不仅限于视频舞蹈的技术方面，还拓展到了人类学方面的研究，甚至世界观。因此，本小节将简要介绍玛雅·德伦舞蹈媒体的核心概念。

玛雅·德伦的贡献不仅在于她的电影冒险，还在于她清晰地将其电影理论化。她每拍一部新电影，都会在舞蹈期刊上发表相关的舞蹈电影理论。她的舞蹈电影大都创作于20世纪40年代，其中包括《摄影机舞蹈习作》《变相的仪式》。她还评论了电影中所探讨的电影和舞蹈的概念。她说："有一种潜在的电影舞蹈形式，在这种形式中，舞蹈的编排和动作将被精确地设计，以满足摄像机的移动性和其他属性，但这种形式是独立于戏剧舞蹈概念的。"[②]她的构想与舞蹈作家所构想的概念完全吻合，即"cine dance""film dance""video dance"这些术语在描绘电影舞蹈时是可以相互替代使用的，尽管她只专注于创作独立、前卫的舞蹈作品，且其工作范围不包括商业电影和纪录片。由于她的实验性舞蹈电影，和她雄辩而有说服力的理论，玛雅·德伦的舞蹈电影作品作为"对好莱坞99%的电影产品的一种有力的批评"，成了创造性艺术流派的具体实例。

从某种意义上说，玛雅·德伦并不是有意将舞蹈媒体确立为一种新的艺术流派，而是她的纯粹主义美学——一种具有自己的表达境界的艺术流派，将舞蹈媒体概念化为独立于电影和现场舞蹈叙述之外的艺术流派。当她开始对电影制作感兴趣时，她认为电影应该摆脱"文学叙事的连续性逻辑"，并且电影的动态特性和时间维度使之与摄影的静态画面完全不同，因此，电影在表现形式上与文学和摄影相区分。但是，与此同时，玛雅·德伦也承认运动是舞蹈领域的特质，并试图阐明电影独特的运动特性：电影制片人似乎忘记了电影运动本身已经在舞蹈中得到了充分的应用，且在剧院中已经得到了较小范围的应用。如果电影想要在运动领域有所建树，或者要在众多领域中占有一席之地，那么它必须被视为电影运动领域中的一个分支代表。

尽管这种纯粹的舞蹈媒体观不能代表玛雅·德伦的动态和波动性理论，但电影随后必然会被引入，并代表对舞蹈媒体在媒体和舞蹈领域中具有逻辑意义的特定追求。

例如，舞蹈学者玛丽·简·亨格福德在题为"屏幕舞蹈必须是偶然的吗？"的挑衅性文章中，反对将舞蹈作为电影制作中的纯粹辅助性工具的观点，并主张将舞蹈作为电影中不可或缺的一部分。她将"偶然"一词称为

[①] Maya Deren. "An Anagram of Ideas on Art, Form, and Film." Yonkers, NY: The Alicat Book Shop Press, 1946.

[②] Berger Sally, Butler Connie . "Maya Deren's Legacy". Modern Women: Women Artists at the Museum of Modern Art, Nueva York: Museum of Modern Art, 2010.

"舞台或社交舞蹈,可以将其以全部或部分形式保存在照片或音乐电影中,在不影响故事进度的情况下创造氛围"。尽管舞蹈在商业电影中有足够的代表性,但她意识到舞蹈在媒体上的作用还不足以证明其理论意义。亨格·福德主张将这种新型舞蹈电影作为一种表达性的艺术形式,为此她创造了"cine dance"一词。根据她的说法,有些音乐"不可能在任何剧院舞台上进行演奏……它只能通过可放映的电影胶卷的形式存在"[①]。沃尔特·特里还区分了舞蹈的类型。电影是一种与众不同的艺术媒介,它的独特之处在于,它并非只是通过记录来展现舞蹈,而是结合了"摄像机的运动性"来捕捉和呈现舞蹈的魅力。根据这种逻辑,如果摄像机只是简单地拍摄舞蹈,那电影只不过是编舞记录;如果摄像机根据舞步而移动,它就会变成创作性的。这样一来,舞者就可以从概念上将一部独特的艺术舞蹈电影视为一种克服了舞台时空限制的移动摄像作品,这是沃尔特·特里在玛雅·德伦的《摄影机舞蹈习作》的基础上,通过超时空跳跃的符号,象征性地描绘的电影的独特魅力和无限可能性。

3. 阿莱格拉·富勒·斯奈德

如果玛雅·德伦的理论化进一步明确了虚构和非虚构的舞蹈媒体之间的区别,那么舞蹈学者阿莱格拉·富勒·斯奈德则为舞蹈媒体提供了更具体的分类。阿莱格拉·富勒·斯奈德在1968年提交给美国国家艺术基金会的报告中对舞蹈媒体类型进行分类和概念化的分析。斯奈德报告的摘要已发表在《舞蹈杂志》的舞蹈电影目录中,标题为"三种舞蹈电影,欢迎澄清"。斯奈德确定了以下三种舞蹈媒体流派:

① 编舞作品的简单录制(被动录制)。
② 舞台表演纪录片(主动录制)。
③ 编舞和电影摄影师合作创建的一个新的艺术实体(视频舞蹈)。

为了有效地比较它们,笔者使用了简化和通用术语:被动录制、主动录制和视频舞蹈。

被动录制和主动录制都是非虚构的舞蹈媒体。前者是为了保护舞蹈表演或出于其他学术目的而采用的方式,是非侵入式录制,后者创作的作品旨在展示编舞的精髓,就好像人们在剧院里观看它一样。被动录制和主动录制之间的区

① Mary Jane. "Dancing in Commercial Motion Pictures". PhD dissertation of Columbia University, 1946.

别很微妙,这是当时争议的核心。在被动录制中,拍摄者会将摄像机的移动和其他技术操作减至最少,以免影响舞蹈的呈现。而主动录制会将戏剧舞蹈的观看体验转换为电影格式。但是,尽管斯奈德使用了"纪录片"一词,但舞蹈的主动录制与纪录片并不相同,甚至与纪录片电影的传统定义相去甚远。的确,虽然使用"纪录片"一词使得舞蹈录制的客观性意义得到了强调,但舞蹈的主动录制完全依赖于现场舞蹈表演的内在逻辑和魅力。

将主动录制与被动录制区分开,彰显了捕捉现场舞蹈的动作与精髓的需要。换句话说,尽管具有历史价值,但通过直接镜头从同一个角度观看舞蹈对大多数观众而言却是乏味的,因此人们开始关注如何能使其更易于观看。理查德·洛伯指出,除非摄像机创造出一个动态场景来从根本上改变我们的时空感知,否则电视媒体将成为"舞台舞蹈美学的紧身衣"。[①]因此,主动录制的目的不是保护舞蹈,而是让观众体验舞蹈的特征。

因此,主动录制的问题发展成为一种方法论问题。许多文章和研究,包括弗吉尼亚·布鲁克斯和路易丝·克雷尔·特纳的论文,都关注了将编舞工作从舞台制作转换为电影制作的同时保护其编排完整性的方法论问题。由于主动录制面临着拍摄舞蹈的困难,对其方法论的关注引起了好莱坞舞蹈导演的共鸣,他们早在20世纪20年代就讨论过如何更好地在电影中表现舞蹈。但是,难点在于主动录制能够完全展示戏剧舞蹈的细节和魅力的前提,是保持既有舞蹈作品编排的完整性,而好莱坞导演则无法提供这样的前提条件。

同时,斯奈德所划分的视频舞蹈类别更充分地反映了以舞蹈为核心的艺术导向和舞蹈媒体创作方法,推动了20世纪60年代"视频舞蹈"创作的兴起。由于各种舞蹈期刊都将关注点集中在舞蹈媒体上,所以他们的主要兴趣是视频舞蹈。虽然有些刊登文章仍在讨论非虚构类舞蹈记录媒体,但它被认为是视频舞蹈讨论的次要因素或纯技术性补充。许多舞蹈家、编舞家和学者对视频舞蹈艺术潜力的定义进行了辩论,致力于相关艺术创作的节目也在世界范围内迅速兴起。相关学者们对关于电影和舞蹈的性质的问题,进行了更多的哲学和概念性讨论。例如,由艾米·格林菲尔德于1983年举办的"电影:19世纪90年代至1983年"音乐节,以及于1967年出版的《摄影影像的本体论》特刊。媒体与舞蹈之间的艺术合作发展迅速。在美国联邦和公共拨款的支持下,视频舞蹈的制作速度进一步加快。在美国,"全国教育协会舞蹈/电影视频"类别的政府拨款每年为舞蹈视频和电影制作提供200000美元的奖励,而公共广播公司平均每年为杰出的舞蹈节目提供150000美元或更多的奖励。

[①] Richard Lorber. "Videodance". Ed. D. dissertation of Columbia University Teachers College,1977.

总而言之，斯奈德的分类排除了某些文献类型，这表明她对舞蹈媒体的概念化预设，是以戏剧舞蹈及其作为艺术形式的存在为前提的。她的讨论反映了一种观点，即舞蹈媒体应该保留原有的戏剧舞蹈的完整性，或者创造一种全新的艺术形式。而非戏剧舞蹈或民族舞蹈形式的表现超出了舞蹈媒体的讨论范围。考虑到纪录片是呈现非戏剧和民族舞蹈形式的最常见方式，所以舞蹈媒体的早期理论化主要是基于对戏剧舞蹈的认知。

作为美国舞蹈媒体领域最早的思想家，路易斯·雅各布斯和约翰·马丁从不同的角度看待电影。路易斯·雅各布斯讨论了电影作为舞蹈记录的一种手段，而约翰·马丁讨论了电影对舞蹈领域的社会影响。他们不同的看法分别基于他们对电影和记谱法的不同偏好，电影和记谱法是舞蹈记录最有效的手段。路易斯·雅各布斯和约翰·马丁都认为电影可以保存舞蹈表演但无法体现舞蹈编排结构内涵。出于同样的原因，尽管他们对电影作为舞蹈保存工具的价值的观点不尽相同，但雅各布斯和马丁都坚定以现场舞蹈的标准作为他们评价舞蹈电影的基准。

如果说路易斯·雅各布斯和约翰·马丁都将舞蹈媒体中的电影概念化，那么玛雅·德伦则仅仅是从艺术效果的角度来探讨电影的。她的舞蹈媒体概念作为一种艺术流派具有独特的表达方式和现实美学的手段，既独立于叙事电影，又独立于音乐会舞蹈。沃尔特·特里在玛雅·德伦的《摄影机舞蹈习作》的基础上，通过超时空跳跃的符号，象征性地描绘了电影的独特魅力和无限可能性。通过摄像机的移动性克服了舞台在时空上的局限性，引导舞者将舞蹈电影视为舞蹈媒体领域的独特艺术概念。

作为著名的舞蹈学者，阿莱格拉·富勒·斯奈德对舞蹈媒体进行的正式且广泛的研究主要体现在对舞蹈媒体的分类上。她将现场舞蹈的录制与视频舞蹈的录制区分开，并将现场舞蹈的录制进一步分为被动录制和主动录制。她对舞蹈媒体的概念的设定，是以戏剧舞蹈及其作为艺术形式的存在为前提的，因此忽略了非戏剧舞蹈或民族舞蹈形式的问题。

二、动态数据化"舞蹈动作可视化系统"

（一）时间性移动的艺术

埃德沃德·迈布里奇和艾蒂安-朱尔·马雷为了解物体的移动，使用了时差照相术，表现了物体的移动和速度感。事物的动态视觉化被认为是艺术的核心要

素之一，它作为创作素材被用于像媒体艺术这样的艺术形式中（见图2-1）。这一技术是运用体育界的方法分析运动者的动态变化，然后将其改编成表现动感美的作品，也常被用于舞蹈领域的实际演出中，是展现新体裁作品的方式。

图2-1 贝拉·贾科莫："跑过阳台的少女"

分析人的动态并将其数据化的方法在动画制作或游戏制作中经常使用。通过键盘操作改变人物关节的角度和位置的方法，一方面需要较长的制作时间和大量的精力，另一方面也便于数据的修改和编辑。这种方法虽然需要很长时间才能安装或设定时标，但是具有可以较容易地将人物动态快速数据化的优点。

虽然分辨率较低，但通过使用像Kinect（一种3D体感摄影机）一样多功能的摄影机分析人体结构，使用者即使不佩戴设备也能将其移动数据化，因此这方面的研究非常活跃。

利用动作捕捉系统获得的动作数据，被广泛应用于医疗及体育领域的分析与矫止，以及舞蹈领域的演出及教育工作。

本研究利用反射标记的光学模式系统，从舞蹈演员的动作中抽取电磁场，然后利用3D Max的建模和可互动影像的程序设定两种技术，制作多媒体艺术作品。将捕捉的动作数据转换成能够构建形状的3D数据形态，进行实时储存，以便分析或再现人物动态。动力系统可以根据使用的传感器和技术的不同分为不同种类：由超声波发生装置和接收装置组成的音响式系统，利用在关节处安装机械装置以获得人物活动数据的机械式系统，在各关节上安装磁感应器、测量关节位置和角度的磁式系统。

最近，很多企业都尝试将反射标记贴在使用者身上（并且还在积极研究不佩戴设备），利用红外线相机的光学模式系统、惯性传感器的动作捕捉系统，以及电脑视觉技术来获得人体移动数据。在采用光学模式系统时，不会在身体上安装重量较大或妨碍动作的设备，因此可以获得更准确的舞蹈等动态数据。但

是，红外线相机的个数不等、范围有限，而且反射标记被遮住时，很难获得移动数据。光学方式的动作捕捉过程是在拍摄场所安装红外线摄像头，设定相机之间的关系，以获得准确的空间数据，需要进行相机校准。用户可以穿着附着反射标记的衣服，如图2-2所示，根据使用目的设定反射标记的位置和个数，以获得空间数据。

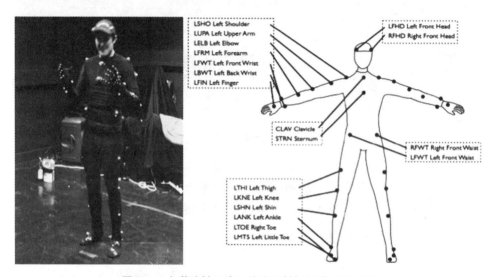

图2-2　光学防抖系统红外线反射标记的附着位置

在图2-2中，舞者穿着附有35个反光标记的衣服，跳了动感的霹雳舞。运用光学式的动作捕捉技术，有时会出现反射标记因人的移动而在相机上暂时消失的现象，这时就需要我们利用反射标记消失前的位置和消失后的位置以及周围的反射标记相对位置，来修正反射标记的数据。

数据修正后，就可以0.01秒为单位储存35个反射标记的X、Y、Z值。保存的数据是BVH（描述人体骨骼动作的数据格式）等具有骨骼信息的视觉层次结构的文件格式，可转储的BVH格式与人体模型更容易连接，在动画和游戏等应用软件中可更方便地使用。若将捕捉的舞蹈演员的骨架运动数据，精准映射到经过骨骼建模和动画技术处理的《阿凡达》角色之上，就能够让舞蹈演员真实地还原《阿凡达》中的角色形象的动作（见图2-3），但要想使舞蹈演员的头、手、脚等身体部位的空间动作视觉化，直接使用各反射标记的3D建模效果更佳。

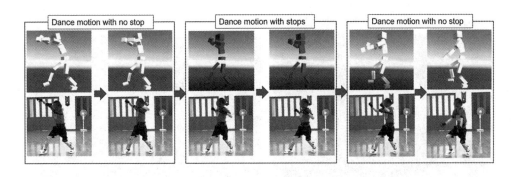

图 2-3　制动舞蹈演员的动作数据获取过程

（二）视觉化传感运动

把舞蹈演员在空间的活动视觉化，有两个方法。第一，利用 3DS Max 建模程序，通过渲染实现视觉化；第二，利用开放框架的编程方式实现视觉化。通过建模工具进行绘制，结合精细的照明设计及画面曲面质感的营造、聚焦等特殊效果，我们可以制作出丰富多样且画面质感卓越的视频。制作这样的高画质的影像，需要很多计算时间，制作的影像可以 DSplay（一种内容管理程序）的形式进行展示。程序设计方式具有可以实时制作影像的优点，但很难呈现出复杂的特殊效果。在实际演出中，利用舞蹈演员的动作，通过互动影像，可以创作出新的演出方式，具有使用范围广的优点。

利用 3DS Max 制造机身移动时，可以安装 Ghost Trail 插件。Ghost Trail 插件是利用 3DS Max 的 Spline 曲线留下曲面痕迹的软件，常用于将人的移动轨迹视觉化。在动力系统中获得的数据，通常表现为身体部位的反射标记位置的 3D 坐标点的连续集合，这些连续标记的点集合成连续的曲线，然后将这些曲线通过样条函数进行平滑处理，形成曲面。为了展示这些曲面的动态效果，我们可以使用插件 Ghost Trail 来生成轨迹，随后，当其达到一定的长度时，这些曲面会和轨迹一起消失，形成一种动态且自然的效果。以线性方式移动时，轨迹的连续叠加将产生一个曲面，以圆周方式循环时，轨迹的叠加将产生一种类似气缸的循环形态，这种气缸形态可以根据我们的需要自定义设置。通过这样的过程，可以对每一个演员身体部位的动作进行改编，如图 2-4 所示，利用头部、双手、双脚、腰部 6 个身体部位的动作数据，可以对每一个动作进行视觉化处理。

图2-4　3DS Max 舞蹈动作可视化

开放框架图形库是以C++为基础的活锁,这项技术应用于媒体艺术领域,使用户可以在很多需要图像处理的领域中,便捷操作和使用。开放框架图形库的图像管理,以附加装备的形态,集成了多种设备、传感器、物理引擎等功能,这一创新系统是由广大开发者群体共同打造的,并形成了一个开放源码的活锁平台。利用在模型上获得的连续点的数据时,身体部位不同,点的大小和颜色也不同。如图2-5所示,利用35个反光节点,根据时间增加点数,使霹雳舞的动作视觉化。

图2-5　使用开放图形框架实现舞蹈动作可视化

可视化处理技术不仅可以用于观察霹雳舞者的动作,还可以用于视觉化分析整场演出的动态。为了从像霹雳舞一样快速移动的动作中提取准确的直发数据,创作者使用了反射马克和红外线相机的光学式模型系统。用两种方法把舞

蹈演员的动作数据视觉化。第一个方法是使用3DS Max和Ghost Trail插件，利用曲面表现舞蹈演员动作的渲染方式。第二个方法是利用开放框架图形库，将舞蹈演员动作可视化。绘图时可添加照明和特殊效果等，制作高分辨率的影像，程序设计方式与实时记录系统相连接，可用于独立演出，将跳舞的舞蹈演员的活动视觉化，并应用于多媒体艺术创作。

第三章　3D全息舞蹈影像

3D是three dimension的缩写，就是三维图像。全息图源于holograph一词，是一种是以激光为光源，用全景照相机将被摄体记录在高分辨率的全息胶卷上构成的三维图像。与二维的影像艺术和电脑图像不同，3D全息图提供了"视差"，可以呈现原景物的虚实两个立体图像。运用这种立体影像技术传达舞蹈作品的表现力和创意时，可以通过呈现舞蹈演员身体移动和空间的协调，客观地再现现实中舞蹈的原貌，使在舞蹈中想要展现的形态的外在结构与拍摄的实际内容相吻合，让观众们能够更容易地欣赏舞蹈作品。

一、3D全息舞蹈

制作舞蹈表演3D全息图，需要经历六个制作阶段。第一阶段是整体策划。第二阶段是编舞创作。第三阶段是影像创作。第四阶段是CG编辑。第五个阶段是综合编辑和制作全息图。第六个阶段是成果验证。

通过最后一个阶段的验证我们可知，利用3D全息图呈现舞蹈表演的好处和优势如下：第一，实现舞蹈和技术领域的革新；第二，实现技术的有效利用；第三，有效利用2D和3D全息图的功能优势；第四，可以创造移动舞台和设置；第五，传达超现实的感动；第六，开拓舞蹈表演领域的新模式；第七，促进舞蹈内容的进步，还可以间接地带动相关经济、教育的蓬勃发展；第八，提供了新的舞蹈学研究议程；第九，可以扩大舞蹈的审美表现范围。

舞蹈以身体为媒介讲述人类的情感生活。因此，通过最真实的身体的表演来表现内在的生命力，会给观众留下深刻的印象。在现实中，身体的艺术是运

用时间与空间的排序，通过形体的视觉化被大众所认知的，但是这种身体艺术之美在表演结束后会立即消失。这种转瞬即逝的艺术之美正是舞蹈美学的最大特点，也是最大的缺点。舞蹈的这种局限性，会相对减弱其大众基础。对此，许多舞蹈家为了能得到观众的广泛认可，会进行多方面的尝试，努力克服舞蹈本身的局限。以舞蹈胶卷或录像的形式保存舞蹈作品的影像工作，由于影像媒体技术的进步，产生了质的变化，适应了观众的多种需求。与演出一样，可以激发大众审美兴趣的所有工作，都可以尝试通过利用3D全息图像技术，创作立体化的影像。

为了确保舞蹈作品的持久性，增加观众观看演出的机会，需要创作具有大众性的新舞蹈。创作新的演出内容时，需要经过怎样的过程，这样的演出内容会产生怎样的效果？即利用3D全息图像技术制作舞蹈表演内容时，最终通过舞蹈和技术的融合是否能够体现演出程序或模式？这些问题都有待探究。但到目前为止，在舞蹈表演方面，对于3D全息图像技术及利用该技术表演的内容的研究还不够完善。虽然学术界关于3D全息图像技术的立体电影的研究，以及在时尚商务中利用3D全息图像技术进行营销活动等领域的研究比较活跃，但是对"舞蹈表演中的3D全息图像技术的应用和可行性的确认"的研究较少。相关研究旨在将舞蹈和影像相结合，克服剧场演出中的局限，帮助观众更容易地理解舞蹈表演内容，并且将舞蹈作品中内在的形象放大化或缩小化，使技术以更加积极的姿态介入作品的叙事、表现舞蹈作品的思想。另外，研究者可以自由选择有关舞蹈故事的素材，创作新的舞蹈作品，成为提升作品艺术想象力的新动力。3D全息舞蹈表演内容以全新的时间、空间秩序代替舞台的艺术形式，从人性的角度讨论了舞蹈的内在结构，并结合影像与舞蹈的外在结构，对舞蹈作品进行完整的解释，最终赋予舞蹈作品较高的艺术完成度。

（一）3D全息图在舞蹈中的应用

影像设计师金海润将影像在表演艺术中的作用分为四点。第一，确保舞台背景的时间性功能；第二，能够从视觉上改变建筑结构的形态；第三，可以作为具有象征性意义的说明工具；第四，可以作为虚拟演员。影像可以将所有能用眼睛看的物体或现象转变成多种形态，克服剧场舞台的物理性的时空界限，通过视觉呈现和艺术性的扩张，使观众对舞蹈产生新的认知，有效地改善舞蹈与观众的互动关系。以舞蹈作品《人》为例，《人》中的舞蹈表演内容与以往不同，它将全部演出视频制作成3D全息图，取得如下创意和挑战性的成果。

1. 舞蹈和技术领域的革新

在舞蹈领域制作和普及3D全息图并非易事，目前在此项技术上拥有一定实力的国内企业也屈指可数。但是《人》的舞蹈表演内容通过与具有技术实力和丰富演出拍摄经验的影像家合作，采用最新的3D全息图像技术，这是以舞蹈为素材，运用电影工作原理的革新性作品，到目前为止，国内外舞蹈领域还没有使用这种影像技术将全部作品制作成3D全息图的事例。

2. 技术的有效利用

舞蹈影像大致分为舞蹈影像制品和利用影像进行舞蹈表演的作品。舞蹈影像制品用胶卷或影像记录舞蹈演出实况，然后利用编辑技术进行"录像舞蹈"的再创作。但是，在舞蹈演出中利用影像技术将各种表现效果放大，使舞蹈演出效果得到提高，是这种演出装置功能的核心。通过这项技术所展示的舞蹈表演内容，具有舞蹈影像的永续性特点和表演所具有的现象学特性。这种新概念的可变型舞蹈表演可以通过2D和3D技术同时制作影像内容，让所有年龄层的观众都便于观看和理解。

3. 2D和3D全息图的功能优势

2D技术在我们生活中已经得到了普遍应用，其制作和呈现设备易于安装，可以在舞台演出中将表演效果最大化。3D全息图像技术可以实现时空扩张，克服了此前在表演艺术中布景设置所具有的局限，实现了被称为表演艺术的革命性变化的远程呈现。演出者即便与其他演出者或观众不在同一时空内，也可以进行表演，从而超越了物理性的时空界限，形成一种新的艺术交流方式。

4. 创造移动式舞台，便于移动和安装

剧场式演出存在的一个局限性问题是，观众必须亲自到剧场才能观看演出。也就是说，观看演出这件事，从文化生活的角度看，对于偏远地区的居民、行动不便的高龄人群、没有父母陪同而难以前往演出现场的儿童或其他弱势群体来说，门槛依然很高。一些与研究所进行产学合作的产业体不仅可以利用新技

术制作舞蹈表演内容，还可以利用装有方便观看演出的浮动全息图"floating hologram"装置的移动式塔车，让观众观看舞蹈表演。

5. 传达超现实的感动

像舞蹈一样，根据作品的节拍表现感情或感性时，影像的运用可以使感性表现力的效果最大化。特别是通过大厅的 gram 3D 系统观看演出，可以减少舞台和观众的距离感，通过心理和物理空间的靠近效果，向观众传达超现实的感动。用舞蹈或身体语言表达舞蹈作品，可以使表演者和欣赏者产生情感上的共鸣。这就是用视觉来扩张之前的表达要素的界限。

6. 开拓舞蹈表演领域的新模式

舞蹈作为以身体活动为基础的表现艺术，因表演者的体力受限，不仅很难进行长时间演出，而且因能吸引到的观众人数有限和租赁剧场等现实问题，大部分舞蹈表演只能进行一次性演出。但是，《人》的舞蹈表演内容并不是通过一维的影像记录整场演出，而是利用电影的艺术手法制作成影像作品，以全新的面貌在短期性舞蹈表演领域中脱颖而出。

7. 具有经济、教育的波及效果

舞蹈内容具有进步性体现在多方面的结果上。传统舞蹈表演侧重纯粹的艺术表达，而不是大众性和商业利益。在舞蹈内容的开发领域，对保存文化的原始性具有很强的目的性倾向（这在一定程度上受到了政府事业的影响）。但是《人》的舞蹈表演内容打破了这一传统，它不仅是对影像的单纯记录，更具备了作为海外出口或教育舞蹈内容流通的潜力，体现了进步性的舞蹈内容对经济和教育的积极影响。

8. 提供新的舞蹈学研究议程

利用影像的舞蹈表演是编舞者们将其现象学艺术在舞台上的再现。在学术领域，这样的演出现象，引发了学者对舞蹈和身体语言进行再探究，以及对媒体美学特征的关注。但是随着新媒体的出现和对其应用方法的深入理解，与此相关的学术性探索正在经历一场新的变革。因此，该舞蹈演出内容的制作为我们提供了从学术上可以重新讨论的实践性议程。

9. 扩大舞蹈的审美表现范围

在舞蹈中，影像主要通过幻想性或几何性的要素，对人的动作或人本身进行形象化，打破了舞蹈的固有特性。另外，空间背景的创作也运用了一种极简化、面向未来的现代化表现手法，这种表现手法在现代舞的舞蹈表演中经常出现。

（二）2D到3D的迭代

在技术发展成为经济增长原动力的现代社会，对人的探索为何变得越来越重要？以此为基础的人文学思考能否成为现代物质社会进步的源泉？

随着经济变革的进一步推进，创造经济的概念和创造经济领域备受关注。创意经济是2001年，由英国的约翰·霍金斯首次提出，被用于新产业的研究开发或建筑、设计、时尚、音乐、影像、广告、文学等创造产业的发展战略中。约翰·霍金斯所提出的15个创意产业，其中14个都集中在文化产业领域。文化产业是以创造性为基础，实现经济价值创造的最核心的领域，是人文创意经济革新的中心议程。但一直以来，文化产业在实践创造性创意方面，都偏重大众文化。电视剧、电影、音乐等大众文化可以引领潮流，网络和智能媒体的发展更是在促进大众文化迅速传播方面发挥了重要作用，使大众文化的成果可以在短时间内得到传播。但是以现场性和实际性为核心的纯表演艺术领域的文化传播速度相对较慢，从产生创造性的想法到付诸实践，这些工作完全由艺术家单独完成的情况很常见，传统舞蹈表演因此在组织力和经济力方面处于非常不利的状况。而且由于人身体的局限性，舞蹈在创意创新方面也是非常有限的。因此，随着舞蹈表演影像技术的应用，舞蹈开始形成新的模式，并成为克服局限性的自救方法之一。

数码或媒体影像和舞蹈的结合始于20世纪60年代，它是随着后现代主义的思潮，以舞蹈电影或录像舞蹈的形式出现，并试图在演出中通过舞蹈演员和影像形象相互作用来扩张艺术表现。但是，也有部分人认为这种影像媒体可能会成为妨碍身体语言表达的因素，向往实验性舞台的一代和保守一代因此发生了观念性的冲突。尽管如此，进入20世纪后，数字技术的发展对舞蹈表演领域产生了不小的影响。在大众演出领域，舞蹈表演从之前经常使用的2D项目转向使用3D全息图的立体影像，这一现象引起了人们的关注。3D全息图的立体影

像技术在有效表现三维的多边空间和超现实形象的同时，还可以通过真实感和现场感的最大化，提高观众的投入度。3D全息图因超越时空的超现实性、动作和表现的扩张性，比实际更具真实感和超现实特性，在传统的一维、一次性的演出领域掀起了一股新的热潮。

在此前的舞蹈演出中，3D全息图被一些编舞者们有效地利用在舞台背景搭建、假想演员创造、身体表现的扩张上。另外，随着演出制作人和个人作家持续不断地尝试利用全息图影像进行创作，加之国家政策的扶持、研究机构的深入探索，产学合作制作文化项目的事例也呈增加的趋势，未来利用3D全息图进行舞蹈演出的前景也将逐渐明朗。但是，由于3D全息图制作的影像必须具备能够实现该技术的舞台环境和设施，这种物理性制约使其还无法像2D屏幕一样得到广泛应用。

二、3D投影图形——以芭蕾为设计方案

从20世纪后半期开始持续发展的数码技术和新媒体技术对艺术界演出的整体票房产生了巨大的影响。而且，21世纪的舞蹈艺术并不停留在单纯地从内容上感动观众，还通过运用多媒体技术，实现视觉扩张，使观众体验到拟像艺术。

现代艺术领域中，舞蹈艺术以其象征性的动作作为视觉元素，旨在传达人的内在情绪。在多媒体时代，强调视觉效果的技术，使得舞蹈中原本深刻的表演显得更加抽象。这是因为，在视觉效果更佳的舞蹈艺术的象征性表现中，我们能够感受到动作"呈现"以外的意义，这种效果可以使舞蹈的艺术价值得到进一步提升。

在现代舞蹈表演中，数码媒体即相机、录像机、传感器、计算机软件等高科技的应用，使舞蹈表演可以表现以往舞台要素无法展现的极限领域。现代数码媒体技术的应用是舞蹈表演中扩大动作表现范围的工具，也是重新塑造舞蹈本身结构的主要因素。从应用成果的角度来看，数字技术上的卓越表现不仅打破了行动领域和空间的界限，更展示了一个现实和虚拟边界逐渐变得模糊的"模拟世界"。这种表达范围的扩张和信息的流畅传递不仅具有拉近与观众距离的作用，还具有提高观众观看满足感的作用，实现这种作用的重要因素之一就是视觉因素。因此，在视觉因素占重要比重的舞蹈演出中，应用数码媒体进行多样的视觉表演，可以使舞台的立体感得到超越性的提高，让观众有在场感。

本研究选定的数字媒体3D投影技术是更上一层楼的技术。过去用显示器技术无法表现绘画形象的质感、纹路等也可以直接进行投射，因此更容易创作立体的图像。这对于屏幕的表面、位置几乎没有制约，因此投射对象不单纯是Optecht（一种3D扫描仪），空间本身将起到三维屏幕的作用。数字媒体3D投影技术可在实际空间展现三维形象，可进行与实际性质完全不同的舞台设计，比其他数码技术在舞蹈表演现场的适用度更高。

（一）芭蕾舞表演中的数字媒体

舞蹈艺术是一种独特的艺术形式，它通过各种辅助手段和表现形式，以抽象或直接形象化的作品，向观众传达艺术内涵。公演舞台上的所有要素都是根据作品的视觉风格来决定的，这是十分重要的一点。对于重视视觉元素的舞蹈艺术来说，视觉效果是指通过舞台装置、灯光、服装等具体化的形象，营造整体作品的氛围，并有效传达创作意图，带给观众视知觉的满足感。进入现代后，随着数码技术的广泛应用，影像、投影仪等制造虚拟元素的设备也被引入舞蹈艺术的辅助手段中，这些非实体元素虽然不在舞台上真实存在，却能够呈现出实际存在的形象，为舞台艺术增添了更为多样化的功能。特别是在芭蕾舞演出中，最适合以数码媒体"media facade"形式呈现的3D投影仪"映射"，虽然对装置设备有要求，但与大多数可以增强现实体验的系统不同，它几乎不受显示器形态的制约，因此在舞蹈表演中使用率相对较高。它不仅能对舞台进行直接的投射从而使其变形，还可以直接投射到人体和动态的对象中，或在舞台上直接投射创造三维立体形象，让观众体验视觉上无法认知的空间、时间的变化。

（二）3D投影映射

1. 视觉效果研究的动作构成

旋转动作由以自我为中心向外转的小转和以自我为中心向里转的小转以及大划圈挥鞭转等组成。本研究选定了与影像内容相契合的连续旋转形态为连续旋转图像动作。挥鞭转动作是舞蹈演员单足立地旋转的舞蹈动作。

2. 内容制作

1）制作旋转动作的软件

旋转动作中映射的内容是利用 Adobe After Effects 软件（一款图形视频处理软件）和特殊的插件程序制作的。分组程序是一种编程工具，主要用于构建和组织粒子系统及实现它们所需呈现的各种视觉效果。

2）制作3D动作内容的图片

为了深入分析研究芭蕾动作的视觉效果，本研究计划采用3D投影图形技术。首先要选定适用于芭蕾舞动作的3D投影图形所需的硬件及软件，为了保证技术可以运用到芭蕾舞的动作设计中，这些软件系统的适用性对于任何媒体都是至关重要的。之后的工作，就是制作投射到对象体上的影像。在掌握对象体的弯曲、高度、移动路径后，只要不损伤对象体想要表现的动作，就可以制作影像并进行投射。动作拍摄是为了绘制3D投影图，按照动作拍摄、数据提取的顺序，由数码影像专家进行制作。在专家的指导下，专业示范人员向参与拍摄的模特展示了动作操作流程（见图3-1）。实验中的影像是预先制作的，使用了照搬舞蹈演员动作的方式。研究表明，拍摄后，为了最大限度地增强视觉效果，还会进行后期效果处理。

图3-1　芭蕾舞动作3D影像内容制图

与过去各个体裁相互独立的艺术相比，现代艺术在形式上更富于变化，成为一种与不同的体裁相结合的、实验性、创意性的艺术形态。与此同时，舞蹈艺术体裁的选择也正在进行这种尝试，但舞蹈艺术受到空间和时间的制约，需要更高层次的数码技术作为其创作的主要因素，因此，在演出现场，

为了实现更好的视觉效果，相较于其他艺术体裁，尖端科学技术在芭蕾舞中的应用明显不足。现有的舞台装置的效果在视觉上不足以充分表现芭蕾的幻想性的特性。

（三）芭蕾动作与视觉影像技术结合的效果

第一，通过视觉效果可以提高动作表现的完成度。舞蹈演员不仅从单纯"旋转"的意义上完成了旋转动作，立体影像和时空的变换还展现了空间旋转效果，证实了通过视觉影像技术展现旋转意义最大化形象的可能性。这意味着在舞台无法移动的空间里，可以利用异常移动来增强视觉效果，以及动作、感情的表现力。

第二，产生空间扩张的效果。这种空间的扩张是视觉错觉效应，它实际上是舞蹈演员在空间里执行动作时，同时以多种形态展现空间的表现形式，使空间以特殊形态体现出来，从而增加其真实性。这一过程实质上是将空间实体化，引起仿佛真实存在的错觉，引领观众进入一个全新的、近乎真实的空间领域。

第三，产生时间扩张的效果。实际舞台表现的是静止的空间，但立体影像可以创造横向轴线连接的流动效果，仿佛时间在流逝一样。这种时间错觉效果让我们能够重新建立时间意识。

在视觉效果更佳的芭蕾舞演出作品中，观众不是旁观者，而是与影像相结合的舞台氛围和认知环境的参与者。芭蕾舞演出通过与传达舞台效果的技术性媒体的结合，能够增加观众的投入感，使观众对视觉效果本身产生兴趣，从而更加积极地观看演出作品。

随着媒体影像技术的急速发展和应用普及，表演艺术的发展速度已经跟不上观众对表演艺术日益增长的期待，因此，运用新媒体影像技术是所有舞台艺术无法规避的现实。结合当前的研究成果，未来我们应拓宽3D投影、映射等数码媒体的探索领域，在选定最适合芭蕾舞演出的媒体的同时，深入研究技术如何更好地应用于实际演出中。为充分发挥数码技术的潜力，我们需要开发可以解读数码技术，还可以将其应用于实际中的内容，进而扩大芭蕾动作、感情表达的范围。

三、投影图形与舞蹈影像映射

如果有一天在街上行走，能偶遇精彩纷呈的灯光秀表演，那会是多么梦幻般的经历呢？这不是梦想或想象，而是现在世界各大城市的象征性建筑物和表演艺术舞台上发生的现实。让人感受到新鲜和有趣的"投影映射"是大众能够普遍接受并留下深刻印象的媒体技术，是最近、最新的演出技术。投影映射技术是利用投影改变现实世界物体外在的增强现实空间技术，使现实中存在的对象看起来截然不同，这一点很有魅力。

近年来，传统的演出产业，因与尖端媒体技术的融合而重新焕发出活力。与运用模拟方式的传统演出相比，利用尖端媒体技术的表演更容易实现多种效果，提供丰富华丽的看点，刺激观众的多种感官，有利于吸引观众观看作品。特别是投影图形，它不仅改变了演出艺术的展现方式，还改变了一个城市的面貌，在电影、广告、宣传、时装秀、庆典、互动艺术等多个领域也掀起了新的热潮。在这种发展趋势下，舞蹈领域中利用投影映射技术进行表演的事例逐渐增加，舞蹈表演的新篇章有望被开启。

随着大众对文化艺术认识度的提高，以及文化消费的增加，他们对多种艺术领域产生了极大的关注，电影、大众音乐、话剧、音乐剧领域正繁荣发展。但与这些领域相比，在舞蹈领域中，关注度较低的演出市场整体仍处于低迷状态。

（一）投影图形场景应用

1. 投影图形的概念

今天，人类通过互联网和智能手机等各种数码媒体接触、认识外部世界。生活在数字时代，人们交流的方式发生了改变，并引发了原有的社会文化的变革。从历史的角度来看，人类的生活和艺术模式与其所在的时代的社会文化有着密切的关系，数字媒体的出现也给现代艺术带来了巨大的冲击。

数码时代的艺术被称为数码艺术、媒体艺术、新媒体艺术等，与之前被严格区分的个别艺术体裁不同，在数码时代，各艺术的边界变得模糊，正在发生多种体裁之间的融合。此外，身体在舞台空间里所展现的表演艺术，也

在数码时代的推动下，与其他体裁相互融合，呈现出显著的变化。舞台影像和音响通过电脑技术融合在一起，以多媒体表演艺术的形式展现出来，打破了音乐和舞蹈、戏剧等的原有界限，使其融合在一起。随着媒体和艺术的结合，表演艺术领域不断扩大，投影映射技术在新媒体艺术和媒体演出领域被广泛利用。

从投影映射的演出内容和表现意义来看，投影可被解释为"投射"或"投影"，映现是指在电脑动画制作中，将二维图像转移到三维对象的表面上来。而投影图形是投影仪的"投射"和"映现"两种计算机图形用语的合成词，是指利用投影仪将与实际对象比例相同的影像投射到对象物表面。这种效果是在物体表明照射激光，展示现实中存在的对象，使其面貌发生新的改变。比如，将在平面上制作的富有质感的花纹图形投射在立体对象上，可以使其更具真实性。

投影映射技术，主要用于实现映射效果，它主要处理的是2D和3D的数字内容，尽管这在过去是一种常见的显示技术，但这种技术在现实场景中的应用还需要相应的转换软件、视频投影的投影仪以及计算机等硬件设备。这种表演的构成要素可以分为投射影像的内容、投射影像的对象物、体验的观众。

投影图形的优点和缺点都很明确，其中优点有五个方面。第一，不受场地的限制，在任何场所都可以展现。第二，可以按照作者的意愿，通过光线使投射对象的外形发生各种视觉变形，且随时可以恢复原状。第三，投影图形通过在对象物上展现的影像，产生和扩张空间感，使观众体验到真实感。第四，与其他媒体相比其操作更加便利，只要提供场所，就可以在短时间内以低廉的价格，展现精彩的表演。第五，在城市和景区里，过往的游客可以参与观看，创造出与以往不同的观看体验，使游客兴趣提升、投入感增强。

但这种充满魅力的表现手法也有缺点。第一，在策划表演时，应该考虑观众在参观时的视觉错觉和图像扭曲程度之间的空间关系。观众的视觉焦点接近投影仪时，影像的失真程度将显著降低，影像的构成要素对空间深度的控制至关重要。第二，在不同的场所使用影像时，由于投射对象的大小和形状不同，会出现使用困难。第三，由于这项技术需要把影像转换成光进行投影，在明亮的地方视觉效果会减弱，因此存在只能在黑暗场所或晚间才能看到的问题。第四，根据对象物的大小、形态及其所处场所的多样性，环境和技术因素往往会在实际应用中受到限制，使其应用范围仅限于有限的领域。另外，当观看固定对象物的角度或位置发生变化时，其所展现的特性将受到影响，增强的现实效果也会有所不同。

2. 投影幕墙的特性及其发展

在利用尖端科学技术的演出逐渐增加的情况下，投影映射、媒体映射、全息图、实时互动等多种媒体技术常常被混用。媒体幕墙是建筑物的外墙护围和媒体的合成，目前，这一媒体形式正被运用于大城市的象征性建筑物的外墙上，使其发生了不同的视觉变化。奥地利建筑师戈诺特·切舍图对媒体幕墙的特性与范围进行了分类，大致分为显示技术（display technology）、图像属性（image properties）、建筑的整合性（integration）、耐久性（permanency）、通透感（translucency）、维度（dimensionality）等。其中除了物理和技术层面的考量，还结合了内容与建筑的匹配度（content matches with building）、内容的连贯性（sustainability）和互动性（interaction）等三个特性，这些特征与投影图形的设计和应用密切相关（见图3-2）。从这个角度来看，投影图形从广义上的概念来看，可以归类为媒体幕墙技法之一。

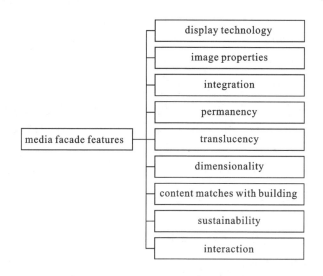

图3-2 戈诺特·切舍图对媒体幕墙的特性分类

如今，投影图形超越了媒体幕墙的范畴，不仅涵盖了媒体幕墙的特性，更在其基础上进行了拓展和创新。投影图形不断变化，并出现了新的特征。

第一种特性是"与建筑的整合性"。与建筑相结合的媒体幕墙可以影响建筑的美观性、协调性、整体性，在建筑和其所在的环境中形成综合性形象。投影画面中增加了在对象物表面移动的内容，呈现了建筑物的空间层次感、运动的速度感等视觉错觉现象，使观众产生建筑物本身正在发生动态变化的感觉。

第二个特征"内容和建筑物的一贯性"。投影图形可以使投影图中投射的影像内容与建筑物及其所包含的多种对象相联系，这不仅体现在形态的一致性上，还体现在建筑物的形象和内容之间的关联性上。媒体幕墙大部分只是将建筑物当作屏幕使用，但是投影图形可以根据特定建筑物所具有的意义而制作作品，从而提高观众的观看投入度。而且随着投射对象物不再局限于建筑物，并进一步发展成为多样的事物，对象物具有的银幕性质变弱。对象物所具有的特性通过投影图形的多样化的内容被展现出来，对象物和内容的关联性变高。这是制作作品过程中重要的因素。

第三个特征是"相互作用性"。在投影画面的体验过程中，观众和内容之间的关系可以通过一种互动模式进行思考，即诱导观众以更直接、更具个性化的方式参与到内容中，从而建立起一种动态且紧密的联系，这与媒体幕墙特性中的互动属性相同。相互作用性是一个概念，可以指人，也可以指物，分为心理相互作用和物理相互作用。观众和画面内容的物理互动是观众直接参与内容创作经验的过程，具有将对象物所在的位置和空间转变为新鲜有趣体验的全新空间的特点。而观众与对象物的精神交融所产生的心理互动，此前并未得到明显的体现，因此一直被忽视。但是如今，对象物从建筑物中脱离出来，变成多种事物，观众与对象物的互动意义显得更加重要，其理由是观众对对象物所具有的原本的客观认识通过错觉效果被重塑，心里触动也被逐渐放大。随着包括物理、心理相互作用因素在内的投影图形逐渐增加，互动是创作时需要注意的重要因素。

在立体屏幕上映射出的影像内容具有立体形象，这比平面屏幕更具有现实性和立体性。因此，使用立体屏幕是专业3D映射图像的独有特征，创造立体的形象可以说是其核心目的。同时，媒体幕墙和投影图形使用专业映射投影仪的方式也不同。媒体装置中，投影仪是与电脑一起被广泛使用的设备之一，与在固定屏幕上播放影像的媒体幕墙不同，投影仪映像方式是直接向对象物投影影像。投影图形则可调节影像大小，展现现场感及生动感十足的立体效果，为观众提供更加生动的体验。

因此，虽然初期的媒体幕墙是媒体映射的基本技法之一，但目前投影图形超越了媒体幕墙的概念，且没有对象物的限制，因此也可以看作是包含了媒体影射法的功能。

随着投影仪相关程序的发展及其性能的不断提高，以前不可能作为对象物的大型物体，比如建筑物、山，现在都能在瞬间用光线涂上颜色，因此可以更容易地完成各种创意工作。随着技术的进一步发展，未来可以适用投影技术的领域将会进一步增加，而且任何人都可以像使用相机和智能手机一样，轻易、快速地使用投影技术。

（二）投影图形案例

每年冬天，俄罗斯古典芭蕾舞剧《胡桃夹子》都会在全世界的芭蕾舞团进行象征性的演出。作为由列夫·伊凡诺夫编导、柴可夫斯基作曲的古典芭蕾的代表作，《胡桃夹子》自1892年在俄罗斯圣彼得堡玛丽亚剧院首演以来，一直备受观众喜爱。2016年12月9日至12月24日，韩国环球芭蕾舞团在韩国军浦市文化艺术会馆和环球艺术中心进行了该剧的演出。本次演出的《胡桃夹子》共由2幕构成，投影图形技术在第一幕中得到使用。第一幕是圣诞节派对场面，平安夜里，克拉拉的家门前下起了白雪，全家人在门口迎接客人。

本场演出中，舞台前面设置了纱幕，这是常在舞台上安装的一种透膜，可以像普通屏幕一样投射影像（见图3-3）。

图3-3 黑色的纱幕

这种纱幕不仅可以用来投影，同时也可以透过其看到后面的物体，是一种可以展现出梦幻般氛围的特殊屏幕。这个纱幕将舞台分为前后两部分，投射到纱幕的背景画面是在寒冷的冬天树叶全部掉落的景象。纱幕后的舞台上，克拉拉一家站在家门口，他们穿着厚厚的衣服。第一个场面结束后，纱幕上原来凋零的树的景象逐渐淡去，白色雪花的图像从上往下移动，呈现了冬天下雪的场景。而且随着场景的切换，观众可以看到寒冷的冬天里大雪纷飞的街景和路过的行人（见图3-4）。

此次演出的特点是，将简单的影像投射到像平面屏幕一样的纱幕上。观众在看演出时，纱幕上展现的雪花影像比实际上的降雪更具真实感，能够让观众投入其中，还能任意转换场景。投影图形通过低廉、简单的影像制作，可以演绎出适合圣诞节的华丽场景，且不受场地的限制，在任何舞台上都可以进行。

图3-4 《胡桃夹子》雪花华尔兹场面中使用纱幕的演出照片

(三) 舞蹈影像映射

在对前文的演出案例进行深入分析后,我们依据演出时间、类型、场所、使用的媒体技法、舞蹈的演绎方式、投射的对象物、故事性的展现、与观众是否有相互作用以及演出的其他特征,总结出投影图形在舞蹈影像映射中的倾向和特征,并将其大致分为五种。

1. 媒体和舞蹈以及其他艺术体裁的融合

相比单独的舞蹈表演,利用包括投影映射在内的媒体技术的演出,大部分都与其他类型的艺术体裁进行了融合。如果投影图形技术能够和其他类型的艺术体裁进行深度融合,在观众容易进入的场所中活跃运用,并举行更多演出的话,我们有理由期待这样的融合能够发展成为新的演出文化领域。

2. 以投影映射为基础的演出正在以多种方式展开

上述演出案例中,每一幕的演出目的、演出场景、使用的媒体技法、舞蹈形式、投影的对象物、有无故事性等特征都各不相同。我们可以预计,这种投影映射技术今后也将广泛应用于教育、艺术、文化等领域。

3. 演出中的投影对象物更加多样化

投影映射从最初的单纯向屏幕投射影像，发展到现在向地面、物体等多种对象物投射影像。随着投影效果展现领域的扩大，上述演出案例中，投影仪的角色正在经历一场变革，从投射背景影像的子内容逐渐转变为舞台表演的核心元素，展现出其作为独立内容被广泛应用和不断发展的态势。未来，投影仪在演出领域的作用和比重将逐渐增加。

4. 通过故事叙述方式展现演出作品

在初创阶段，利用投影图形的演出主要聚焦于通过视觉错觉效果展现的实验性作品形态，随后，这种演出形式逐渐转向以内容为核心，通过讲述故事的方式来进行制作，也就是通过故事复述法传达作品的信息和作家的意图，从而将故事生动地传达给观众。今后，投影图形不再只是创造场景的视觉效果的技术应用，而且也是传达作品整体故事、完善故事链的力量，因此，我们有理由相信投影图形与演出的故事情节的关联性将更加密切。

5. 在演出中很少出现观众与对象物的相互作用

当前，投影图形所产生的效果成为促进观众直接参与内容创作，从而与作品产生物理性互动的重要媒介，还通过精神层面的交流让观众和对象物产生心理互动，具有互动性元素的作品数量呈增加的趋势。然而，缺乏相互作用依然是目前舞台演出的局限性所在。

（四）对舞蹈表演市场发展的推动

通过投影映射和舞蹈的结合，舞蹈领域开始主导性地运用3D投影技术进行演出活动，期待能给整体发展处于停滞状态的舞蹈表演市场带来活力。

1. 通过与观众的互动参与

传统的舞蹈表演和融合数码技术的表演的区别就是作品和观众之间有没有产生相互作用。投影图形的对象物从单一的建筑物，拓展到多样化的事物。目

前，艺术作品的创作更强调投影图形的内容、对象物与观众之间的关系的形成。这种相互作用，使得艺术作品的创作展现出新的可能性。

新媒体并非只是新的表现手段，它与艺术的结合使其产生了根本性的变化，艺术作品由艺术家完成，然而这些作品并非是固定不变的，它可以结合3D投影技术自由转型，以便观众自发参与其中，无论有多少观众都可以参与到这一转型创作中。与受众的互动，已经成为国内大电子产品企业促销策划活动中的重要一环，结合投影图形，参与者能够亲自操作并制作影像，从而提升他们对产品和品牌体验感。此外，最近发展最快的交互式投影映射更是将这种体验感推向了一个新的高度。它不仅能与3D影像无缝衔接，还能对参与者的动作、舞蹈演员的动作做出反应，进行互动，并完成作品创作。

因此，在演出、艺术领域也应该加强此类物理互动，观众的反应和直接接触都能给内容或对象物注入新的活力，在演出结束后，观众还能够亲身体验这种互动对作品带来的影响和改变。当然，在规定的演出时间内，舞台上的视觉呈现往往难以实时地与每一位观众进行互动，但如果我们能够利用过去被忽视的内容，即观众与对象物精神上的交流，去丰富心理互动的形式，则可以弥补目前在实时互动方面的局限性。舞蹈虽然具有一次性的特质，但是通过与3D投影技术相结合，现代舞蹈表演具备了相互作用，不再是一次性的，而是实时和双向的演出。投影图形不仅仅是视觉上的展示，通过进一步开发能够与观众沟通的装置，还可以强化演出内容与观众的互动效果。

2. 从表演的子内容转变为核心元素

目前，在单独的舞蹈表演中，投影图形技术往往被用于单纯的舞台背景展示，或作为表现表演的子内容。与此不同的是，在融复合演出中活用媒体技术时，舞蹈大部分是与投影图形紧密结合进行表演的。如果投影图形与舞蹈一起作为单独内容并有机地结合成一个整体，那么其在舞蹈领域的适用范围将会进一步扩大，可以创造无限种可能。投影图形分为向建筑外墙或地面等平面屏幕投射和向各种立体对象物等立体屏幕投影影像两种方式。

如今，投影技术在演出舞台空间中得到了广泛应用，它不仅可以通过设计照明效果和影像投射，被用于舞台的布景和制作背景影像，还可以发挥集中照明作用，聚焦观众的视线，甚至可以融入演出服装，制造更好的视觉效果。在音乐歌曲表演中，歌手们在舞台上穿着华丽别样的服装，并利用投影仪映衬出不同的舞台风格，非常引人注目。另外，技术人员还开发出在人的

脸上投影化妆效果的影像，可以使人在瞬间完成妆造。因为其可以实时修饰脸型，这种技术在舞蹈或话剧等舞台艺术中有可能会被采用，为演员打造特殊装扮，在多样性的剧场舞台上可以灵活地使用。当然，这种技法可以通过与动态捕捉技术的结合，向移动的被投射体上投影影像，但需要难度高的技法，为此商用化的研究开发还需要继续推进。

今后，舞蹈领域也将更积极利用投影图形技术，不仅是舞台效果，未来还会进一步运用到表演者各种妆容的打造和服装的变换上。

3. 映射技法在其他领域中的作用

随着媒体技术的进一步发展，舞蹈领域也在积极利用媒体技术，在舞蹈教育中对媒体技术的关注和要求越来越高，预计在未来，舞蹈教育将会着重于通过媒体技术强调舞蹈的表现力，彰显媒体技术影响力。在这样的发展趋势下，为了在舞蹈领域广泛利用投影图形，学校及舞蹈培训机构等需要进行投影图形等多样性的媒体技术教学。教育内容涉及作品策划、内容制作、实际演出，这些都要通过系统地知识学习和经验的教育来实现。如今的舞蹈表演中，媒体技术作为子内容的利用率很低，而且依赖照明设施或媒体技术相关工作者，如果他们的技能水平很低，那么这项工作就会有局限性。当然，目前个人在制作符合演出的影像内容，以及根据对象物的大小设置投影仪时，都存在一定的限制和局限性。但过去在照片和影像刚发明时，人们也无法想象相机可以在近距离拍摄，因此我们可以尝试利用多种媒体技术展现舞蹈的特色和个性。

如今，艺术专业的学生和艺术家们在展示作品或演出时，都会充分运用媒体技术，因为投影、映射本身就是一种作品。投射影像的投影仪的价格越来越低，产品形态越来越轻薄，个人也可以轻松购买，因此它在各个领域都有应用。普通人购买投影仪后，可以在家或公司的墙上投影，观看电影、开会或发表作品。另外，可以操作投影图形的工具种类繁多，投影仪的功能也得到优化，还可以连接到智能手机，运用手机操作，并且其内置程序也变得多种多样，选择一个影像类型时，只需一个简单的点击就可以完成投影图形。

运用到剧场舞台上的媒体技术和投射影像的升级固然重要，但更重要的是符合大众的使用习惯，使媒体和舞蹈的互动更加活跃。另外，为了在舞蹈领域广泛利用投影图形，艺术家或舞蹈家必须学会使用投影图形的软件程序和投影仪等硬件设施。舞蹈市场的发展与投影、映射等媒体技术密切相关，因此我们需要更多地运用软件和硬件等媒体技术，制作文化作品。

媒体技术不仅仅是一种新的艺术表现手段，它与艺术的根本性变革密切相

关。比如，使用电视、电脑等媒体创作的"媒体艺术"。多媒体艺术不是一种凭空出现的艺术方式，而是摆脱了过去和传统的艺术惯例的艺术形式，它为艺术领域的发展提供了新的可能性。随着传统表演艺术产业和尖端媒体技术的融合，停滞不前的表演艺术产业重新焕发了青春，变得充满活力。新的表演形式不仅更吸引观众，还带来了附加的效应，影响了教育等高附加值产业。

现在尖端媒体技术"投影映射"在广告、宣传、表演艺术等产业领域被广泛应用。媒体幕墙是向建筑物外墙投射多种影像的媒体技术之一。另外，利用投影仪向建筑物和各种对象物投射光影图像的投影映射技术只限于建筑物外墙等平面物体，而投影图形的投射对象物从建筑物等平面物体拓展到了3D立体物体。

这种发展和变化，使得舞蹈领域也开始主动接受媒体技术，并运用媒体技术改变艺术创作过程。如今，利用"投影映射"的演出案例逐渐增加。与其他艺术领域相比，舞蹈艺术属于大众关注较少的领域，舞蹈的演出市场整体处于停滞状态。然而，随着时代的发展，通过运用投影映射技术，舞蹈演出迎来了新的变化，吸引了更多人的关注，我们期待"一贯低调"的舞蹈表演市场，能够迎来新的繁荣。

第四章　虚拟现实技术在舞蹈中的运用

虚拟现实技术（VR）是指采用以计算机技术为核心的技术，生成逼真的视觉、触觉、听觉等一体化的虚拟环境。用户借助特殊装备，如眼镜及各种仪器，以自然的方式与虚拟世界中的物体进行交互，相互影响，从而产生身临其境的感受和体验。但VR如同基于科学技术打造的电脑终端机一样，虽然模拟了现实的某些元素，但它并不等同于现实，而是融入了一种特殊的环境或现象，这项技术赋予了其超越现实本身的特点。VR技术以其独特的3D空间感、碰撞的相互作用感，以及情感的极大投入等为特征，通过显示屏及显示设备，让使用者产生身处非现实世界的感觉，因此VR所创造的不是现实而是虚拟的环境。这种虚拟现实是通过机器播放VR专用摄像机拍摄的影像，赋予使用者很强的现实感，使用者通过虚拟现实可以获得电影中主人公一样的体验。

到目前为止，有关VR舞蹈的产业化方法的研究尚显粗浅，因此，我们试图探讨一种可能性，即如何使当前舞蹈界尚显新颖的VR舞蹈发展成为21世纪新形态的舞蹈表演，进而在大众中推广和普及。探讨这个问题，我们使用的研究方法是依据对已有文献的相关研究进行筛选，对VR和VR舞蹈进行考察后，提出了可以产业化的方案。

一、VR舞蹈表演作品的制作

第四次产业革命是利用人工智能、物联网、虚拟现实、增强现实等技术在多个领域取得的成果进行生产和创造，旨在为消费主体提供便利和新的体验。在这种变化的主题中出现的虚拟现实影像以沉浸式为基础，具有革新性的体验感，体验的内容融合了人文、社会、艺术和科学等领域，是科技革新的象征。

随着数字技术和尖端科技领域的发展变化，跨科学技术促使人文、社会领域相互融合，并进一步拓展到艺术领域，对于在舞蹈领域中引进多种艺术体裁和尖端科学的尝试越来越多。

舞蹈公演中，运用VR这种新形式革新内容，既是舞蹈领域的时代发展需求，也是未来舞蹈艺术形式创新的必然要求。但是目前，与VR舞蹈相关的研究，大多数都处于对VR舞蹈内容的必要性、创作原则，以及可能性的探索阶段。在VR舞蹈产业化过程中，融合VR开发和其他科学技术，以及设施的融复合教育显得尤为重要。这种融复合教育方式不仅为VR舞蹈产品化提供了支撑，还能有效促进VR舞蹈功能拓展，为舞蹈艺术的大众化做出贡献。因此，本研究主要通过实际VR舞蹈内容的制作和观察体验，对先行研究中提出的利用VR技术的可能性问题进行探索，并将重点放在了利用全景VR专用照相机，在舞台中央360度拍摄，营造3D舞台环境，让观众能够更深切地体验舞蹈演员细致生动的动作。以此为基础，可以制作能够增强观众投入感和想象力的内容，为舞台提供新的观感，并有助于创造有效观众。而且这项技术，可以给现有的舞蹈表演的制作和观众的观看体验带来全新的变化。

利用全景相机和VR技术对舞蹈表演进行拍摄及体验的相关研究一致认为，身临其境的"现存感""立体感""投入感"非常重要。[①]在VR体验的研究中，虽然提升体验者与软件的自主互动性是追求的方向，但基于短时间的体验风险，本研究将排除自律性互动作用。因此舞蹈表演体验项目的运用，主要体现在现场舞蹈表演的市场营销层面。在探讨利用全景相机和VR制作舞蹈表演体验内容的可能性时，我们选定了"现存感""舞蹈演员""作品""实用性"作为核心要素。并进一步细化，将"现存感"分为生动、立体感、投入感等要素，"舞蹈演员"分为活力、动作传达性、情感传达性等要素，"作品"分为主题传达及流向（导入—展开—结尾），"实用性"分为观众对体验利用全景相机和VR制作的内容的关注度和兴趣，以及对正式演出的关注度和兴趣。

相关专家提出，制作VR现代舞蹈内容时需要考虑以下四个事项。第一，由于要使用全景的摄像头进行拍摄，编舞者在构思作品时，需要考虑舞台中央的VR专用相机的取景深度，以及舞蹈演员的移动形态、跳跃的高度、整体移动路线。第二，建议观众连续观看VR舞蹈影像的时间不要超过10分钟。这是为了尽量减少VR影像体验者的晕眩感，用头戴式设备HMD欣赏VR内容时易发生晕眩症状，这是由于视觉系统信息和前庭系统信息之间的不协调。第三，以全景相机为中心，至少间隔1米，来展示舞蹈演员的动作。这是因为舞蹈演

[①] Sacks R, Perlman A, Barak R. "Construction Safety Training Using Immersive Virtual Reality". Construction Management & Economics, 2013, 31（9）: 1105-1017.

员如果与相机的距离太近，通过HMD进行体验时可能会诱发晕眩症状。为了最大限度地减少VR带来的晕眩感，在改善VR机器硬件技术的同时，还必须进一步调整软件部分的VR内容和界面设计的适用性。第四，在VR拍摄中非常重要的一点是舞蹈作品的整体策划和核心创造意图。这是因为，简单地用VR专用照相机拍摄在二维影像中就能够充分表现的内容及形式，是无法发挥VR技术的真正魅力的。因此，必须经过舞蹈专家及VR技术人员的协商，对作品进行充分讨论后，共同完成作品故事和剧本的整体构思和设计。进入制作阶段之前，参与人员应当理解VR舞蹈影像制作的内容。

（一）内容制作

在拍摄制作VR现代舞蹈内容的第一阶段，可以由1名编舞家和2名表演舞蹈演员、2名VR专家及若干辅助工作人员共同参与拍摄。第一次拍摄可以选择使用6台GoPro运动相机、VR专用照相机和拍摄辅助设备，经过充分的事前练习和预演后，用360度VR专用照相机拍摄，并由编舞家、表演舞蹈演员、VR实务制作团队一起进行现场监控，对必要部分进行修改和完善。另外，为了将舞蹈演员动作的生动感最大化，还须对拍摄的动感动作进行调整，增加舞蹈演员正视镜头的场面，提高真实性。在观看VR内容时，体验者的视角很自由，还可以和相关内容进行积极的互动，这种互动有利于提高体验者的投入感。为了使作品的整体脉络和故事情节能够自然连接，拍摄前要进行数次彩排和预演，反复测试后得出最终的影像。

（二）后期制作

利用编辑软件对拍摄的内容进行后期制作是VR内容制作的第二个阶段。利用图像拼接工具，可以将前一阶段使用6台VR专用照相机拍摄到的影像合成一张全景图，这是决定VR影像质量的重要一步。后期制作人员特别是VR专家的技术熟练程度决定了最终的成败，因此专家的选定非常重要。

结合VR技术的创新力和现代舞的优雅魅力，可以制作出新的舞蹈体验内容，这一内容旨在提高大众对舞蹈表演的关注度，向他们展示一种全新的舞蹈观看模式。在以前的舞蹈表演中，观众对舞蹈表演的观看和体验感并不满意，在这种状况下，可以投资引入新的媒体技术，将VR现代舞蹈内容的体验运用到实际正式商业演出中，提高大众对舞蹈表演的关注度。对舞蹈的关注度的提

高也意味着舞蹈观看人数的增加。我们希望这种结合VR技术与舞蹈的尝试，能够引发观众对舞蹈更大的兴趣。同时，这种关注能进一步扩大观众群体，这一点对VR现代舞蹈体验内容的开发和利用可能性的研究非常重要。

VR舞蹈表演影像的制作和编辑过程，是通过影像相关的技术手段，提高舞蹈表演的商品性，给观看舞蹈表演的观众提供全新的体验。经过参与本研究的舞蹈专家们的观察，观众在观看VR舞蹈表演视频时的体验和反应，与过去观看传统舞蹈表演相比，呈现出显著的差异性。这种通过第一视觉观看VR舞蹈表演的生动体验，为以后如何展开观看舞蹈表演的体验活动指明了方向，为以后展开的多种形态的演出提供了可能性，意义深远。

二、VR舞蹈的产业化

2016年世界移动通信大会（MWC）上，VR影像技术备受瞩目，很多厂商都发布了相关产品，包括运动相机、投影仪、处理器等。VR技术的进步和相关设备仪器的研发，进一步推动了VR舞蹈的发展。

VR舞蹈是通过视频展现舞蹈的，它不是舞台演出，而是为了影像而特别制作的编舞作品。VR舞蹈的制作灵感来自舞蹈本身，它是可以像电影一样欣赏的作品。这种新型的舞蹈表演有它的优点，在艺术场所和非演出场所等任何地方都可以观看。不仅如此，在表演舞台上还可以将影像技术和灯光技术相结合，实现更多精彩的舞蹈动作。与以往的舞蹈演出不同的是，VR舞蹈表演不是一次性的演出，它可以被录制在录像带上，并批量生产。观众购买后可以自行播放，无论何时都可以反复观看。

在西方，录像舞蹈被视为一种独特的表演艺术，它最初是作为旧的舞蹈艺术的替代品而兴起。随着21世纪数码时代的到来，VR虚拟现实技术为舞蹈文化创造了新的价值。在VR舞蹈中，通过运用照相机技术，结合可旋转360度的视角，使得观众可以全方位地欣赏舞蹈。高新技术与舞蹈表演相结合，体现了以数字化为中心的新趋势。但是舞蹈界对VR的运用还是很生疏，还没真正将这一创新工具融入舞蹈表演中。

通过舞蹈界关于VR的先行研究，我们可以发现关于探索和引进VR舞蹈内容的研究占据了重要地位，这些研究讨论了虚拟现实技术在舞蹈表演中的意义，以及如何将舞蹈表演内容与ICT（信息与通信技术）相结合。同时，研究还提出要让VR影像专家和舞蹈表演相关专家共同参与舞蹈内容的开发，对

企划、拍摄、制作方法等进行实际协商，以构建相关内容。研究结果也提出了以VR为基础的舞蹈表演内容的企划、拍摄、制作所必须遵守的原则。另外，现行研究项目中，将科学技术和艺术的融合作为研究案例，探索二者融合创新的可能性的有"虚拟现实对艺术意味着什么？"和学术大会研讨会上发表的"让小空间感觉更大：虚拟现实中的实用幻觉"等。这些研究以国内外利用VR进行艺术演出的内容融合案例为基础，寻找艺术和技术融合的结合点，探究其发展可能性。新科学技术的发展不仅为艺术家提供了新的表现素材和方法，还提供了多种形态的表现功能，并说明了这些技术如何被用于表演艺术。这种有关舞蹈与VR融合的研究文献较少，但其他艺术领域的相关研究却比较活跃。

随着科技的飞速发展，VR技术已经逐渐渗透到建筑、动画、艺术、文化和体育等多个领域。近年来，一系列以VR为核心的研究蓬勃发展，比如：VR在建筑空间设计中的新范式的研究；以谷歌VR动画片《珍珠》的制作方式为例，研究VR在动画中的运用；对美术馆VR应用前景的研究；通过VR和AR如何重组佛教文化遗产的研究；通过VR进行体育体验研究等。随着技术的不断进步和应用场景的不断拓展，预计以后关于VR的研究将会越来越多。

1984年，利用卫星向全球直播的演出作品《早安，奥威尔先生》，将首尔、纽约、巴黎等国际城市连接起来，试图通过艺术和技术、高级艺术和大众艺术的融合，最终实现了象征着人生和艺术相遇的全球性活动。科学技术提高了艺术领域的沟通能力，艺术领域也需要创作出符合这一特点的新艺术形式。

在舞蹈方面，VR技术大大提高了现有舞台演出中的表现力，使得舞台演出摆脱了"一次性"的局限，并突破了时间、空间上的限制。通过引进尖端科学技术，不仅可以打造多种形式的舞台，还能使演出更具真实感。

我们所熟知的最早的VR设备，是美国互动计算机图形学科学家伊万·萨瑟兰制造的头盔显示器HMD。此后随着手套型、正装型、塔式等多种装备的问世，原本被限量使用的虚拟现实内容体验设备的应用范围逐渐扩大，用户的需求也逐年上升。在虚拟现实的运用中，影像内容的制作是极具代表性的领域，其易于通过智能手机进行访问和体验。同时，具有广泛市场性的游戏领域也是推动其成长的动力。除此之外，VR技术正在向展示、教育、军事、航空、医疗、媒体、体育等多个领域拓展。制作舞蹈表演作品的VR是360度全景影像技术，在使用过程中，需要2台以上的相机拍摄360度的全景影像。把相机固定在1个机位上，选择合适的镜头接口进行拍摄，通过将2台以上相机拍摄的数据进行拼接，制作影像作品。这种影像作品使用了内置陀螺仪传感器，使用者只要简单移动头部，即可全方位观看影像内容。VR影像与现有的经过策划和精心编

辑的平面影像相比，没有既定的编辑或播放框架，使用者可以选择性地观看并享受视频。

玛莎·葛兰姆舞团精心策划的一些演出，展示了地板技术的练习场面和舞台准备过程。通过创新的360度VR拍摄技术制作的著名的芭蕾舞表演作品有美国马克·莫里斯舞蹈团的3D舞蹈作品《坚硬的核桃》，以及英国皇家芭蕾舞团3D舞蹈作品《胡桃夹子》等。这些作品大部分都是以时间较短的遥感影像制作而成，因此可以进一步制作成VR舞蹈。舞蹈领域的VR作品需要用2台以上的摄像机拍摄跳舞的场面，使整个演出剧场都有可能成为作品的一部分，让观众可以全方位地观看演出。仔细观察就会发现，虽然传统的舞蹈演出录像带保留了原汁原味的舞台演出影像，但当我们使用摄像机并采用VR技术后，观众有了一个全新的视角，只要转过头，就能看到舞台侧面和四周。除此之外，VR舞蹈表演并不神秘。我们担心的是，观众对VR舞蹈的兴趣也会像对3D电影的好奇心一样迅速消失，就像数年前电影《阿凡达》一样。对于舞蹈演出是否能产业化的担忧是合理的。若只是简单地结合3D技术，而不改变作品本身，并不符合第四次产业革命的时代要求，为了适应这一时代要求，就必须重新制作适合它的舞蹈作品。例如，将舞蹈拍摄成影像时，必须设计符合影像舞蹈的新的舞蹈动作，并对表演进行整体的企划及制作，VR舞蹈作品也应以其技术背景为基础创作新的舞蹈。我们需要在舞蹈内容的创作过程中设定主题，重新编排动作，分配好空间和时间，制作出包含新技术的VR舞蹈内容。从这个角度，我们提出了VR舞蹈今后要想实现产业化目标，以及如何实现这一目标的方案。

第五章 存在于"任何空间"的舞蹈影像

有观点认为,在我们所处的后现代社会中,视觉文化的所有层面都已成为数字化文化现象的代名词,这种说法或许有些夸张,但也恰如其分地反映了当前的社会现象。显然,大多数现场活动和作品,包括现场表演和视觉作品,例如戏剧、音乐会、舞蹈、展览、电影,甚至是电视节目,都已经历了数字化的过程,因此观众可以通过登录相关网站进行体验。得益于数字化技术,我们可以以视听形式体验大多数艺术作品。因此,我们生活在一种以"视觉"为主体的文化中,在这种文化中,视觉媒体创造了新的表达方式。

艺术家、程序员和媒体理论家列夫·曼诺维奇指出:电影院诞生一百年后,电影界对世界的洞察、时间的构建、故事的叙述,以及不同体验之间的联系,如今已经成为计算机用户访问所有文化数据并与之交互的基本手段。在这个层面上,计算机正逐步兑现电影作为视觉世界通用语言的承诺。

D. N. 罗多维克也对电影与20世纪的视听文化之间的关系做出了判断:电影是我们日常生活的哲学,使哲学与生活息息相关,出于这个原因和其他诸多因素,电影定义了20世纪的视听文化。

尽管媒体在呈现和传播表演中发挥了主导作用,但也不能因此断言媒体从根本上改变了表演的本质。相反,媒体参与表演不仅会增强其原有的本体论特征,还能以独特的方式创造新的特征,例如"活力""存在""宣泄""失踪""创意转变"等。通过"机械的眼睛",观众可以一边欣赏新图像,一边以新的方式体验舞蹈。因此,根据媒体再现的特征,我们可以认为屏幕上的表演或舞蹈仍属于表演作品的范畴。实际上,在数字时代,我们可以通过屏幕体验几乎所有类型的视觉艺术,而不限于电影或视频等媒体类型。这些类型的媒体都被包含在数字化的范畴中,我们只需要通过电子设备的屏幕就可以欣赏视觉和表演艺术。从这个意义上讲,屏幕已经取代了舞台,成为表演的"空间"。这个二

维空间对表演者来说具有很大的潜力。玛雅·德伦对舞蹈进行了拍摄，目的是让舞者感受到"世界就是舞台"的无限可能或"使舞者超越空间，无处不在，无所不在"的表演空间。就吉尔·德勒兹而言，舞蹈表演空间可以是"任何空间"。

一、舞蹈影像的发展史

列夫·曼诺维奇的理论解释了什么代表着舞蹈文化的重大变化，尽管马克·汉森等媒体理论家批评他的陈述是回顾性的，因为列夫·曼诺维奇试图将数字与电影以及过去的模拟媒体联系起来。但是，无论是数字的还是模拟的媒体，没有人能否认这一事实，即我们当前的文化以视听形式为主导。在现场活动中，舞蹈表演已经以视听文件的格式制作或复制，如视频、DVD 和 CD-ROM，以供流通或存档。此外，一些编舞家和舞者仅以放映为目的，将舞蹈作品制作成视听形式。现在，我们既可以去电影院或画廊观看舞蹈作品，也可以轻松地在家中观看，或去现场观看舞蹈表演。[①]

卢米埃尔兄弟于 1897 年与洛伊·富勒合作制作了电影《蛇形舞》。通过展示舞者充满活力的演绎，凸显了运动本身是创造电影艺术潜在本体的驱动力。

先锋实验电影制片人汉斯·李希特主要是根据电影本身的节奏进行实验的。他的黑白电影《节奏 21 号》的主题为"电影就是节奏"，展示了矩形图像的节奏运动。沃尔特·鲁特曼的《作品 1 号》也是一部实验电影，它展示了抽象图像（如圆形、三角形和直线）富有动态和节奏感的运动。这项工作着重展现韵律、节奏方面，因为它最初是为音乐伴奏而制作的。另外，曼·雷的《回归理性》描述了旋转图像的快速运动。蒙太奇技术大师谢尔盖·爱森斯坦的电影也以音乐和节奏为目标。爱森斯坦认为，这种节奏特征是一种有效的情感表达方式。[②]

好莱坞电影行业已将舞蹈作为一种娱乐形式。20 世纪 20 年代，"舞蹈电影"作为一种特定类型的音乐喜剧出现了。20 世纪 30—50 年代，音乐电影在美国的数量激增。20 世纪 70—80 年代，描绘舞蹈的电影逐渐融入主流电影制作中。好莱坞在此期间制作了许多舞蹈电影，包括《周末夜狂热》《浑身是劲》等。如

① Ann Cooper Albright. Traces of Light：Absence and Presence in the Work of Loie Fuller. Middletown：Wesleyan University Press，2007.

② Man Ray. Photography and Its Double. Richmond：Gingko Press，1998.

今，舞蹈仍然是电影界的热门主题之一。《比利·艾略特》《来跳舞吧！》《黑天鹅》《皮娜》《起点》等是最近的例子。

思想前卫的电影制片人还采用舞蹈表演来进行情感唤醒方面的实验。玛雅·德伦是最有影响力的前卫电影制片人之一，她在20世纪40年代拍摄了舞蹈并为电影编舞，她还加入了凯瑟琳·邓纳姆舞蹈团。她的作品中有5部涉及舞蹈，黑白无声电影《摄影机舞蹈习作》是其中的代表作品之一。在这部电影中，玛雅·德伦与舞蹈演员兼编舞者塔利·比蒂、摄影师赫拉·海曼合作，使用蒙太奇技术创建了"非理性"的时空概念。她编辑了不同的时空背景，例如，博物馆（如大都会艺术博物馆）以及漂亮曲折的田园风景的背景。通过尝试这种技术，玛雅·德伦可以说是开创了"视频舞蹈"。她在《摄影机舞蹈习作》中指出了舞蹈与电影之间的密切关系："我希望这部电影能够作为电影舞蹈的样本"，也就是说，这种电影与舞蹈相关的理论断言，舞蹈只有在这种特殊的电影拍摄环境下才能完整地展现其魅力，而非在任何场合都能做到这一点。最重要的是，玛雅·德伦从时间的角度探讨了电影与舞蹈之间的关系，重点是时间的编排和流转——电影主要是一种独特的时间艺术形式。①当电影导演巧妙安排电影镜头中的物质元素时，观众就能感知到动态画面，即运动。当导演开始对这种时间安排进行样式化处理时，就能很快编排出有节奏感的视觉叙事。玛雅·德伦坚信，电影与舞蹈的关系比其他任何艺术形式都更紧密，因为电影和舞蹈一样都是通过视觉投影来传达感情、故事和主题的。此外，电影和舞蹈都是在一种程式化的水平上进行操作的。正是这种对运动的精心编排和呈现，才赋予了电影和舞蹈深刻的艺术内涵和意义。

玛雅·德伦从时间观念上对电影与舞蹈之间关系做出的论断，为相关考察提供了重要线索，可以用来解释为什么现代舞者和编舞者都致力于将银幕舞蹈作为一种超越纪录片的艺术形式的原因。

电影致力于捕捉和将运动轨迹视觉化时，英国动画师诺曼·麦克拉伦制作了实验性的动画舞来深入研究和展示这些轨迹。《双人舞》是他的著名作品之一，该作品于1969年获得英国电影和电视艺术学院奖，该影片展示了两位芭蕾舞演员的运动轨迹。在这部动画电影中，创作者将从舞者身体动作中提取的抽象运动线混合并相乘，以追踪运动舞者的轨迹。在画面中，舞者的躯体变成了抽象的、难以区分的线条和形式。该动画展示了麦克拉伦将动画作为动画电影基本组成部分的尝试。

① Durkin Hannah. "Cinematic 'Pas de Deux': The Dialogue between Maya Deren's Experimental Filmmaking and Talley Beatty's Black Ballet Dancer in a Study in Choreography for Camera". Journal of American Studies, 2013, 47 (6): 114.

（一）电视里的舞蹈

电视也从最早的广播媒体时期就开始播放舞蹈表演节目。1936年，英国广播公司（BBC）在伦敦开播，并在接下来的三年中定期播放芭蕾舞剧节目。1954年，玛格丽特·戴尔成为BBC制片人，作为前舞蹈演员，她开始制作大型电视舞蹈。1985年，英国广播公司播出了由罗伯特·科汉编舞、鲍勃·洛克耶制作的《为人类而生的弥撒》。20世纪80年代，BBC和第四频道推出了多个舞蹈节目，其中包括《为镜头跳舞》。受艺术委员会和BBC委托，由罗斯玛丽·李和彼得·安德森拍摄和编舞的《男孩》，于1996年在BBC播出。在美国，20世纪30—40年代纽约的一家开创性电视台——斯奈克塔德WRGB电视台，开始播放表演活动，重点是现场表演，包括各种音乐团体和舞蹈。1965年，加拿大CBC电视台还播放了完整的芭蕾舞剧《罗密欧与朱丽叶》，长达120分钟。通过电视，许多现场表演节目得到了播放，但其风格发生了变化。现场表演的编排开始适用于电视拍摄，而不是对原始版本的狂热依从。这是由于在表演中引入了更复杂的电视技术，包括增强的摄影方法和扩展的编辑技术。舞蹈表演的影像录制版本变得更加普遍，因此，"实时"和"录制"之间的先后关系实质上已经被颠倒了。

（二）媒体与视觉艺术

在舞蹈与电影互动的基础上，媒体和视觉艺术家同样借鉴了舞蹈的节奏感、时间感、情感表达以及创作媒体作品的热情等元素，并将这些元素融入他们的作品中。英国电影制片人、艺术家和摄影师萨姆·泰勒·伍德擅长拍摄表演性手势和动作。她善于描绘处于情绪状态（例如愤怒，悲伤和无聊）中的人。在她的其中一部作品《升天》中，舞者头顶鸽子在死者躯体上跳踢踏舞。在这部短片中，泰勒·伍德通过刻画"死后"跳舞的舞者来表达"升天"的概念。

奥地利媒体艺术家克劳斯·奥伯迈尔是利用新媒体创作舞蹈作品的代表艺术家之一。作为媒体艺术家、导演和作曲家，他为舞蹈演员展示了新的实验环境。例如，在作品《幻影显现》中，大屏幕上显示的动态视觉图像，与两个舞者的动作实现了互动。有时，两个舞者的身体变成了投影的屏幕，视频图像被投射到他们身上，造成了一种视觉错觉，即演员的肉体变成了抽象元素，如光线和线条。在《春之祭》中，奥伯迈尔与奥地利林兹电子艺术中心合作为伦敦爱乐乐团制作了实验性的舞蹈。在这项工作中，安装在舞台后面的大屏幕展示

了舞者朱莉娅·马赫在虚拟空间中的表演。同时，舞者在舞台的一角进行表演，而舞者的实时动作和身体形态被交互式计算机程序加工处理，从而产生了新的图像和动作。奥伯迈尔在一次采访中解释了为什么他要进行这些实验："声音和节奏没有任何特殊的意义，却使我们感触良多。在这里，我看到了影像与舞蹈的相似之处，它也是一种非常抽象的媒介。运动不能真实地告诉我们一些具体的东西，但是像音乐一样，运动可以打开新的感知和体验方式。"

前卫的艺术家早已经将视频、电视和数字设备融入了他们的表演作品中。但是如今，在现场音乐会和剧院表演等中，利用大屏幕等媒体进行活动展示的情况已经变得很普遍。阿尔伯特·古德温简要地描述了这种情况："参加现场表演……这些通常是在大而拥挤的场地上观看嘈杂的小型电视机的体验。"奥尔布赖特指出："即使在比赛现场，大多数观众也会同时观看巨大的屏幕，以查看'在犯规前的那一瞬间'发生了什么。"[①]实际上，这些陈述并不夸张。

媒体的广泛应用已成为现场艺术展示的普遍形式。艺术家创造的艺术活动，观众可以通过电视、屏幕、电脑监视器看到，而不仅仅是通过安装在舞台上的固定媒体。电影导演和制片人与表演者合作，共同创作了"银幕作品"，而不仅仅是将表演作为他们创作中的一个元素。

（三）影像舞蹈创作

视觉媒体与舞蹈的深度融合带来了创新的艺术形式，舞者和编舞者对"屏幕舞蹈"这一形式表现出尤为显著的热情。他们热衷于通过屏幕展示舞蹈，其背后的原因是多种多样的。通过媒体，舞蹈表演可以因摄影作品的视角和编辑技术运用，而呈现出与舞台上现场表演不同的风貌。例如，通过控制人类运动中的"速度极限"，可以展现比实际舞台上更具动态感的震撼效果。此外，通过特写镜头，屏幕可以显示微小的动作，甚至可以展现舞者面部表情以刻画情感的变化。同时，影像舞蹈还使我们体验了一种超越我们感知的新观看方式。关于摄影作品，艾琳·曼宁研究了影片可能暗示的特殊效果和含义：相机不仅可以用于录制舞蹈，还可以随着舞者身体的色调变化而变换视觉焦点。当舞者独特的动作和表情在屏幕上展现时，那些鲜明的色调就会立刻在观众的视觉中脱颖而出。每当相机捕捉到这些瞬间时，观众仿佛能够亲身感受运动的韵律。这种捕捉动作的活动引导着我们的视觉焦点，使舞蹈的力度与节奏不断地渗透到

[①] Philip Auslander. Liveness: Performance in a Mediatized Culture. London，New York：Routledge，2008.

我们的感知领域。我们被这种节奏所吸引，并在相机捕捉到的每个瞬间中感受其中蕴含的色调与情感。我们好像看见相机在移动的同时，也在无形中引导舞者的动作。正如艾琳·曼宁所说的，影像舞蹈为我们提供了体验运动的新的非常规机制。同样，舞台的背景可以多样化，甚至超出正常舞台的空间和观众的视野。因此，影像舞蹈可能会以不同于传统舞台的方式影响观众的关注点，并为舞蹈吸引新的观众。由于这些原因，皮娜·鲍什、摩斯·肯宁汉、罗斯玛丽·布彻、威廉姆·弗西斯等舞者和编舞者都试图制作影像舞蹈以供欣赏。

以摩斯·肯宁汉为例，他被媒体所呈现的视觉效果深深吸引，并在他的作品中以多种方式运用它们。摩斯·肯宁汉在其编舞中运用了影视结构和电影惯用的编辑技术。在编排电视节目时，他会仔细考虑如何在小屏幕上呈现内容。例如，他在《空间中的点》中安排舞者填补矩形空间，该矩形空间与随后在电视监视器上显示此动作的方式密切相关。此外，他经常通过改变结构来将舞台表演改编成电视或视频舞蹈作品。这需要对原始作品进行调整和操作，例如分阶段版本的《频道/插图》。通过媒体进行的新改编促成了摩斯·肯宁汉与其他艺术家的合作。例如，他与视频艺术家兼表演者白南准一起为电视节目《视频事件》制作了视频舞蹈《Merce by Merce by Paik》。该作品由白南准创意性"整理"的两个部分组成，第一部分的名称为肯宁汉的"Blue Studio"；第二部分的名称为白南准的"Merce 和 Marcel"。该视频动态地显示了摩斯·肯宁汉的动作图像，即舞蹈演员在各种背景下的身体轮廓，例如飞鸟、瀑布和一些奇怪的被操纵的图像，这段视频是白南准在1964年与日本工程师安倍修也合作设计的合成器制作而成的。这段视频舞蹈让人联想起摩斯·肯宁汉的表演本身，因为它展现出了与摩斯·肯宁汉编舞哲学相契合的诸多特征。

摩斯·肯宁汉与视频和电影制片人查尔斯·阿特拉斯保持着长期的合作关系。1973年，摩斯·肯宁汉编排了一段舞蹈，采用了阿斯特拉的制片法制成44分钟的影像作品，并进行放映。为了向马塞尔·杜尚致敬，肯宁汉与美国视觉艺术家贾斯珀·约翰斯合作采用了杜尚的一些艺术品来设计舞台创作《献花圈系列》。该作品分为七个部分，每个部分大约七分钟，被设计为影像被投射到两个屏幕或一个分屏上。它是使用多台摄像机同时拍摄制作的，每个屏幕显示的角度和镜头各不相同，一个主要关注舞者群体，而另一个通常以某个舞者或该群体中的一部分人的特写镜头为主。因此，关于这一作品，人们产生了不同观点，这件作品揭示了电影如何同时展现实况事件的不同视角，这与传统上受限制的"观众席"视角形成鲜明对比。除这些作品之外，肯宁汉还在电影作品《韦斯特贝斯》《路行者》和《频道/插图》中使用了这种技术。

皮娜·鲍什是颇具代表性的舞蹈家和编舞家，她以媒体为工具，并以非常

规的方式与舞蹈进行互动和接触，试图在舞蹈和戏剧之间建立联系，以表达内心的情感并创造新的艺术形式。1973年，皮娜·鲍什成为德国乌珀塔尔舞蹈剧院的导演，她将舞蹈中心的名字改为乌珀塔尔舞蹈剧院。对于皮娜·鲍什来说，将其他媒体（例如电影、戏剧、视频、电视等）整合到舞蹈中，是扩大舞蹈舞台边界以及拥抱所谓"世俗"或"大众"的一种方式。她还使用视频作为提醒舞者动作的工具，以便发散他们的思维。

皮娜·鲍什还把她原来的表演作品重新制作成电影版本。其中，《穆勒咖啡馆》于1985年被重新制作成电影。她还执导了另一部电影《女皇的悲歌》，将日常生活中的普通动作和手势转化为舞蹈元素，这种舞蹈形式与传统的具有特定主题的舞蹈相反。她的座右铭是："一生都是舞蹈。"实际上，皮娜·鲍什参加过电影表演。1983年，她被意大利电影导演费德里科·费里尼选中，饰演《船续前行》中的赫瑞米拉公主，她的作品《穆勒咖啡馆》也被西班牙导演佩德罗·阿尔莫多瓦收录在《与她交谈》中。她于2009年6月去世，因此中断了与德国电影制片人合作拍摄的3D纪录片的计划。然而，最重要的是，皮娜·鲍什与电影的直接联系体现在她的舞蹈元素的运用和编排结构上，特别是对编排过程本身和对舞蹈的"改写"上。她常常以开放式结构完成作品，她会精心处理和收集生活中的动作、故事等小片段和碎片，然后将它们融入作品中，就好像她是电影制片人一样。与她合作的制片人说："我从头到尾都没有想到，细小的碎片会慢慢变大、会慢慢聚集在一起并膨胀。"[1]在这种意义上，确实可以理解，皮娜·鲍什舞蹈作品是基于共同的时间感和编辑技术的运用，从而具有与电影类似的形式。皮娜·鲍什的编舞过程和方法构建了舞蹈与媒体之间的新关系。她也有很多追随者，如比利时编舞家兼舞蹈家安妮·特雷莎·德·凯斯梅克和温·凡德吉帕斯。安妮·特雷莎·德·凯斯梅克1997年与导演蒂埃里·德梅合作，将《罗莎舞罗莎》重新制作成电影，她还创办了自己的舞蹈公司"罗莎"。这部电影在当时所运用的摄像技术和声音方面的技术与传统表演有所不同。该作品展示了四名舞者在57分钟的时间里，在没有任何背景音乐的情况下跳舞。相机对舞者的脸部和手指进行了特写，以详细展示他们的表情和手势。影片中唯一的声音是舞者的呼吸声，以及双手在木地板上敲击产生的声音。相机的运动为观众带来了独特的视觉体验，特写图像结合舞者的呼吸声，为观众提供了更加细腻敏感的艺术感受方式，这是传统的听觉体验无法比拟的。

法兰克福芭蕾舞团导演威廉·福赛斯将电子设备和媒体技术引入舞台，以挑战从1970年代开始的"传统"舞蹈概念。由于舞台设置风格复杂，包括令人

[1] Royd Climenhaga. Pina Bausch. London, New York: Routledge, 2009.

费解的灯光布置以及对耳机和麦克风在内的电子设备的改编，他的作品一直饱受争议。这些电子设备有时被用来放大舞者的呼吸声和哭泣的声音，并伴随响亮的背景音乐，加上福赛斯创作的"扭曲"传统芭蕾舞动作的技巧，让很多人难以理解。1995年，他与电影制片人托马斯·洛维尔创作了黑白视频舞蹈《独奏》。[①]该视频展示了福赛斯舞曲的近距离或全景舞姿，伴随着吱吱作响的声音、帧外音效和古典音乐片段。该视频为福赛斯舞曲制作的新编舞系列的一部分。每个视频都呈现了一个身上带有白色叠加图形线条的舞者，该线条表示舞者身体的移动方向。福赛斯与ZKM艺术与媒体中心一起开发的CD-ROM即兴技术，是法兰克福芭蕾舞团运动系统的一个重要组成部分，被收纳在一个容量为4GB的档案中，并于2000年正式发布。

在上述大多数情况下，艺术家对媒体的运用和尝试不仅反映了对媒体本身的兴趣，而且反映了他们对拓展舞蹈形式边界的热情。为此，艺术家需要与其他领域的工作者一起合作，例如声音、视觉艺术、建筑、媒体技术等领域。可以说，这反映了传统的编舞者的角色正在转变为"视觉艺术家"。罗斯玛丽·布彻也许就是一个例子，她常常会在非剧院空间（包括画廊空间或街道）中表演，例如，她曾在白教堂画廊表演《触摸大地》，在伦敦的泰特现代美术馆表演了《小时》。罗斯玛丽·布彻在画廊中与优秀的艺术家、建筑师、电影摄制者和作曲家合作，将电影投映到屏幕上并与绘画、装饰物和照片一起呈现。有时，艺术家仅使用电影或视频本身，例如，由戴维·杰克逊拍摄和编辑的《最后的天空之后》是一部装置作品，这部作品中展示的舞蹈仿佛是纯视觉艺术品。

英国杂志《Frieze》对罗斯玛丽·布彻的评论是，"她的兴趣的可塑性在于对人体最普通运动的简化与提炼，而非直接关注这些运动本身"。罗斯玛丽·布彻处理舞者的身体动作时，将其看作是雕塑般的建筑物，这一方法非常适合新兴的舞蹈装置概念。因此，罗伯特·艾尔斯评论"布彻的作品是'视觉艺术的堂兄'"，约瑟芬·莱斯克指出"罗斯玛丽·布彻对视觉艺术和建筑世界持有更深的满足感和兴趣"。这样一来，舞蹈与视觉艺术领域之间的界限就变得模糊了，同时，舞蹈元素或传统舞蹈美学也被解构并以一种新形式重新创建[②]，这为舞蹈概念的扩展创造了新的可能性。除此之外，罗斯玛丽·布彻还专门为电影编排了舞蹈，包括与凯西·格林哈尔合作的《暗流》，与马丁·奥特合作的《消失点》，与凯西·格林哈尔合作的《余波》，以及与达丽娅·马丁合作的《重叠、平移的线条》。在这些影片中，运动的物体被精心设置在诸如水下或沙漠之类的

① Martha Bremser. Fifty Contemporary Choreographers.London，New York：Routledge，1999.

② S. Melrose，R. Butcher. Choreography/Collisions/Collaborations.London：Middlesex University Press，2005.

开放场景中。对于罗斯玛丽·布彻而言，空间不仅是支撑表演者动作的舞台背景，更象征着一种超越艺术干预所能完全控制的未知力量，就像对在动作之间的间隙进行干预一样。从这个意义上讲，罗斯玛丽·布彻的工作深入探索了身体在运动过程中的脆弱性，以及与环绕其周围的空间之间的关系。

伊冯娜·雷纳也深受视觉艺术的影响，与罗伯特·莫里斯和罗伯特·劳森伯格等美国前卫艺术家合作。自1960年代起，伊冯娜·雷纳开始将短片纳入她的舞蹈编排。自从1972年解散了她的公司The Grand Union之后，伊冯娜·雷纳便将电影创作作为她的首要任务，该公司在1975年曾组织过公开演出。[①]伊冯娜·雷纳对在表演中将人体作为雕塑对象进行展现十分感兴趣，这体现了现代主义的影响。现代主义的潮流在20世纪60年代和20世纪70年代在美国达到顶峰。伊冯娜·雷纳的作品还强调了舞蹈所能达到的极限。知名影评人卢比·瑞曲曾评论了伊冯娜·雷纳的这种舞蹈艺术，她指出这种舞蹈形式与艺术世界对"未经修饰、未扭曲、雕塑般的物体"的执着追求存在着相似性，但卢比·瑞曲承认，空间中的物体永远无法达到绘画或雕塑所能达到的抽象水平。正是舞蹈这种身体上的局限和挑战，在伊冯娜·雷纳的作品中转化成独特的力量，使得她的电影具有非凡的魅力。

在法国电影制片人让·卢克·戈达尔和美国艺术家安迪·沃霍尔的影响下，伊冯娜·雷纳开始通过使用叙事和文字来展现电影中的性、力量和情感，而通常，叙事和文字会被排除在舞蹈之外。如今，伊冯娜·雷纳作为著名的前卫电影制片人，参与制作了包括《演员生活》《有关一个女人的电影》《克里斯蒂娜谈画》《从柏林开始的旅行/1971》《羡慕女人的男人》《特权》等。她解释了离开舞蹈界的原因："我离开舞蹈去电影领域是因为我想研究情感表达方面的问题。我发现电影能够以更复杂的方式将图像和文学融合在一起，这为我提供了一种不同于剧院的情感体验。"除了这些叙事电影，她还创作了电影中的原创舞蹈表演，例如《三重奏A》。

DV8肢体剧场位于英国伦敦，成立于1986年，是现代舞的代表舞团之一，DV8舞蹈的肢体特色融合了爆发性与日常生活的动作，且经常带入幽默又讽刺的戏剧情节或文本。自从成立以来，它已经为多部电视制作了屏幕舞蹈（主要由BBC和第四频道委托制作），其中包括《单色调男人的死亡之梦》《怪鱼》《进入阿基里斯》《生存的代价》。通过加入戏剧元素，舞蹈演员可以与观众分享其内在情感、脆弱性和弱点，使得这些作品拥有了独特的魅力。DV8肢体剧场的负责人劳埃德·纽森主任在接受采访时说："我经常设定任务，要求表演者揭

① Jean Brown, Naomi Mindlin, Charles Humphrey Woodford. The Vision of Modern Dance: In the Words of Its Creators. New York: Princeton Pook Company, 1998.

示他们可能不想在公开场合展示的内心自我。"[1]例如，与英国电影导演大卫·希尔顿合作拍摄的《怪鱼》戏剧性地、幽默地描述了朋友或恋人之间的关系，以及诸如孤独和空虚之类的情绪。这部电影更适合剧院，而不是像DV8肢体剧场所追求的那样着眼于舞蹈。在这部作品中，包括特写和表现舞者在内的电影技术都强调了作品的戏剧性。

（四）影像舞蹈的定义

影像舞蹈在电影史和舞蹈史上都占有重要地位。19世纪末20世纪初，洛伊·富勒尝试将光影效果融入她的舞蹈表演中，并与卢米埃尔兄弟合作制作了电影《蛇形舞》。从那时起已经过去了100多年，尽管舞蹈在银幕或电影中的呈现具有独特的艺术价值，但与电影本身相比，关于电影中舞蹈的研究相对较少。实际上，自20世纪90年代以来，许多国家和地区都针对银幕舞蹈推出了舞蹈节。维也纳的IMZ国际影像中心是最早的荧幕舞蹈节组织之一，自20世纪90年以来，每年都在一个城市举办"国际影像节"。据约翰内斯·比林格所述，每年"国际影像节"上都有200多个参赛的电影舞蹈作品。屏幕舞蹈在艺术家和观众群体中的关注度正持续、显著增长。

一些研究探索了放映或拍摄舞蹈作品方面的问题。2001年，谢里尔·多兹撰写了《屏幕上的舞蹈：从好莱坞到实验艺术的流派和媒体》。在这本书中，他特别关注了包括电影、电视和视频在内的媒体中的特色舞蹈。艾琳·布兰尼根在她的《舞蹈电影：编舞艺术与动态影像》一书中，详细探讨了舞蹈电影的概念。这两部代表性的著作都聚焦于电影背景下的银幕舞蹈。其中，艾琳·布兰尼根尝试从历史角度出发，根据实验或前卫电影的历史，分析皮娜·鲍什和威姆·范德基布斯等舞者和编舞者是如何为电影创作舞蹈作品的。艾琳·布兰尼根使用了三个术语：舞蹈电影、银幕舞蹈、银幕表演。她还指出，洛伊·富勒、玛雅·德伦和伊冯·雷纳是极具影响力的女性艺术家。此外，《国际电影舞蹈杂志》于2010年开始发行，也为探讨舞蹈在屏幕上的表现提供了平台。

然而，笔者认为，这些艺术家及其作品应该更多地被放置在舞蹈史的背景下审视，作为摄像或银幕中的舞蹈艺术。尽管许多舞者和编舞者都针对银幕制作了舞蹈，但并没有形成明确的术语来统一界定这一艺术形式。编舞者或电影

[1] Judy Mitoma, Elizabeth Zimmer, Dale Ann Stieber. Envisioning Dance on Film and Video. New York: Routledge, 2002.

制片人往往从主观视角来使用这些术语。通常，有的团体可能将影像舞蹈视为通过电影技术呈现的舞蹈，而其他团体则可能将其视为包含舞蹈元素的电影或视频。艾琳·布兰尼根和加拿大La La La Human Steps实验现代舞团使用了"舞蹈电影"一词，DV8肢体剧场在其网站上将其归为"舞蹈视频"的范畴，而摩斯·肯宁汉则将其称为"电影或视频舞蹈"，白南准将其称为"视频舞蹈"，玛雅·德伦在她的文章中同时使用了"电影舞蹈"和"舞蹈电影"来定义"相机的编排"一词。尽管电影是舞蹈的一种呈现方式，但是舞蹈本身也可以通过电影表现手法和编排技巧进行创作，这些舞蹈作品可以专门用于在大屏幕上放映。我们将这种艺术形式称为"屏幕舞"。

本书将屏幕舞定义为一种舞蹈类型，它可以通过电视、电脑和其他电子设备的屏幕进行呈现。屏幕舞是编舞者、舞者和电影摄制者利用电影技术合作创建的。有些作品可能是专为放映而创作的，而有些则可能是对已经上演的舞台舞蹈作品的录制，又或者它们之间可以相互转化。屏幕舞的定义已在舞蹈界得到广泛认可。布莱顿大学的讲师、编舞家、电影制片人利兹·阿吉斯编写的"Take7"DVD学习包，于2008年由东南舞蹈出版社出版，旨在为舞蹈专业的学生和老师提供银幕舞蹈的详细指导。该DVD学习包的包装上明确阐释了屏幕舞的概念：简而言之，屏幕舞是一种专门屏幕呈现而编排和制作的舞蹈，它充分利用了摄像机和屏幕的特性。这涉及创造一种仅在屏幕上存在的运动语言。也有相关学者指出，屏幕舞是一种跨界融合的艺术形式，它融合了舞蹈和电影两种不同的艺术形式。在屏幕舞中，电影和舞蹈这两种艺术形式相互交织、相互影响，通过创新手段在舞者身体、摄像机和剪辑主体之间创建新的联系。

此外，《国际电影舞蹈杂志》的编辑的道格拉斯·罗森伯格和克劳迪娅·卡彭伯格在2010年发行的第一期杂志中，将电影舞蹈定义为一种从实践领域发展而来的混合练习。[1]艾琳·布兰尼根也定义了'屏幕舞蹈'这个词，尽管她更喜欢使用"舞蹈电影"的说法，舞蹈电影指的是由导演、编舞团队合作制作的视频。从这些定义中，我们可以了解什么是屏幕舞。

但是，我们还需要回答一个问题，即屏幕和舞蹈这两个不同领域如何融合。在回答这个问题之前，我们应该先回答什么是舞蹈这一问题。本书倾向于将舞蹈定义为一种通过身体运动表达思想或情感的艺术形式。《牛津英语词典》对舞蹈的定义分为两种，作为动词为"按节奏和音乐运动，通常遵循一系列步骤；

[1] Douglas Rosenberg. Screen Dance: Inscribing the Ephemeral Image. New York: Oxford University Press, 2012.

以快速、生动的方式运动",作为名词为"一系列匹配音乐节奏的动作"。虽然字典和本书的定义都强调"动作",但舞者、编舞者或舞蹈理论家则强调舞蹈上时间维度上的创作过程。格雷琴·席勒基于她20多年的舞蹈经历,将"跳舞"定义为"一种改变人体内部状态的过程"。克莱尔·科尔布鲁克将舞蹈定义为"与生活的一种对抗,是一种开放而多样的生活方式"[1]。格雷琴·席勒和克莱尔·科尔布鲁克认为舞蹈是一种正在转变或创造的过程。根据他们的定义,舞蹈不仅仅是空间中的移动动作,而是富有动感和抽象感。我们据此可以认为,屏幕舞是一个创造性的过程。

当谈到电影、视频和舞蹈这三个领域如何融合时,玛雅·德伦和白南准为我们提供了启示。这两位前卫艺术家通过舞者和编舞者的合作,成功地将媒体和舞蹈表演相结合。玛雅·德伦洞察到了电影和舞蹈之间重要的共同特征,例如"时间"的流转和"运动"的轨迹,并利用相机这一媒体探索了舞蹈的魅力。她认为摄影技术(例如编辑或摄影作品)可以作为一种工具,用以扩展舞者表演的舞台,将有限的空间转化为无限的可能。她还提出了"变形时间的仪式"和"相机的编排"这两个概念,将它们作为电影舞蹈的样本。[2]

白南准在《Merce by Merce by Paik》中还创建了视频舞蹈以及带有编辑或拼贴技术的视频舞蹈的概念。这项工作给人的印象是,视频舞蹈本身是根据两个领域的共同特征编排的,包含复杂的动作和图像。特别值得一提的是,白南准对打破不同类型的艺术的边界或重塑艺术的本体充满兴趣。作为拥有第一台索尼便携式录像机的艺术家,白南准进行了媒体与舞蹈相结合的实验。他创建了一个与电视互动的系统,即参与电视。白南准创建这种可操纵的电视系统是为了回应访客的声音,这是他的一种音乐习惯,即所谓的"后音乐",他还计划将他的"移动剧场"安排在街上,让人们在毫无准备的情况下参加活动。1964年出品的《电影禅》也是一项创造性的作品,打破了影视与表演之间的界限。这是一部没有任何图像和声音的电影,转而聚焦于被光线照亮的"尘土颗粒"或"为观众呈现了一面通常用于禅修的空白墙",让观众关注身边的动与静[3],然后回到自身,完成自我凝视的全过程。表演的最后,白南准的影像出现在屏幕和观众面前。1965年,他在《磁铁电视》中用强力环形磁铁将电视里的图像变成抽象的禅意图形,这些图形会随着磁铁的移动而发生变化。白南准还与大提琴家、表演艺术家夏洛特·摩尔曼合作创作了《电视大提琴》,夏洛特·摩尔曼在

[1] Claire Colebrook. Philosophy and Post-Structuralist Theory: From Kant to Deleuze. Edinburgh: Edinburgh University Press, 2005.
[2] Katrina McPherson. Making Video Dance. New York: Routledge, 2006.
[3] Edith Decker-Phillips. Paik Video. New York: Barrytown Ltd, 2010.

表演中裸露身体通过三台电视揭示大提琴的工作原理。此外，白南准还创造了历史性的录像装置，例如花园、森林、塔楼和机器人。[1]通过这些创新性和媒介化的艺术品，白南准试图打破固有的概念和观念。正如他在作品中向我们展示的那样，不同的材料或艺术结合在一起后会具有相互转化的潜力。

二、创造经济时代创意思考的艺术价值

人类社会的发展进程先后经历了农业社会、工业社会、信息社会，如今创造成了社会的主旋律。在信息社会中，计算机是人类不可或缺的核心工具，然而，随着我们进入信息社会，创意思考、创造量（创意思考的规模）成为衡量国家实力的新的标准之一。早在1990年，预见创造社会到来的日本野村综合研究所就提出了创造社会的核心词语："乐、美、爱、真"。其中，"乐"是指创造舒适的生活时间和空间，提高生活品质，"美"是艺术与尖端技术相结合的艺术的产业化方向，"爱"是个人与个人、组织与组织、组织与个人间的交流与合作，还包括科学家之间的交流。野村综合研究所在1990年就能预测艺术与尖端技术的结合将成为艺术发展的核心趋势，由此可见其出色的洞察力。约翰·霍金斯在自己的著作《创意经济》中主张："创造经济是以创意性的人类、创造性的城市和产业为基础的经济体制，在创造经济方面，个人的创意性与经济价值相结合，催生出的创意性产品在市场上进行交易。"[2]他提出了15个创造产业领域，以自由想象力为基础的艺术或表演艺术是其中的一部分。

随着社会的信息化发展，人类的文化艺术活动也逐步信息化。存储器技术和数码通信技术的发展，进一步扩展了虚拟空间，内容创造对空间的需求正在大幅增加。智能手机和社交媒体的登场增加了数码信息的交流量，同时也在改变着沟通方式。智能手机除了具有通过语音和文字进行沟通的功能外，还可以安装聊天工具、信息搜索、智能银行、游戏、应用软件等进行功能的扩张，智能手机在现代人的日常生活中已不可或缺。但是，移动互联网的活用主要集中在聊天工具、游戏、音乐、新闻、电影、连续剧、体育转播、网络漫画等领域。包括舞蹈在内的演出艺术无法出现在这个榜单上，这是因为能够吸引普通人的数码演出艺术内容并不多。但这些事实可以反过来证明，演出艺术的数字化、信息化迫在眉睫。

[1] Steve Dixon.Digital Performance: A History of New Media in Theatre, Dance, Performance Art, and Installation. Cambridge: The MIT Press, 2007.

[2] John Howkins. The Creative Economy. London: Penguin, 2013.

在过去的数十年里，人们一直相信，将艺术与尖端技术相结合将拓宽艺术领域，为艺术的发展注入新的活力。在舞蹈中引进数码技术的话，利用舞蹈和数码结合后所具有的新的表现形式和技法，可以制作出扩张人类内心表现欲望和想象力的作品，我们之所以对舞蹈的数字化内容化进行研究，是因为该方法可以让更多的人享受舞蹈，同时还能提高舞蹈的经济效用和价值。

随着信息技术的普及和扩散，人们对文化产品的需求也日益增长。因此，为大众提供他们喜爱的舞蹈内容是舞蹈界面临的课题。在文化信息大量出现，并正以极快的速度填满虚拟空间的情况下，如果舞蹈家们懈怠、不努力的话，舞蹈界将会更加衰落。在数码舞蹈内容中，影像舞蹈具有可与舞台演出媲美的竞争力。

尽管存在诸多必要性，但舞蹈界对影像舞蹈的接触非常有限。这与专业人员数量不足、制作费筹措困难、影像舞蹈的技术界限、投资与艺术成果回报之间比例的不确定性有关。这就是所谓的"过剩解释"问题。影像舞蹈的每个场面都过于强调哲学意义和美学，艺术家在创作时想要赋予作品各种深奥的哲学意义，而普通观众们对此不太能领会。另外，从舞蹈人的立场来看，除了现场演出外，的确有很多不同的表现方法，但他们很难找出非要花费很多时间和费用去冒险的理由。

如果想让影像舞蹈比现在更加活跃，就要在相关的学术报告会上多展示大众容易接受、舞蹈人自己也容易制作的高水平的作品。为此，以保留作品的完整性为基础，我们设定了以下六个标准：第一，即使是舞蹈外行，也能很容易地理解；第二，制作影像舞蹈时使用的摄影技法或编辑方法并不复杂；第三，在舞台上很难实现，但可以用影像舞蹈表现出来；第四，具有大众性和艺术性；第五，为了让观众不觉得无聊，整体时间不要超过10分钟；第六，大众的接近性较好。

作品的整体时间要小于10分钟，我们在筛选分析对象时，优先选择时间短的作品。除了避免观众感到无聊之外，还考虑到了智能手机用户单次观看内容所用的时间。大众的接近性是以影像舞蹈作品能否在社交媒体上被大众轻易接触为标准的。舞蹈内容数码化的目的之一就是让更多的人享受舞蹈。如果影像舞蹈的影响力得以扩散的话，其流通也会围绕社会网络工作展开。因此，我们将发表在极具影响力的社交媒体YouTube上的作品选为分析对象。

我们在YouTube平台找到了符合以上六个标准的影像舞蹈作品。对候选作品进行了多轮讨论和筛选后，最终选定《神水》作为分析对象。《神水》除去开场和结尾字幕外的部分，其他内容的时长是6分58秒，整体播放时间是8分9

秒。我们对该视频舞蹈作品中的情节构成、画面、拍摄方式进行了分析，然后探究了这部作品中运用的形象再现和时空变换的方法。该作品对安徒生童话《小美人鱼》（也常译作《海的女儿》）的内容进行了细微的改动，故事情节简单，大众很容易理解。要想制作更具创意的影像舞蹈，需要用更少的预算、更少的人员、更简单的技术、更短的制作时长，制作儿童也可以欣赏的舞蹈作品。这部作品虽然采用了特别的电影技术和复杂的电影制作的流程，但作品的核心意图是利用舞蹈的编舞和表现，让作品易于被大众接受和传播。另外，作品中的舞蹈元素，以及舞蹈家和年轻画家的有效合作，使作品既具有艺术性，又具有大众性。

该作品的主人公是由因事故失去一条腿的专业舞蹈演员扮演的。一般情况下，腿部残疾的舞蹈演员几乎没有机会站在舞台上。但影像舞蹈可以分段进行拍摄和剪辑，这为失去职业发展可能性的舞蹈演员提供了新的机会。作品中的场景不是狭窄的舞台，而是以大海、沙滩、田野作为舞台，以夏天的晚霞为背景。《神水》是简明地展示了拓展舞蹈表现可能性的好例子。数码内容是以流通为前提制作的，因此制作影像舞蹈时，有必要避免粗暴地向观众进行灌输的做法，要注意达到艺术性和大众性的均衡。该作品就达到了这样的标准。

（一）舞蹈影像内容的数码化

1. 舞蹈和影像舞蹈

舞蹈、戏剧、音乐剧等表演艺术具有独特的表演特性，会受到舞台空间、演出时间、演出伦理规定等限制，还会受到技术的约束。在这些形式性框架内，演员们的表演总是从现在出发，指向未来。然而，一旦演出开始，其内容便成了即时性、一次性的。与此相比，电影通过影像制作，可以轻松穿越时间和空间，模拟虚幻事物，构建受欢迎的艺术形象。因此，自人类发明电影开始，表演艺术领域的创作人就对电影所具有的独特的表现能力产生了兴趣，并不断探索其利用方法。在这个过程中，影像在展现舞蹈、戏剧、音乐剧等方面的表现力都有所变化。电影也是通过与其他艺术建立相互关系，不断扩大外缘的。

与其他表演艺术相比，舞蹈这一艺术形式在作品记录方法上显得尤为脆弱，因此，在电影发明初期，舞蹈家们就敏锐地探索了电影所具备的各种可

能性。话剧有剧本，音乐有乐谱，音乐剧有乐谱和剧本，因此这些作品形式都可以被记录，但舞蹈作品一般是由编舞家通过舞蹈笔记本，或记忆来记录的。虽然也有舞步法，但是连出色的编舞家也很难在不使用设备的情况下，完整地记下作品的每一个细节。泰德·肖恩对自己刻苦努力编舞的作品在演出后像烟雾一样消失感到惋惜。泰德·肖恩是首位利用放映机记录编舞过程和演出内容的舞蹈家。早在1913年，他就与托马斯·阿尔瓦·爱迪生创立的电影公司合作，在《时代之舞》的无声片中，泰德·肖恩与诺玛·高尔德一起担任主演。该作品是由泰德·肖恩编舞和主演的世界上最早的舞蹈电影。20世纪20年代，泰德·肖恩不仅拍摄了舞蹈作品，后来还创作了多部结合管弦乐演奏形式的舞蹈电影，这些都在电影院上映了，他和同事们将这样的作品称为"音乐电影"。

将舞蹈融入影像的方式大致可以分为四种：直接录制舞台上的表演实况；制作有关舞蹈家创作活动或演出制作过程的纪录片；通过影像技法再现剧场舞台上表演的作品；制作舞蹈影像本身具有主体性的为了影像而创作的舞蹈。为了影像而创作的舞蹈与剧场公演无关，而是专注于影像本身，这种舞蹈通过独特的影像表演技法，让舞蹈在影像中焕发新生，成为纯粹的影像艺术。这种影像艺术的名称有录像舞蹈、银幕舞蹈、影院舞蹈或利用电影技法的舞蹈、通过电影展现的舞蹈、舞蹈题材的电影等多种。舞蹈和电影体裁融合催生了一个名目繁多的艺术领域，这也意味着存在多样的创作方式和见解。这一融合体裁的中文翻译可以使用"舞蹈电影"或"影像舞蹈"，但从语法和语用角度来看，"电影舞蹈"比"舞蹈电影"更适合。

但是，"电影"这个名称有可能会被理解为媒介领域的一个狭义概念，与电影相比，"影像"这个名称涵盖的范围更加广泛，包含了大部分媒体，因此我们在下文中统一使用"影像舞蹈"表达"通过电影叙述表现的舞蹈"的意思。

2. 舞蹈内容数字化的必要性

数字内容是指为了在有线、无线通信网中传播和使用，并通过数字技术制作、处理、传播的各种内容。这些内容包括但不限于文字、符号、声音、图片、影像等，但是，这些内容是以技术为前提或与技术相结合制作的。数字内容物指的是通过数码媒体制作、流通及被用户享有的各种形式的内容，其本质特征是数字化。文化产品是指利用数字媒体技术制作和流通的文化、艺术内容物，包括广播、唱片、电影、游戏、动画、电子书等，但电子商务、

远程诊疗只属于数字内容，而不是文化产品。因此，数字内容比文化内容涵盖的范围更广。只不过两个用语的差异并不大，并且还在逐渐缩小，因此经常被混用。

随着IT技术的发展，大众对舞蹈内容的需求剧增。通信技术和半导体技术的发展可以更快地传送更多的信息，超高性能的智能手机、智能电视、3D全息技术商用化等数码技术的发展，可以进一步推动舞蹈的普及。

3. 影像舞蹈内容数字化的可能性

舞蹈内容的数字化意味着大众通过数字媒体就可以欣赏舞蹈作品。观看舞蹈的终端可以像智能手机一样小，但也有可能像电影银幕一样大。关于舞蹈内容数字化的方案，我们可以考虑以下几种：对舞蹈演出实况进行录制、制作影像舞蹈或虚拟舞蹈等。如果将舞蹈演出实况进行专业的录影或将其制作成3D画面，就可以在电影院大银幕上放映了。影像舞蹈是以影像化为前提，以舞蹈作品为基础进行策划和编舞，用专业相机收录并完成的舞蹈作品。这一制作过程可以最大化地实现文化信息来源的价值。虚拟舞蹈是指虚拟舞蹈演员在虚拟空间中跳舞，虚拟舞蹈演员不受物理法则的支配，可以运用实际舞蹈演员无法表现的各种素材和形态。在这些舞蹈内容数字化的方案中，制作影像舞蹈能够展现的真实性和艺术性不亚于实际舞台演出。因为舞蹈演出实况的录制从根本上来说，无法摆脱录像的局限；而由于虚拟舞蹈技术上的局限性，虚拟舞蹈演员的舞姿与人类舞蹈演员相比显得不自然。影像舞蹈的优点是：可以拓宽舞蹈的时空表现范围；通过影像舞蹈，赋予舞蹈作品强大而持久的表现力；作为舞蹈内容，可以大量复制和传播；影像作品具有半永久性的再生力。相反，在平面影像中展现舞蹈演员的舞姿时，往往会面临影像变形的问题，为了有效传达舞蹈作品的艺术意义和技术难度，拍摄过程不仅考验摄影师的技术，而且会消耗许多制作费用和人力资源。

3D全息图像技术的影像的现场感非常出色，利用该技术制作影像舞蹈，无论从艺术方面还是从商业方面来讲，都具有很高的可操作性。利用特殊效果拍摄的数码舞蹈虽然丰富了舞蹈的表达方法，并增强了现场戏剧的观赏效果，但这种形式本质上还是会受限于一次性的公开表演。与此相比，利用3D全息图像技术制作的影像舞蹈从一开始就是以文化信息化为目标制作的，因此可以打破时间、场所、国际、人种的壁垒，不受演出次数的限制。因为3D全息图像技术还没有得到普及，所以以目前通用的影像技术来制作、普及影像舞蹈内容时，完美再现舞台演出的真实感显得不太可能，但是这种舞蹈作品也不受时间和空

间的限制，可以反复欣赏，这是舞台演出无法具备的优点。制作精良的影像舞蹈可以为欣赏舞台演出作品的观众提供多次观赏机会。

4. 另类结构

上文提到的《神水》是以丹麦作家安徒生1837年发表的童话《小美人鱼》中的故事为灵感改编的。安徒生的《小美人鱼》不仅为《神水》，而且为很多电影、电视带来了创作灵感，《小美人鱼》还被改编成小说、故事片、动画片、电视剧等多种形态的大众文化产品。大众对《小美人鱼》的故事的熟知度，可以让《神水》省略掉解释作品内容的台词或详细阐释事件前后因果的部分，也可以通过时长有限的影像让观众产生熟悉又陌生的感觉。从这点来看，即使是初次接触影像舞蹈的观众，在没有特别的说明和介绍内容的情况下，也能理解并接受《神水》的叙事背景。

在安徒生童话中，人鱼公主用声音换来了双腿，成为一个不会说话的人。她迫切地希望成为人类，但却无法摆脱残疾，最终也没能得到爱情，成为大海中的泡沫。《神水》的主人公，也是想成为人类的人鱼，虽然他凭借海洋的能力可以成为人类，但却无法获得完整形态的腿。在该作品中，主人公的结局不是化成了泡沫，而是用一条腿跳起舞，变成拥有希望、能够活在世上的独立自主的人类。《神水》把童话《小美人鱼》的故事进行了反转性的改编，使之具有完全不同的结局和故事构成。

该作品播放时长8分9秒。叙事的结构和一般剧情片一样，采用"起—承—转—结"的情节构成。作品的题目是在故事发展过程中决定电影整体氛围的关键因素，通常在特定的时刻以影像的形式呈现在屏幕上，随后隐去。"起—承—转—结"这四个部分的叙述顺着时间的推移而自然地过渡，可以让人认识到人物状况的变化、事情的发展过程、感情的变化原因和结果等，比如主人公从人鱼变成人的过程和想要拥有双腿的理由、少女对少年的感情变化、通过假肢获得的完整的肉体和自由、克服现实困难并获得希望的心理变化等，作品在有限的时间里描写了人物的多个故事。视频因为时间短、经济效益高，成为有效地表达长篇故事的好工具。这个影像舞蹈作品是通过舞蹈表现人物和传达故事的，视频以舞蹈为媒介，在事件的叙事结构中，省略了跳跃部分的动作，重点表现残疾演员约翰·纳拉提夫的细节动作。

另外，在这部作品中，还有一个很重要的构成部分，那就是音乐和声音的搭配。在故事片中，音乐、背景音和台词的相对比重不大。当然，音乐可以轻松地将影像中的氛围传达给观众，但其主要功能是引导人物表达感情。在舞台

表演中，舞蹈的音乐元素通常比剧情更为重要。在这部影像舞蹈作品中，音乐和声音不仅添加了动感的气氛，而且成为叙事的关键部分。本作品运用音乐来突出人物所处的情景、状态，根据"起—承—转—结"的构成阶段，通过巧妙的乐器编排、韵律和音调的变化等，为叙事提供有力的支撑。例如，在叙述的关键时刻，如情境转换、戏剧性冲突或高潮来临的瞬间，作品会利用键盘乐器进行音调变奏，通过打击乐器改变韵律，或适当加入弦乐器的效果音。此外，作品还通过人声的介入或退出，力求实现影像和舞蹈的同步化。在该作品中，音乐和声音的作用已经超越了单纯的背景音乐，它们成为传达人物情感和叙事的重要手段。

在影像舞蹈中，叙事是用影像形象和舞蹈来与观众沟通的媒介，为了确保这种沟通的有效性，画面旁边需要运用基础的影像语言和舞蹈自身的语言，使观众能够轻松地理解。如果影像和舞蹈两个领域不能理解彼此的语言，传达情境时就会出现问题。在《神水》中，为了不让各领域的语言相冲突，作者巧妙地运用音乐，适当地弥补了影像语言和舞蹈语言的沟壑，构建了一个完整的叙事体系，给人留下了深刻的印象。

（二）影像美学电影借鉴

1. 拍摄画面分析

《神水》这部作品，巧妙地融合了舞蹈中的运动性和舞蹈演员的情感演绎，通过电影的艺术手法细腻地叙述故事。与舞台表演相比，影像作品在时空转换上具有更大的灵活性。通过调整摄像机的拍摄速度、选取不同的拍摄角度、更换摄像机的镜头，以及控制摄像机与拍摄对象的物理距离、画面的构图，我们可以展现多样的形象。另外，利用精心设计的画面的停留时间和不同画面结合的方式，可以实现舞蹈表现效果的最大化。该作品也从影像艺术中汲取了多种表现手法，不仅丰富了视觉呈现效果，而且很好地维持了以舞蹈和舞蹈演员为核心的戏剧张力。

《神水》这部作品在有限的片长内展现了丰富的画面。从舞蹈动作的连贯性角度看，该作品的画面多是通过分段表现舞蹈动作，这一点与传统的舞台表演不一样。但是，这种方式却为突出舞蹈演员细腻的动作和感情上的变化提供了绝佳的舞台，为了展现这些细腻动作，作品运用了多种电影技法，如调整画面的速度、格局，或者采用多种场景切换方式，如快速切换、慢动作等。观众能

够获得与舞台舞蹈截然不同的体验，（例如连接、连锁、冲突、飞跃、省略、反复、差异相关的认识变化。）舞台舞蹈中，舞台与观众席存在一定的物理距离，这使得观众在某种程度上处于被动接受的状态。然而，在影像舞蹈中，导演可以通过美学的控制和调整距离感，赋予观众更多的主动性和参与感。深入分析该作品，我们可以发现每个画面都承载着特定的意图和美学意义。

2. 拍摄方式

影像舞蹈的拍摄目的是通过电影，展现舞蹈演员的细腻的动作。这部作品中的大部分画面是运用摄影稳定器拍摄的。

作品在捕捉拍摄对象的过程中体现出了运动性。尽管没有使用传统的三脚架和追踪云台相机，但是为了实现类似的效果，摄影师巧妙地运用摄影稳定器捕捉前后、左右、上下等多维度的动作。这种技巧使得舞蹈演员可以以舞蹈为中心，进行大范围的水平移动和纵向移动。通过摄像机的视角，观众不仅感受到了舞蹈的运动性，而且可以体验在剧院现场难以实现的观众和舞蹈演员的近距离互动。另外，摄影师还可以根据创作者的意图，突出感情或细节，展现舞蹈通过影像获得美学扩张的可能性。

实践证明，当舞蹈脱离有限的舞台，与影像艺术交融，蜕变为影像舞蹈时，其表现的空间和自由度都得以显著扩展，每一部作品都可以运用影像技术量身打造。这一融合不是对舞蹈领域的侵害，也不是破坏舞蹈的本质和意义，而是通过影像提高舞蹈的美学价值。影像助力舞蹈开拓影像舞蹈这一新领域，也为大众文化信息的传播提供了新的可能性。

作为创造产业的一员，表演艺术比任何时候都更紧密地与尖端技术相融合，其边缘也在不断拓展。随着数字信息通信技术的发展，虚拟空间日益繁荣，人们对于虚拟空间的文化内容的需求也在急剧增加，特别是智能手机等便携式无线终端设备的普及，使得个人数字内容流通量达到惊人的水平。但是，相比之下，包括舞蹈在内的表演艺术的内容供给较为匮乏。

为了拓宽舞蹈的受众范围，我们必须更加积极地投入舞蹈内容的制作和流通工作之中。当前，舞蹈界的收费观众人数远远落后于其他艺术形式的演出的收费观众人数，因此，拓宽舞蹈的受众范围尤为关键。如果更多的人能够通过数码设备享受舞蹈的魅力，舞蹈爱好者的数量将有可能进一步增加。在使舞蹈内容化的过程中，我们可以以剧场演出为前提进行拍摄，制作影像舞蹈或虚拟舞蹈。在这些方案中，影像舞蹈被认为更适合表现舞台演出的真实性和沉浸感。

从产业和社会层面来看，尽管人们对舞蹈内容的需求在逐渐增长，但是舞蹈界对影像舞蹈的接触却非常有限。这主要受到专业人才缺乏、影像制作费筹集困难、技术限制，以及对艺术成果预期的不确定性等因素的影响。此外，如果影像舞蹈作品过于注重哲学意义和美学价值的表达，而缺乏大众接受度，也会受到大众的冷落。如果想让影像舞蹈比现在更加活跃，让观众更容易接受、舞蹈人更容易制作，我们应该鼓励这样的作品多参加公开展示和研讨会。在保持作品的大众性和艺术性的同时，制作影像舞蹈时，虽然不使用复杂的摄影方法或剪辑方法很难完全呈现影像舞蹈，但是有必要确保作品能够适合影像舞蹈的表现特点。

影像舞蹈可以创造出在舞台舞蹈中不能展现的多种表现方式。第一，运用摄影稳定器拍摄，观众不仅感受到了舞蹈的运动性，而且可以体验在剧院现场难以实现的观众和舞蹈演员的近距离互动，摄影师还可以根据作者意图强调感情或细节。第二，特定形象的反复出现或者在镜头中再次展现，以及不同的形象或元素的合成，都在画面中扮演着重要的角色。这些形象或元素在画面上的不同位置安排，或者通过画面颜色的多样化配置，共同构成了形象再现这一重要技巧，它是一种暗示、明示，以及强调故事细节的重要手段。第三，超越舞台的物理限制，实现空间性的拓展，可以进一步拓宽舞蹈的表现性。活用舞台框架给予的空间美学，可以加深创作者对舞蹈编舞的关注。这一空间利用，不仅可以控制和调节观众与舞蹈对象的相对位置，从而传达舞蹈编舞者的意图，而且能为观众展现在舞台上难以表达的时间层次。

三、影像舞蹈作为电影屏幕的替代内容

（一）替代内容的背景文化内涵

首先，我们了解一下替代内容的意义，及其迅速崛起于文化资讯及艺术领域的背景。这里所说的替代内容是指电影院上映的电影以外的内容的统称。这些内容通常被称为"非传统电影"或"应对方案内容"，涵盖了舞蹈、演出、体育转播、著名演讲者的演讲视频等。这些替代内容在电影院通过影像放映，为观众提供与传统电影不同的观赏体验，丰富了观众文化娱乐的选择。

最先证明替代内容可行性的作品是2008年上映的迪士尼公司出品的《汉娜·蒙塔娜和麦莉·赛勒斯：两全其美巡回演唱会》，这部作品仅在北美地区

就获得了6500万美元的票房。该作品以3D方式拍摄美国喜剧《汉娜·蒙塔娜》系列的主人公蒙塔娜和赛勒斯的演唱会高潮场面，成功地在电影院市场引入了创新的3D替代内容，并赢得了广泛的认可，这一开创式的尝试，将观众原本在家中观看的视频转化为剧场放映的内容，得到电影院观众的大力支持。

但事实上，在大众媒体尝试之前，歌剧领域就曾尝试过现场放映实况演出。如果仅从实况转播的角度来看，歌剧团在电影院上映作品可以追溯到1952年（见图5-1）。据说，当时美国27个城市的31个放映厅同时上映了歌剧团的演出。但是由于当时模拟技术的限制，制作的影像和音响不尽如人意，这使得这种尝试并未被普遍视为一种全新的、独立于公演或电影之外的内容形式。

图5-1　1952年美国电影院和电视同时上映歌剧团的演出

纽约大都会歌剧院在2006年的举措被视为歌剧领域正式探索替代内容的里程碑。该歌剧院的剧团于2006年在纽约沃尔特里德剧场通过卫星传送，实况转播了沃尔夫冈·阿玛多伊斯·莫扎特的经典歌剧《魔笛》，这一创新尝试标志着歌剧公演的电影院上映模式的开启（见图5-2）。观众可以在电影院看到座无虚席的实景歌剧演出。之后，虽然电影院对实况歌剧公演的上映需求持续减少，歌

剧团每年依然在46个国家的1500个剧场上映其实况演出，并因此获得6000万美元的收益。该歌剧院在美国的成功影响了整个欧洲，如今，英国的歌剧院也积极投身于3D电影的制作。在英国，歌剧电影票价是普通电影的3倍，歌剧院在歌剧观众和电影观众之间创造的这一"缝隙市场攻略"取得了成功。

图5-2　1952年美国电影院放映的纽约大都会歌剧院剧团的表演《魔笛》

2006年纽约大都会歌剧院的《魔笛》实况转播，使得替代内容迅速传播开来，收获了极高的人气，这主要归功于影像制作和发行方面的技术性飞跃。歌剧院实况转播通过与最新的3D技术的结合，将观赏的现场感推向极致，为观众提供与众不同的体验，也为剧场主们开辟了新的收益模式，展示了文化信息发展的无限可能性。

（二）崛起的三个因素

第一，3D立体影像技术的发展、3D屏幕的广泛运用、数码影像设备的普及，共同营造了替代内容发展的最佳技术环境。过去，电影院虽然可以随时上映演出内容，但由于电影技术难以充分强调现场演出艺术的独特属性，替代内容未能得到实现。然而，随着3D影像技术实现突破，这一界限被打破，为展现别具特色的演出内容提供了重要基础。3D立体电影《阿凡达》的成功掀起了3D电影创作热潮，成为推动全世界3D电影数量大幅增加的决定性因素之一。为了增加美国国内3D银幕的数量，投资银行摩根大通向运营多厅电影

院的区域大牌电视剧业主投资了7亿美元。这一举措使得美国的数码屏幕的数量从2009年的7500多块大幅增加到2013年的37000多块，占美国全国40000多个剧场屏幕的93%，并且这些数码屏幕中有40%都是3D数码屏幕。另外，与日益增加的数字剧场设施相比，3D电影内容资源却非常不足。随着数字剧场设施的不断完善，对能够填补这一空白的高质量3D电影内容的需求也在不断扩大。3D电影票房市场的成功，也激发了更多广播公司如Sky和ESPN等制作3D电视节目的兴趣。

第二，用户认知的变化也是原因之一。随着大众对高级内容需求的提高，他们对能够传达演出生动现场性的3D内容代替的关注也不断增加。观众可以在接触性更高、大众亲和性更强的电影院以低廉的票价欣赏舞蹈、歌剧、话剧，这也是替代内容人气较高的因素。

第三，为了创造新的收入来源，剧场业主和艺术团体开始全面推进具有攻击性的营销战略。剧场业主把替代内容的放映安排在非高峰时间段，以便更加有效地利用剧场时间，同时提高观众占有率。另外，各个艺术团体正在尝试通过替代文化信息摆脱表演艺术的时间和空间局限，使之成为能够接近广大观众的新的收益模式的一环。

（三）影像舞蹈的替代方式

这种对替代文化资源的需求，在舞蹈领域引发了积极的内容制作和探索的热潮。下面我们将舞蹈艺术界正在制作的实例按数字技术表现形式进行分类。

1. 现场放映

现场放映这一形式将舞蹈作品的实况演出拍摄下来，并以数字影像的方式在电影院放映，是替代文化市场上最普遍的形态。英国皇家歌剧院（ROH）从2011年起，就企划了"皇家歌剧院现场影院"这个独立品牌（见图5-3），并构建了可以实时在电影院欣赏在剧场上演过的歌剧、舞蹈的流通结构。英国皇家歌剧院表示："2011年，我们得到美国美林银行的基金支持，在2012—2013年度，有6部歌剧和3部芭蕾舞作品在32个国家超过900个剧场进行现场放映。"①

① Jefferson Hunter. "Graham Greene at the Movies". New England Review, 1995, 17 (4): 155-162.

图5-3 英国皇家歌剧院现场影院手机版网站首页

英国皇家歌剧院的官网上还专门设置了电影版专区,这一专区不仅有剧场定期演出的信息,而且有单独企划的电影季活动内容。该网页不仅提供免费影像内容,开展面向世界网民的营销活动,让居住在英国以外的观众也能搜索自己所在地区可观看这些作品的电影院。另外,该网站还制作了预告片,同时附有与作品的创作过程、动作特征、芭蕾背景介绍相关的内容,并以2.99欧元的价格销售,这些内容可以加深观众的理解,并开辟一些新的收益渠道。

英国皇家歌剧院从2011年开始到2014年,创作了《吉赛尔》《玛侬》《睡美人》《关不住的女儿》《天鹅湖》《胡桃夹子》等作品。英国皇家歌剧院的替代内容团队为了向剧场外的多地区的观众传达舞台实况,正在积极制作相关作品,目前观众可以在30个国家1000个以上的电影院同时观看歌剧团的演出。这种网络传播与电影发行形式相类似,为舞蹈作品、舞蹈演员的表演艺术的重新确立提供了契机。

2. 3D放映

第二种替代内容的制作和展现形式是3D放映。这种替代内容必须应用3D技术来制作。现场放映主要强调对演出的实况进行展现,而3D放映则更强调通过立体影像展现舞蹈内容的生动感。历史上第一个通过3D技术制作成的芭蕾舞电影是《3D吉赛尔》。该作品是以马林斯基芭蕾舞团在俄西亚马林斯基剧场进行的实况演出为基础制作的3D电影,并在全球500多个影院完整放映(见图5-4)。

图5-4　马林斯基芭蕾舞团的《3D吉赛尔》(2011年)

电影观众通过3D技术感受到了令人惊喜的体验。据说,剧场的观众们通过技术帮助,生动地体验到因座席位置或人眼结构限制而无法捕捉的舞蹈幻想和形象。舞蹈评论家朱迪思·麦克雷尔评价说:"虽然在某些场景的连接部分,会出现令人眩晕的模糊场景,但在第二章中,横跨舞台的众幽灵的女子群舞动作和主角吉赛尔细腻的表情演技的特写等是这部电影中的最精彩的部分。"[1]新闻记者凯莉·赛德曼通过评论性文章指出了舞蹈作品作为替代内容所具有的优势:

[1]　Judith Mackrell. "3D Giselle-review". The Guardian,2011-04-01(16).

第五章 存在于"任何空间"的舞蹈影像

在马林斯基剧院顶级的座位上，所有观众都感受到了幽灵女子群舞的震撼场面，虽然观看《吉赛尔》的同时还能听见现场观众嚼爆米花的声音，会让人觉得很刺耳，但大部分观众以往没有接触过这种高雅文化，对他们来说，歌剧以这种形态在电影院的上映是非常合理的，票价也是可承受的水平（门票价格15美元）。[①]

负责该片拍摄的开发组组长乔·戴维斯表示："我们想为大众提供接触高级艺术的机会。" 马林斯基芭蕾舞团艺术总监瓦列里·捷吉耶夫预测说："3D技术的运用将有助于维持芭蕾等高级艺术的生命力。" 该片在世界各地的160多家影院上演，证明了影像舞蹈作为影院替代内容的可能性。

2012年5月，英国编舞家马修·伯恩的作品《天鹅湖》，被制作成3D电影，这一举措充分展现了舞蹈作为替代内容的人气和价值（见图5-5）。这部电影由电视台Sky TV亲自制作数码内容。3D版本的《天鹅湖》是将2011年伦敦萨德勒威尔斯剧院演出实况制作成3D电影，通过比演出现场更生动的3D影像和音响，该作品赢得了观众的一致好评。另外，电影《舞力对决3D》的主角理查德·温莎饰演天鹅一角，更是为这股热潮添了一把火。新闻记者雷切尔·沃德对马修·伯恩的《天鹅湖》3D版本给予了高度评价。

图5-5 马修·伯恩的《天鹅湖》3D版本

① Carrie Seidman. "Review Giselle in 3D: Modern Technology Reaches the Ballet Stage". Herald-Tribune，2011-07-13（5）.

舞蹈演员在舞台上舞动，他们周围仿佛形成了一个独特的空间，吸引着观众深陷其中，使观众被他们精湛的演技折服。舞蹈家们时而飞速旋转，时而从高处飞身而下，这种速度和节奏的变化为观众带来了强烈的紧张感和视觉冲击力。导演巧妙地利用特写镜头，让观众仿佛能听到编舞家的内心独白。戏剧性的故事情节强化了舞蹈中角色的真实性。最令人震惊和印象深刻的场面是天鹅们攻击王子的场面。从头顶俯拍的视角，让观众们能够清晰地看到天鹅们围绕王子展开攻击的场面，这在实况演出的舞台上是很难呈现给观众的。

该片的成功离不开导演罗斯·麦克巴迪的贡献。他的职业生涯中，有13年是作为皇家芭蕾舞团舞蹈演员，之后转职为舞蹈电影导演。罗斯·麦克巴迪作为BBC舞蹈部长，他制作舞蹈影像的经验是这部3D替代内容成功的基础，目前，他担任英国皇家歌剧院现场影院的银幕导演，致力于制作舞蹈替代作品。

3. 3D现场放映

第三种替代内容的制作和展现形式是3D现场放映，我们可以将它看作现场放映和3D立体影像技术的结合形态，即在剧院直接用3D电影技术拍摄实况演出，并在各电影院实时上映。马林斯基芭蕾舞团2012年制作的《天鹅湖》3D版本就采用了这一形式。与此同时，马林斯基芭蕾舞团在马林斯基电影网站新开设了"Your Visit"板块，策划了与英国皇家歌剧院现场影院相似的"马林斯基现场直播"项目，积极带头制作和分发替代内容信息。

制作电影《阿凡达》的卡梅隆佩斯集团以3D技术团队成员的身份参与《天鹅湖》3D版本的制作，罗斯·麦克吉本担任电影舞台导演。55个国家的剧场，在同一时间转播了马林斯基芭蕾舞团在剧场的演出（见图5-6）。3D版本的《天鹅湖》是直接在剧场拍摄实况演出的，是在收费剧场观众面前拍摄的，因此受到很多限制。实况3D作品的成败与否，不仅仅取决于相机的数量，更重要的是编辑和拍摄方式，以及将3D影像实时传送的技术实力，他们的技术协作工作在3D现场放映领域取得了卓越的成果。

根据罗斯·麦克吉本的采访内容，我们得知，该视频的拍摄都是在观众席进行的，为了拍摄出与演出效果完全不同的电影，布置照明工作花费了大量的时间。罗斯·麦克吉本认为，在自己工作的过程中，最重要的是捕捉并展现出最优秀的舞蹈形态，特别是在3D环境下，选择合适的拍摄地点至关重要。该片在剧场公演的同时，也在全世界900多个剧场（包括英国国内150个剧场）同时上映。这向全世界众多无法亲临俄罗斯马林斯基剧场的芭蕾迷展示了俄罗斯古典芭蕾的精髓。新闻记者珍妮·吉尔伯特对芭蕾的替代内容工作做出了如下评价：

正如预测的那样，在第三幕的湖水场景中，当32只天鹅以幻觉般的图案出现时，即使我们知道不是真的，但强烈的透视效果依然让人震撼。视频中的芭蕾在传达剧情时并不成功，在表现细节部分时，编辑内容显得并不顺畅。①

图5-6　主要舞蹈演员正在后台观看马林斯基芭蕾舞团的《天鹅湖》现场3D影像

另外，《纽约时报》记者阿拉斯泰尔·麦考利还强烈批评了3D版本的《天鹅湖》：

> 究竟为什么那么多的曼哈顿和布鲁克林剧场主们如此自信地将这部只有2D效果的《天鹅湖》介绍为3D，并争先恐后地上映呢？也许是这样的做法能吸引那些无所事事的外围影迷。但至少在马林斯基剧场观看现场演出的观众应该得到更好的体验。事实上，饰演王子的舞蹈演员跳起独舞，并退出舞台之前，观众就已经停止了鼓掌。奥迪尔的独舞虽然精彩，但马林斯基剧场的观众的掌声依然保持庄重和简洁。创作者过分地使用特写去表现那些无关紧要的细节，比如湖畔天鹅看起来很像假的，还有那些不必要的芭蕾舞女演员的网眼服装和内衣镜头。②

① Jenny Gilbert. "Dance Review: Swan Lake in 3D-from Russia, With Love, and an Extra Dimension". The Independent, 2013-05-31（9）.

② Alastair Macaulay. "Live from St. Petersburg（With Popcorn）: 'Swan Lake' from Mariinsky Ballet, Broadcast Live". The New York Times, 2013-06-12（5）.

从这些评价中可以看出，替代内容的制作从单纯的现场放映发展到3D放映、3D现场放映，技术性集中的程度越来越高，其表现和细腻程度也越来越高，从美学角度对其进行的评价也越来越严苛，这要求创作者对新的创作方式和编辑本身进行技术性的完善，只有这样，对制作本身的赞赏和多样性的讨论才会越来越多。

我们可以将替代内容看作舞蹈元素的一源多用的一种类型。我们期待替代内容能够成为一种新的盈利方式，打破过去仅依赖贵族或非营利机构资助的局限。舞蹈演出的周期只有1周左右，而背后的制作费却十分高昂，这种矛盾在公演艺术领域尤为突出，因此，替代内容作为一种新的附加收益来源受到欢迎。剧场和电影院的现场放映不仅能吸引难以亲临舞蹈剧场的观众，而且能成功地吸引仅对舞蹈表演或配乐感兴趣的观众通过不同的媒体平台观看演出。在舞蹈演出市场，由于演出次数有限且成本高昂，演出门票价格居高不下，然而，通过开发替代内容，我们得以将同一种演出内容转化为多种形态和价格的消费商品。现在，观看芭蕾舞不必穿正装、走红地毯、到装饰得富丽堂皇的歌剧院去欣赏了，这种高级艺术如今已经成为一种群众性娱乐的形式，无论男女老少，都可以吃着爆米花，喝着可乐，穿着任意服装，在轻松的氛围里享受了。

在替代内容的创作过程中，舞蹈所追求的感觉往往超越了叙事性的铺陈或艺术性的说服，而更聚焦于增强视觉性壮观景象。这种对替代内容概念的重视，在很大程度上是以3D技术为基础的，可以看出替代内容对技术美学依赖度很高。另外，通过观察替代文化产品借助大众文化买家与连锁电影院进行传播这一现象，我们不难发现其对剧场文化所具有的壮观景象传统的继承与发扬。另外，替代内容往往是根据剧场发行者的要求或发行形式而进行创作的，因此不能完全适用于现有的艺术美学的理论体系。目前，观众对舞蹈作品持有批判态度和不满，主要是担心摄影技术和编辑破坏原作的完整性或产生误译，对此，我们需要从新的角度出发，制定新的评判和解释标准。

在这种情况下，我们有必要从舞蹈作品的创作初期开始，尝试制定替代内容的企划方案。我们要避免简单地将现有的舞蹈作品通过数码技术进行直接转换，这可能导致原作的精髓的流失。我们应当寻求一种既能衍生出新内容，又能与原作互补的方式，这样，替代内容不仅能体现舞蹈作品在剧场中的价值，而且能展现那些剧场无法完全表达的另一种独特魅力。如果说过去的舞蹈纪录片只是单向性地传达作品内容，那么我们现在所追求的，则是舞台作品和影像制品的双向互动与反馈关系。传统的舞蹈文化资讯仅限于舞台表演的单次呈现，其意义的表达依赖节目单上的演出信息介绍。相反，在替代文化资讯领域中，

舞蹈不仅在剧场演出，而且被制作成3D电影，这已不仅仅是衍生文化资讯层面内容，而是成为可以弥补剧场局限的替代文化资讯。通过这种方式，舞蹈不仅以电影的形式重生，而且衍生出与此相关的幕后故事、作品审美讨论、主人公的个人经验介绍等相关内容，这些内容不再是单向地辅助观众理解作品，而是作为独立的影像内容，与原作产生互补性、双向性的互动，从而进一步深化舞蹈的美学功能。

目前，替代文化产品的生产主要集中在古典芭蕾领域，但如果将其扩展到现代舞蹈领域，则有望开发新的观众群体。观察电视剧、电影、音乐剧等多元媒介的成功案例，我们不难发现，他们从企划阶段就十分注重对目标观众群体的考量。特别是3D的制作，通过运用精准的立体影像效果，打造壮观场景和独特的视觉体验，展现其独特的审美魅力。因此，在舞蹈领域，选择与3D技术相匹配的舞蹈主题、舞蹈风格、动作技巧，是替代文化产品成功的重要因素。这样的企划和主题选择并非仅涉及技术和艺术表现，更是对3D技术的深入运用和价值内容的发掘。通过这样的方式，我们不仅可以创作出真正意义上的3D内容，而且能有效回应舞蹈评论界关于替代文化内容使艺术从属于技术或使其艺术价值减半的批评和怀疑。

当前，关于替代文化内容的定义及其艺术价值的争论纷繁复杂，评论家们难以像之前的讨论那样迅速达成共识，但可以肯定的是，替代文化内容为表演艺术带来了收益结构的多样化和销路的拓展，有助于开发多样化的观众群体，并针对他们生产多元的文化产品。在这种背景下，舞蹈领域对于攻击性营销的认识和将舞蹈作为艺术商品的认识正在得到巩固。我们不再局限于追求像马里乌斯·佩蒂帕一样天才编舞家所创造的高雅芭蕾，而是积极生产那些观众既容易接触，又愿意消费的舞蹈作品，即作为替代内容的舞蹈作品。

第六章　舞蹈与视觉人类学

将视觉再现和沟通作为研究重点的视觉人类学是文化人类学的一个重要分支。成立于1902年的美国人类学协会，作为全球人类学领域的权威机构，于1984年通过其下属的视觉人类学协会的成立申请，进一步推动了该领域的发展。传统人类学以现场调查、参与观察、文化技术为核心，而视觉人类学则在此基础上渐渐形成了以医学与文化技术为中心的研究方向。

舞蹈学的发展主要依赖于两个方法论：统时性接近法和公示性接近法。统时性接近法通常与历史学的研究方法相联系，专注于在时间轴上描述舞蹈现象的变化过程。公示性接近法则更多地与人类学的研究方法相关，侧重于在同一时间轴上描述文化上的不同舞蹈现象。在舞蹈学的研究领域中[1]，美国历史舞蹈学界和舞蹈研究协会作为两个代表性学会，其研究方法主要以人类学的接近法与历史学为基石，共同推动了舞蹈学的主要研究趋势不断发展。尽管如此，在以往的视觉人类学领域中活跃的舞蹈学者还只是少数。对于研究者们所探讨的舞蹈视觉人类学，以及舞蹈学的视觉意义和可能性的考察，还缺乏充分的讨论。舞蹈学者们虽然收集并利用了有关舞蹈的视觉资料，但是相关的讨论和研究却显得相对不足。

随着电子技术的飞速发展，多媒体舞蹈回放已经成为一种新的传达媒介，极大地提升了我们对舞蹈读、写、分析、解释、评价的能力。能够实现这个目标的媒体是网络、在线报纸、博客、脸书、社交型网络服务平台等多媒体形式，在这些媒体中流通的舞蹈作品大部分以照片或影像等视觉资料的形式在最短的时间内（或实时）传递给观众，具有即时互动的特点。同时，电子技术的发展促进了各种机器、软件、在线服务的广泛应用，例如，脸书和博客等社交网络

[1] Theresa Jill Buckland. Dancing from Past to Present: Nation, Culture, Identities. Madison: The University of Wisconsin Press, 2006.

平台，在线上平台进行授课的网络校园和慕课等，拍摄并记录教授讲课内容的影像系统，易于发表和能提高传达力的PPT等。在这种情况下，多媒体时代的"舞蹈后视镜"（即舞蹈的回放和分析工具）开发也迎来新的发展机遇。

一、透过视觉人类学看舞蹈

关于视觉人类学的学术领域和范围的问题总是充满争议。以文化、技术、知识电影为核心的视觉人类学，不仅与纪录片等艺术形式有着密切关联，而且对影像本身也有专业知识和经验要求，因此其在体裁的界定、专业性、评价等方面引发了诸多疑问。比如，利用影像媒体的人类学家都是视觉人类学者吗？从人类学角度看，如何区分接触并使用视觉媒体的研究方法与一般的研究方法？视觉媒体所具有的专业性以及人类学家的专业性能有效地结合吗？在创作文化、技术、知识相关的电影时，艺术创意性和学术妥当性能否同时实现？

抛开学术领域的所谓认同感危机不谈，视觉人类学在从文字到视觉媒体模式的转换的时代脉络下获得广泛的关注并不断发展，从学术行为的角度看，对影像等多种视觉媒体的根本性理解和活用是必不可少的，这一点可以说是学术界的共识。

人类学本身分为以英国学术界为中心的社会人类学和以美国学术界为中心的文化人类学，随着学科的演进，视觉人类学在美国这一相对开放、灵活的学术环境中逐渐发展起来。视觉人类学的实践工作不局限于制作文化、技术、知识电影，而是进一步结合了对视觉文化的人类学分析和理解，使视觉人类学成为分析文化和知识生产的重要框架。

人类学者在收集或利用舞蹈的视觉资料时，能提供什么观点或理解方法？在舞蹈知识生产上，视觉资料收集的作用和可能性是否远远超过单纯的资料收集？国际传统音乐学会的学者们编著的《影像舞蹈》回答了这些问题。[①]从历史学的角度看，这本书汇集了具有表演学、人类学等多种背景的舞蹈学者们的研究成果，探索了绘画等舞蹈形象的再现方式和意义，引发了人们对舞蹈的视觉性的正式讨论。

① Barbara Sparti, Judy Van Zile. Imaging Dance: Visual Representations of Dancers and Dancing. Hildesheim: Georg Olms, 2011.

虽然在舞蹈的记录、保存、活用方面，影像媒介一直是研究的重要工具，但是鲜有研究是以视觉人类学的问题意识和接近方法来进行深入探讨的。研究者们通过参考《学习创新：舞蹈民族志中的视觉媒体实验》这一先行研究，将视觉人类学的方法论应用到舞蹈研究中。以编舞法课程为对象，利用文字、照片、影像等不同的媒体形式，进行深入分析，并制作研究报告及文化、技术、知识电影。

进入21世纪，人类学领域的一个显著的趋势是，不仅专业的视觉人类学者，许多其他人类学者在学术研究和教授活动中，也广泛依赖于各种视觉媒体，这使得视觉人类学的研究更加活跃。然而舞蹈学者在学术研究及教学活动中使用各种视觉媒体的程度不亚于人类学者，但舞蹈学者往往仅将其视为单纯的辅助手段。这种对视觉人类学的漠不关心的态度，从侧面证明了舞蹈学者们对视觉媒体所具有的意义和可能性的狭隘理解。因此，为了让更多的舞蹈学者认识到视觉媒体不仅可以用于普及舞蹈学知识，而且可以生产知识本身，我们需要从根本上重新审视和接近视觉媒体。

（一）视觉人类学的发展

1. 视觉人类学的发展历史

视觉人类学的形成和发展过程与人类学本身的历史密切相关。19世纪，从西方起步的初期人类学从进化论及社会进化立场出发，对非西欧社会进行了研究，而同一时期发明的照片在当代人类学范式中被认为是客观、科学的资料收集方式。基于实证主义的方法论，即假定客观现实是可观察的，摄影师们记录了被摄物体在现实世界中留下的时间标刻性的照片。这些照片源自初期人类学特有的理论框架，该框架按照类型划分人类社会，通过这些证明了文明的优越性。[1]正如马库斯·班克斯和霍华德·墨菲所论述的，早期人类学家们对照片和胶卷采取了一种过于天真的现实主义态度，并且未能正视图像中所包含的人为干扰因素和文化偏见。[2]

[1] James Clifford. "Of Other Peoples: Beyond the 'Salvage' Paradigm". Discussions in Contemporary Culture. Seattle: Bay Press, 1987.

[2] Marcus Banks, Howard Morphy. Rethinking Visual Anthropology. New Haven: Yale University Press, 1999.

进入20世纪，人类学出现分流，英国学派更重视对社会结构的研究，美国学派更侧重于文化研究，这种学术分野也进一步影响了两者对视觉媒体的不同态度，使其形成了鲜明的对比。首先，以马林诺夫斯基、阿尔弗雷德·拉德克利夫-布朗等为代表的英国学派的学者，以高度的专业水平深入研究社会内的个人组织和作用，运用的是调查方法论。照片和胶卷被视为基于进化论观点的一种历史遗留物。其次，正如视觉人类学家麦克杜格尔所指出的那样，人类学的研究主题也发生了变化，研究的焦点从诗歌领域的艺术、物质文化、意识转移到非诗歌领域的社会组织、系谱学方法、口述史等，随着照片和胶卷在人类学者的文字工作中的地位逐渐减弱，它们被更多地置于辅助和说明性的位置。

另外，在第二次世界大战前后，在以弗朗兹·博厄斯为领军人物、强调文化作为人类学核心学术概念的美国学术界，视觉人类学在学术和制度上逐渐占据了重要地位。与大部分人类学家对照片或胶片等视觉媒体的消极态度相反，致力于研究舞蹈、艺术、非语言沟通等视觉信息关键领域的人类学者们，积极寻求并利用视觉媒体来深化他们的研究。弗朗兹·博厄斯晚年在其研究中运用了胶卷，他的学生鲁思·本尼迪克特、玛格丽特·米德等建立了更实证、更科学的研究模式，重视观察的美国人类学家们把视觉媒体当作资料收集方法论和历史问题接近法发挥作用的领地，拥护和革新了视觉媒体在人类学研究中的运用。从总体上考虑人类行为轨迹和生活方式的综合视角出发，文化人类学的特性使得视觉媒体被刻画为有用的资料收集法和方法论。由此看来，视觉人类学在研究范围和方法论上相对灵活、开放，在美国文化人类学传统中，视觉人类学建立在实证主义的基础之上，为学科发展奠定了坚实的基础。

但是，视觉人类学之所以能够成立，不仅受到人类学的内在因素（即研究方向和模式）的影响，而且受到摄像技术等外在因素的作用，特别是胶卷的发明和普及，可以说，科技的发展对视觉人类学成长为独立的领域起到了决定性作用。20世纪初，胶卷被称为移动的照片，但直到20世纪60年代，同步录音摄像机发明后，胶卷才成为人类学的研究中有意义的媒体。在此之前，如果没有录音棚，就无法进行音响记录工作，由于照相机因体积大、笨重而难以移动，照相机只能用于进行室外摄影且无法收音。随着相机和音响录音技术的发展，人们不仅可以实现同步录音，而且在室内环境下也可以进行拍摄，因此摄影被迅速引入人类学研究中。摄影技术在现场展现出了灵活性和即兴性，因此人们将摄影技术与各种文化的特性结合在一起，极大地拓展了实践方法论的可能性。视觉人类学家让·鲁什和社会学家埃德加·莫兰合作创作了《夏日纪事》，他们通过手持相机穿梭街头，向行人提问的参与性相机

风格，开创了真实电影的先河，极大化地提升了这一题材的现实性和自反性。最初，胶卷因技术性、经济性问题而仅适用于少数专业领域，后来，随着相对低廉、简便的录像摄像机的普及，其门槛进一步降低。因此，就像保罗·霍金斯所说那样，影像技术运用于"以本科生为对象的授课资料、文化资料记录、研究的设计和发表、实验性的实地调查，已经获得广泛的认可"[1]，成为人类学研究及教学活动的必要要素。

20世纪70年代，出现了视觉传播人类学学会，以及视觉传播、视觉人类学研究等学术性组织。像国际民族志影展一样的展示摄影文化、技术、知识的国际电影节及活动持续举行，同时，视觉媒体在每一个人类学家的研究及教学行为中占据重要位置，视觉人类学的地位进一步提高。2002年，美国人类学协会通过发表文章，正式承认视觉媒体对人类学研究的生产、流通、知识教授活动产生的决定性影响，并提出了积极的评价标准及类别。[2]这可以解释为，视觉媒体在人类学研究中扮演着多种角色，它不仅是人类学研究者探索和研究的方法论，而且是教育工作者向学生教授人类学知识的资料，它是向大众宣传人类学观点的有效媒体，同时，展现了对人类学知识和观点探索的尊重和认可。

2. 视觉人类学的特性

视觉人类学领域的核心是文化、技术的交织，以及民族志影片的应用。虽然，在胶卷发明之前，就已经有了照片，而且拍摄照片非常简便，但其在人类学中之所以被边缘化，是因为正如我们在上文所说的那样，在人类学发展过程中，照片被视为早期人类学家的进化论研究中的一个因素。随着进化论学说的衰落，照片也相应地被置于次要地位。然而，照片本身所具有的时间标刻性，即能够直接指向现实、反映真实存在的特性成了实证主义者主张研究客观性基础。不幸的是，照片的这种性质也常常被用作帝国主义文化扩张和社会进化论知识的生动证据。如此看来，照片并没有对人类学的变革和改善的过程产生什么影响，而是用作对第三世界的异国浪漫的描写上。[3]

[1] Paul Hockings. Principles of Visual Anthropology. The Hague: Mouton, 1995.

[2] Marquard Smith. AAA Statement of Ethnographic Visual Media. American Anthropologist, 2002, 104 (1): 305-306.

[3] Elizabeth Edwards. Beyond the Boundary: A Consideration of the Expressive in Photography and Anthropology. New Haven: Yale University Press, 1999.

另外，与照片一样，电影在20世纪50—70年代经历了一个重要的历史转变——从纯粹的现实主义出发，对影片的客观性及真实性进行了深刻的反思。20世纪初，研究影像的人类学家菲利克斯-路易·雷格诺和阿尔弗雷德·C.哈登开始关注文化技术相关的电影，并以对非西欧人文社会的单一拍摄影像画面的全幕影像为研究对象。而著名的张露茜和罗伯特·加德纳、约翰·马歇尔、麦克杜格尔夫妇等文化技术型电影导演们打破了现实主义纪录片以客观、中立的姿态记录眼前的真相的惯例，以积极、挑衅的方式面对现实。正如彼得·路易佐斯对1955年到1985年主要作品流向的深入剖析所示，文化、技术、知识电影经历了"从天真到自觉"[1]的革新。

但是，我们不能因为文化、技术、知识电影构成了视觉人类学的实质性核心，就认为它们是视觉人类学的全部内容。正如伊拉·杰克尼斯所说，视觉人类学不仅包括文化、技术、知识电影，还包括照片的生产和分析，艺术和物质文化的研究，对被摄对象的姿态、表情以及行为或相互作用的探索等。因为事实上，视觉人类学的理论大部分都是在人类学研究中不知不觉地形成的。因此，视觉人类学不仅可以从人类学的观点出发，创作视觉资料和物质产品，而且可以对于已经存在的视觉文化和产物进行分析。班克斯和墨菲将前者命名为"视觉记录"，将后者命名为"文化的物质产品"。视觉记录不仅是对研究对象的资料的收集，而且包含对资料进行深入描写和细致分析的过程。另外，所谓文化的物质产品，不仅是产品本身，而且包括解读这些由文化成员所创造的视觉产物的行为。因此，将两种接近法结合在一起的理由是"对视觉制度的产物的研究，使观察事物的方式和理解事物的方式发生改变"[2]。

随着视觉人类学的发展，其研究领域超越了具体视觉媒体的活用及分析范围，扩展到视觉文化本身，这必然引发了学术界对视觉人类学领域和判断标准问题的讨论。到底发展到什么程度的人类学才能被称为"视觉人类学"，这一问题的界定依然模糊不清。对此有深刻理解的天普大学教授杰伊·鲁比从内在的层面提出了以下四个条件。一个影像物要想成为视觉人类学的研究物，第一，该影像物须全面展现一种文化或文化中可识别部分。第二，以文化的直接或间接理论为基础。第三，将其利用的研究方法论及摄影法清晰地呈现出来。第四，使用人类学特有的词汇。此外，他用了20多年的时间重新讨论这一领域的表面层次，即资格条件。"换句话说，真正属于文化、技术和知识电影这一范畴的作品

[1] Peter Loizos.Innovation in Ethnographic Film：From Innocence to Self-Consciousness, 1955-1985. Chicago: The University of Chicago Press，1993.

[2] Marcus Banks，Howard Morphy. Rethinking Visual Anthropology.New Haven：Yale University Press，1999.

必须由在人类学科领域获得正式学位的人类学者制作,只有如此,这些作品才能得到人类学界的认可。"[①]根据杰伊·鲁比的主张,特定影像作品要想被视为视觉人类学的研究物,必须得到人类学界的认可,即经过拥有人类学正式学位的人"怀着生产文化技术作品的意图,使用当地调查方法论制作而成,是判断文化技术作品是否有效的标准"。杰伊·鲁比以如此严格的标准来界定视觉人类学的资格条件,是为了反驳普通人或专家将文化、技术、知识电影单纯地当作对异国文化的纪录片的现象。不仅如此,人类学者们也反对将文化、技术、知识电影视为文字化研究物的辅助教材,而是主张将其作为人类学知识的视觉表现。

事实上,当前的视觉人类学者的主要研究工作都是以文字为基础的,他们致力于对抗传统人类学理论,积极主张将视觉媒体作为研究工具。尽管他们进行了长期的实地调查,并基于这些调查创作了丰富的文化技术相关的著作,但在人类学的学术体系中,这些努力似乎仍被视为一种过渡或仪式。在这个过程中,文字成为"深描"的核心,照片、胶卷等视觉媒体相对被边缘化,甚至被视为表面技术。在这种学术氛围下,对艺术、舞蹈、物质文化以及非语言的沟通领域感兴趣的人类学者们,在自己的研究中把视觉媒体当作资料收集的方法论、研究问题的途径,他们积极推动视觉媒体在人类学研究中的应用。特别是在20世纪50年代,这些学者积极探索照片和胶卷的独特价值,并批判了人类学过度依赖"语言的科学"这一趋势,认为这限制了人类学家和学生们运用新工具进行研究的可能性。直到20世纪末,由班克斯、墨菲、麦克杜格尔以及杰伊·鲁比等学者所认可的文化技术才真正迎来热烈的理论讨论,文化、技术、知识电影作为一种传播人类学知识的方法被重新评估,引发热烈的争论。

从对艺术美学视角出发,杰伊·鲁比主张的视觉人类学的定义可以说既严谨又全面。影视作品只有具备意图(生产文化技术产物的意图)、形式(使用当地调查方法论)、可视性(人类学的正式学位)、非时性(人类学界的认可),才能被视为视觉人类学的研究对象,这与强调学问灵活性的后现代主义理论相比,存在狭隘的一面。对此,法德瓦·金迪警告称:"视觉人类学家们过分强调自己的专业性,可能会遭到传统人类学家们的批评,他们沉溺于特定方法论,从而导致他们产生偏见或错误的结论。"[②]从这个角度来看,视觉人类学并非简单地

① Jay Ruby. "Is an Ethnographic Film a Filmic Ethnography?". Studies in Anthropology of Visual, 1975, 2 (2): 104-111.

② Margaret Mead. "Visual Anthropology in a Discipline of Words". Principles of Visual Anthropology. Berlin: DeGrunter, 1995.

将其意义和界限局限在排他性的具体表达上，而是在人类学讨论中主张将视觉性更有机地融入人类学知识生产。

（二）视觉人类学与舞蹈人类学的相似之处

1. 文化人类学与视觉人类学

被称为"美国文化人类学之父"的弗朗兹·博厄斯坚决摒弃当时流行的陈旧的种族等级观念和人种主义研究趋势，他主张文化相对主义，坚信不同的文化并不是各自沿着线性轨迹发展，而是相互独立，各具特色，不存在哪一种文明比另一种更具优势的说法。20世纪30年代，在美国种族歧视和欧洲纳粹主义肆虐之际，他勇敢地站出来，反对把人种视为解释人类社会差异的要素，主张人类的行为不是由生物学决定的，而是由社会文化脉络决定的，将文化提升为人类学的中心概念。

以这样的研究观点为基础，弗朗兹·博厄斯不仅在主题方面对人类的动作和舞蹈进行深入关注，而且在方法论方面特别重视照片、胶卷等新媒体的运用。从1888年起，他对北美西北部沿岸的印第安夸扣特尔人进行持续40多年的细致研究，广泛收集了他们的舞蹈、游戏、歌曲、劳动等方面的资料，并从1894年开始利用照片来收集资料。1930年，70多岁的弗朗兹·博厄斯在最后一次现场调查中，运用了16毫米胶卷相机和汽缸蓄音器进行资料收集。虽然编辑出版时，当时收集的资料并没有用上，但弗朗兹·博厄斯作为最早在自然环境下使用胶卷相机收集数据的研究者，也是最早在舞蹈研究中利用胶卷相机进行研究的研究者，此举在视觉人类学领域具有开创性意义。

那么，为什么弗朗兹·博厄斯作为人类学者会对舞蹈这项艺术，以及照片、胶卷等视觉媒体感兴趣呢？杰伊·鲁比解释说，弗朗兹·博厄斯深刻地认识到舞蹈、动作、运动习惯等是文化的重要组成部分，并视其为文化的现实体现。弗朗兹·博厄斯挑战了传统观念中认为舞蹈或身体表达过于感情化，不适合科学研究的偏见。他把舞蹈中的节奏看作融合舞蹈、动作、音乐等的重要因素。立足于其节奏理论，弗朗兹·博厄斯将舞蹈视为情感性的、象征性的表现。他不仅研究了夸扣特尔人的风情舞，而且扩展了关于舞蹈本身的理论。另外，从现场调查初期，弗朗兹·博厄斯便开始使用照片，但没有时间差的照片对他的节奏理论没有多大影响。直到柯达公司将轻便、机动灵活的16毫米胶卷相机普

及到广大业余群体中时,他才雇用了研究助教朱莉娅·艾伯克耶娃,将夸扣特尔人的舞蹈和音乐融入其中。

尽管对胶卷相机知之甚少,且最终未能出版这些影像作品,但弗朗兹·博厄斯依然敢于挑战新方法论,"舞蹈的问题很难。我希望这些影像能够为我们提供足够的资料来进行真正的研究①"。由此可见,胶卷相机和录音机更能展现他想要的舞蹈特性。基于这种观念,弗朗兹·博厄斯运用胶卷相机收集了包括舞蹈在内的夸扣特尔人的各种活动的短片影像资料,反映了当时人们具有的通过一种文化的影像资料可以了解那种文化的观念。弗朗兹·博厄斯不仅尝试运用胶卷相机收集舞蹈和动作研究所必需的资料,而且通过准确的研究设计,获得自己实际想要的资料,从这一点来看,他不仅是视觉人类学,而且是舞蹈人类学史上的先驱者。

美国人类学家玛格丽特·米德和英国人类学家格雷戈里·贝森在进行实地调查时相识并相爱。1936年,他们结婚,并在此后两年里非常集中地进行了现场调查。他们积极使用照片和胶卷,从理论和方法论上探究了视觉在人类学中的作用,为视觉人类学建立了稳固的基础,并为其研究赋予了明确的问题意识。玛格丽特·米德是弗朗兹·博厄斯的学生,格雷戈里·贝森也是收集人类学视觉资料的早期人类学者之一阿尔弗雷德·C.哈登的学生。包括他们的导师在内的其他先驱者虽然有利用视觉媒体研究人类学本身的先例,但是玛格丽特·米德和格雷戈里·贝森将视觉媒体提升为最核心的原始资料,而不是像伊拉·杰克尼斯指出的那样——将视觉媒体作为说明自己的研究的辅助工具。②

在关注青少年发展过程和文化关系的美德教育方面,美国精神分裂学会给予了大力的支持。玛格丽特·米德和格雷戈里·贝森研究了巴厘人特有的恍惚行为。但是正如他们在巴厘岛进行现场调查后共同出版的《巴厘人的性格》中所描述的那样,这份现场调查的方法论的严谨性不亚于理论,因此方法论成为该研究的核心。两年间,他们收集了25000张照片和6705.6米的胶卷。之所以能够创造数量如此庞大的记录,是因为他们相信只有通过视觉上的资料才能掌握巴厘文化的现实,并能通过这种直观的方式,将巴厘文化传达给大众。

随着照片和胶卷成为主要媒体,而不再是数据收集的辅助手段,米德和贝森研究了多种在实际环境和自然环境中拍摄影像的方法。正如他们所说的,"我

① Jay Ruby. "Franz Boas and Early Camera Study of Behavior". Kinesics Report, 1980, 3 (1): 6-11.

② Ira Jaknis. "Margaret Mead and Gregory Bateson in Bali: Their Use of Photography and Film". Cultural Anthropology, 2009, 3 (2): 160-177.

们制定好想要拍摄的标准后,不是让巴厘岛人在特定的照明下刻意表现某种行为,而是记录一些日常性的、偶然发生的事情",为了实现这一目标,"我们利用多个相机进行拍摄,鼓励被摄者尽量不要在乎相机"。

玛格丽特·米德和格雷戈里·贝森虽然在运用视觉媒体收集资料的基本立场上是一致的,但对资料的最终使用目的意见不一。虽然拥有自然科学背景,但对经验主义研究法多少持怀疑态度的格雷戈里·贝森认为媒体是探索的工具,并想利用它接近研究对象,而玛格丽特·米德则认为,媒体是从实证主义观点出发,为后续研究收集客观资料的手段。在长达30多年的实地调查后,米德和贝森在一次采访谈话中生动地表达了他们对于胶卷媒体所持的怀疑和对立态度。

他们将其争论简单地概括为使用三角台上的固定摄像机还是手持摄像机的问题,但其争论实际上已经超越了相机的位置固定与否,而上升到拍摄意图指向性的问题。玛格丽特·米德希望生产出其他研究人员也可以使用的资料,但她强调准确性、中立性、科学性,喜欢使用固定相机。她的目的在于真实地记录发生的情况,尽量减少干扰,按照原样拍摄。格雷戈里·贝森则持有不同的观点,他认为拍摄过程中的研究者的观点和即时判断同样重要,他更倾向于使用手持相机来捕捉那些与研究有关的影像。他更倾向于通过个人视角表现具有情节的内容,以更具情节性的纪录片形式来表达观点。可以说,玛格丽特·米德的方法是先拍摄后分析,而格雷戈里·贝森则希望通过拍摄本身的过程和方法进行探索。正如麦克杜格尔所说的那样,玛格丽特·米德将照相机视为眼睛的延伸,格雷戈里·贝森认为它是心灵的扩张。尽管米德和贝森在视觉媒体的指向上存在分歧,但他们曾作为共同研究者的事实却将他们紧密联系在一起。

在巴厘岛进行的共同研究中,双方开始讨论有关问题。玛格丽特·米德主要负责研究、设计、分析以及语言数据的收集,格雷戈里·贝森则负责实际拍摄。他们的研究团队还包括许多巴厘岛人助手。在视觉人类学研究方面,考虑到人类学者和摄影家组队工作会有很多现实问题的情况,再加上米德和贝森对媒体的观点有很大不同,因此实际由谁来拍摄是非常重要的争论点。因为,虽然人类学研究和影像拍摄都是高度专业化的领域,一个人很难做到在两个领域都表现出色,然而,人类学者和专业摄影家组队工作并取得成功的情况并不多。摄像家艾尔金迪认为,研究过程中的资料的选择及其质量对研究成果产生决定性影响,因此,他主张研究者亲自进行影像拍摄。

米德和贝森在巴厘岛进行的实地调查中拍摄了25000张照片,使用了6705.6米的胶卷,并以此为基础创作了两本书和七部时长10~20分钟的影片,

还有好几部随笔。七部影片中，有两部是《巴厘岛的恍惚和舞蹈》和《在巴厘岛学习舞蹈》，这两部影片详细而全面地展现了巴厘岛的舞蹈，可以看出舞蹈是他们研究的主要部分，并且他们相信舞蹈表演适合制作成胶卷进行展示。特别是在描写巴厘岛反式意识的《巴厘岛的恍惚和舞蹈》中，他们对舞蹈的方法和观点为舞蹈人类学提供了各种讨论点。尤其值得注意的是，其中包含的舞蹈和意识元素被设定为不具有任何传统的、正统的框架或规范。包括为了庆祝玛格丽特·米德36岁生日的两次独立舞蹈演出，还有魔女剧和"狮与剑"士风舞，这些舞蹈是由以游客为对象进行专门演出的舞蹈团表演的，所以拍摄对象的实际状态和表演成分的界限非常模糊。这些传统舞蹈的表演时间原本主要是在晚上，但是因为照明条件的限制，不得不改在白天进行拍摄。本来这些舞蹈只有男性表演，但在米德和贝森的劝说下，女性也加入舞蹈。正如他们预期的那样，过度强调舞蹈的视觉性最终会导致主观性的直接介入和作品的变形，以至于舞蹈的视觉性呈现出现了扭曲，这种做法违背了人类学尊重传统舞蹈和文化表达的基本原则，因此是错误的。

以现在的标准来看，《巴厘岛的恍惚和舞蹈》具有多种局限性。印度尼西亚出身的人类学家法蒂玛·托宾·罗尼毫不留情地批评这部电影是"人类学上的帝国主义无知"的典型。米德和贝森认为巴厘的文化是"上相的"，它通过视觉上的刺激和充满异国风情的传统舞蹈和意识来展现其魅力。然而值得注意的是，米德和贝森并不熟悉巴厘岛语言，而是执着于庞大的记录，将巴厘岛的文化现象记录统统固定下来，包括那些生动的、自由的舞蹈形式，米德和贝森对于即将产生的记录保持着一致的理解和尊重态度。

2. 舞蹈人类学与视觉人类学

视觉人类学家大卫·麦克杜格尔在《视觉人类学》中表示，视觉人类学正经历从基于单词和句子的人类学思维到基于图像和序列的人类学思维的转变。他还主张，视觉人类学并非其他人类学分支的代替物，如非文字化的人类学或者其他相关资料，而是一个独立的领域，应该构建独特的理论框架和研究方法。从这种观点来看，可以说在舞蹈人类学方面，视觉人类学的研究成果非常稀缺。因为既没有像让·鲁什和罗伯特·加德纳那样专业制作文化、技术、知识电影的人，也没有像麦克杜格尔那样以视觉媒体为中心重新考察人类学的学者。

因此，在舞蹈人类学中，关于视觉人类学不发达的原因，研究人员提出了三种可能性。第一，正如前文所提到的那样，人类学在研究传统上倾向于以文

字为中心，这主要体现在田野笔记和文化技术杂志等出版物上。因此在舞蹈人类学这一分支学科中，对视觉媒体的运用和重视相对不足，这一排他性倾向占主流地位。被称为"美国舞蹈人类学的四大天王"的阿德里安·卡夫勒、德利德·威廉姆斯、安雅·彼得·森·罗伊斯、乔安·基阿利伊诺·霍莫库虽然开发了记录特定舞蹈的速记法，但在照片和胶卷的使用上却非常消极，这就是最典型的例子。第二，几乎没有专门制作文化、技术、知识电影的研究者，因此，在影像拍摄和编辑方面，技术门槛仍然很高。随着影像媒体的便捷性不断提高，很多研究者开始积极利用这些媒体收集个人资料，然而，在设计后期制作及理论化过程时，他们却持消极态度。第三，从舞蹈人类学的角度来看，对舞蹈的解读往往显得较为僵化。舞蹈人类学休斯·弗里兰德对此解释说："我们没有将舞蹈视为一种独立的艺术行为，而是更多地将其看作社会现象的一个象征，因为学者倾向于将舞蹈简化为一种模式，而非深入探索其本身的特性与脉络。"[1]弗里兰德的重点是不把舞蹈视为一种艺术行为或实践，而是将其视为文本。她解释说，自人类学家维克多·特纳把舞蹈和戏剧视为表演起，人们就开始倾向于从现象学角度看待舞蹈，这种舞蹈观点的变化为在人类学中引入视觉媒体提供了更为便利的契机。

　　事实上，数码技术普及以后，进行现场调查却不拍摄照片或影像的情况很少见，由此可见视觉媒体是人类学研究的必要要素。

　　休斯·弗里兰德是舞蹈人类学中少有的，专门制作文化、技术和知识电影的学者，他研究印度尼西亚爪哇舞蹈超过30年，制作了文化、技术、知识电影《舞者与舞蹈》和《塔尤班：在爪哇岛舞动精神》。她第一次拍电影的契机是在完成博士论文后，她制作了对论文进行解释的视觉影像制品，这次拍摄与其说是方式的探索，不如说是对现有研究的预示性工作，虽然具有一定的局限性，但是在专门性的影像物研究十分稀有的舞蹈人类学领域仍然具有学术价值。休斯·弗里兰德在制作这两部电影时，曾叙述了在制作时间、预算、现实情况的限制下不断做出的决定和折中过程，他通过特定的影像编辑装置，详细说明了如何在影像中表达对舞蹈的立场和观点。例如，为了挑战西方电影中常见的快节奏的剪辑风格，休斯·弗里兰德故意将宗教舞蹈贝达雅舞蹈场面剪辑成近10分钟的长度，尽量减少旁白，让观众们体验舞蹈本身。休斯·弗里兰德强调，正如传统的参与观察法融合了研究设计和偶然事件的精髓，文化、技术和知识电影制作也是计划和即兴的结合物。不仅如此，在文化、技术、知识电影方面，

[1] Felicia Hughes Freeland. "Dance on Film". Dance in the Field: Theory, Methods, and Issues in Dance Ethnography. New York: st. Martin's Press, MacMillan, 1999.

不仅影像制作过程充满创造力，观众对作品的反应也是催生新观点和洞察力的源泉。另外，埃尔希·伊万契奇·杜宁虽然没有制作文化、技术、知识电影，但她在探索视觉媒体的方法论和理论应用方面，却鲜少表现出刻板或保守的姿态，她是加利福尼亚大学舞蹈系的名誉教授，是研究1967年以来中欧马其顿斯科普里的吉卜赛舞的舞蹈民族学家。从1967年到1996年的30年间，埃尔希·伊万契奇·杜宁6次访问了每年持续多天的庆典"圣乔治日"，并进行了拍摄记录。她结合了该舞蹈背后的社会文化脉络，研究了当地历史的变化。在记录自己的研究过程的回忆性随笔中，杜宁写道，在时间的流逝中，技术的发展对于自己研究民族学的影响在于，首先影像媒体的发展不仅缩短了对舞蹈的详细记录的过程，而且及时捕捉到了偶然的场面，减少了对记忆的依赖。其次，在长时间进行实地调查的过程中，影像记录也显示出其历史价值。正如她所说，1967年记录的影像是文化、技术、知识资料，但30年后就变成了历史资料，并且影像媒介也让更多的研究方法的实践成为可能。可以通过向当地人展示以前拍摄的照片或影像，与其展开合作；可以雇用当地影像摄影师从本土视角进行分析；还可以通过当地人获取自己很难取得的现场资料。杜宁强调说，视觉媒体，特别是那些经过长期积累的视觉媒体资料，构成了人类学研究资料和具有历史价值的基础知识的重要部分。

在分析视觉人类学领域已经存在的视觉文化形式及利用视觉媒体创造新的知识和观点时，我们必须认识到，舞蹈学中的视觉人类学尝试是非常狭隘和有限的。实际上，几乎没有舞蹈人类学家能够制作出具有深刻的文化、技术和知识内涵的电影，这一点不仅揭示舞蹈人类学的局限，也暴露出了舞蹈学在视觉性问题的讨论上是多么肤浅。虽然视觉媒体一直使用舞蹈影像作为档案资料、教育资源、宣传战略文件等，但正式对舞蹈影像进行深度分析和反省方面的尝试仍然相对匮乏。当然，人类学应该将舞蹈作为一个独立的分支领域。我们需要以开放和批判性的态度去探讨舞蹈学的固有领域和价值，而不是简单地接受和应用既有的人类学的理论和方法论。

简单地将舞蹈作为档案资料使用，而忽视对其深度的分析和反省，并不是一个具有生产性的解决方案。因此，在接下来的内容中，我们将聚焦于舞蹈学中的独特视角——视觉人类学，探讨其所提供的争论点及其对舞蹈学的意义。我们将仔细观察视觉人类学如何克服科学主义和实证主义的限制，逐步转变为更具自反性、探索性的研究方式，通过这一契机及其原理，进一步推进舞蹈学视觉性的探索，力图找到切实的突破口。

（三）舞蹈与视觉人类学共存的意义

1898年，英国人类学家阿尔弗雷德·C.哈登为了科学地证明托雷斯海峡居民的原始特性，使用了当时最前沿的科学记录工具——胶卷，这项工作被视为最早将胶卷用于人类学研究的案例。此后，人类学逐渐成为具有自反性和活力的领域，作为其中一个分支，视觉人类学也在不断地发展和演进，其理论框架和实践方法受到后现代主义对媒体中立性和客观性的挑战，及对殖民主义历史的深刻反思的影响，这些探讨和反思促使视觉人类学在主题探讨和方法论应用方面发生了巨变。虽然视觉人类学发生了如此大的变化，但舞蹈学中的视觉媒体研究似乎并没有取得大的进展。虽然很多舞蹈学者仍将影像舞蹈作为实际舞蹈的复制品和替代品，但对于视觉舞蹈的更具批判性和自反性的研究模式的转变尚未发生。本小节内容聚焦于人类学领域中视觉研究的范式变化，阐明这一转变的契机，并探究这一变化在舞蹈学领域中未能充分实现的原因。我们主张舞蹈学在视觉领域中不能被视为例外，通过详细观察视觉人类学的主要争论焦点，来分析这些焦点对舞蹈学的洞察力和深远意义。

视觉人类学范式变化的契机主要源于20世纪80—90年代人类学领域内出现的表现危机。以詹姆斯·克里福特和马库斯创作的《写作文化》为标志，这一学术动向强调通过更加注意研究结果的文本构成的方式，对写作乃至人类学研究内在的权力关系和知识主张进行批判。在20世纪90年代，随着人们对身体、具体表现、感觉经验、现象学的关注度日益提升，学者们开始探索如何以更感性和具体的方式研究经验，形成了理论、方法论的创新。在这一进程中，学术研究本身摆脱了对正统性、真实性、客观性等普遍和绝对价值的追求，转而认识到研究的主体、对象和方法论都是社会构建的产物。因此，人类学作为一门科学也不得不适应这种变化。

在视觉人类学初期，照片和胶卷被认为是捕获研究对象真实面貌的媒介，随着时间的推移，研究者开始发现，视觉媒体本身也是受到研究者主观视角和偏见影响的。因此，视觉人类学的研究主题从修饰和证明已经存在的人类学知识，转变为产生并探索新知识，其方法论也从侧重于用相机拍摄行为或现象，转变为注重研究者和被摄者的相互作用，强调利用当地人的主体性及"土著媒体"等多种战略来记录和分析研究对象。

但是，在舞蹈学中，人们很难看出视觉问题的这种变化。传统学派依然在舞蹈界具有绝对不可侵犯的地位，在个别研究者的工作中，视觉媒体被视为实际研究对象的一部分或替代物，并未被赋予更深层次的批判性价值。对于这种

视觉上的谈论，考虑到舞蹈学和视觉人类学都经历了学问范式的转变，舞蹈学在视觉问题上的这种保守态度就更加令人怀疑。正如海伦·托马斯所指出的那样，舞蹈学在20世纪80年代后半期受到了后现代主义和脱离结构主义理论的影响，在理论上、方法上发生了很大的转变，学者们开始从更广阔的社会文化脉络的角度来研究舞蹈。因此，舞蹈学比任何时候都更积极地与符号学、文化研究、女权主义研究、去殖民主义理论等社会科学观点相融合，但舞蹈学与视觉媒体相结合的讨论却站不住脚，其原因是什么呢？我们从舞蹈人类学家法内尔的话中找到了线索。

纯粹的普遍主义或达尔文主义观点存在显著的局限性。尽管我们与其他人共享基本的身体构造，但这并不意味着在不同的文化中，相同的行为有着相同的含义，因为人虽然外表相似，但文化背景各异。这种回避文化差异性的理想倾向对于一部分人来说，特别是涉及美学和艺术领域时，显得颇具吸引力。但是这种态度忽视了人类语言、声音运用和身体动作在不同文化中的差异性，错误地假设了一致性。这种一致性的主张未能真正促进不同文化的相互理解，反而成了问题的根源。

法内尔认为，舞蹈等对人类动作的研究进展缓慢，主要受制于认识论上的障碍，即对身体动作的普遍主义的理解。他强调，尽管我们共享"人类是身体"这一基本条件，但在理解和分析舞蹈等身体动作时，必须警惕过度简化的普遍主义视角。这种普遍主义观点与库尔特·萨科斯和哈维洛克·艾利斯等人的舞蹈普遍主义观点相呼应。他们认为舞蹈以人的身体为媒介，是一种超越文化界限、普遍存在的艺术。然而，尽管学术上对这种错误观点的怀疑早已存在，但在舞蹈界，这种观点仍根深蒂固。对于以身体为共同媒介的舞蹈，我们可以将其视为一种普遍主义的体现，即将不同文化背景下的舞蹈都视为基于同一身体的表达。这种视角似乎与"用同一种眼光看待，可以理解成同一身体"的普遍主义观点相联系。"相机不会说谎"等惯用语，常常传达出视觉媒介能够直接、无偏见地反映现实的观点，进而被视为科学、客观、实证理解的保障。但是，正如很多学者所主张的那样，视觉的很多部分是由社会文化构成的，并且视觉媒体的客观性并不能保障无懈可击的知识主张。杰伊·鲁比主张："如果我们假设胶卷是对实际世界的纯粹媒介化记录，那么这种思想实际上是基于一种以相机为中心，而非以人为中心的视角。这种视角忽略了人的主观经验和社会文化背景对视觉理解的影响。"[①] 胶卷学家克莱

① Jay Ruby."A Crack in the Mirror: Reflexive Perspectives in Anthropology".Philadephia: University of Pennsylvania Press，1982.

尔·约翰斯顿表示："通过相机可以捕捉到真相，这是理想化的想法。"艺术史学家布约翰·塔格表示："照片作为证据使用不是自然地、客观存在的事实，而是以社会和符号学为基础进行的。"[1]由此可见，对身体和视觉的普遍主义观点一直是舞蹈学视觉研究的绊脚石。

不仅如此，在舞蹈学方面，对视觉媒体研究不足的原因，还有过度强调媒体在记录及保存方面的作用。照片或胶卷可以记录供未来使用的固定资料。由于对保留逐渐消失的非西方文化现象的执着，包括玛格丽特·米德在内的视觉人类学家们形成了"在太晚之前，尽可能多地留下记录"的救济模式的观点。但是，今天，这样的救济论之所以失去了说服力，是因为不管怎么努力，将文化完美地记录下来都是不可能的，并且人们明白了"世界在不断地变化，昨天和今天一样，但明天更有趣"[2]的事实。与此相反，舞蹈界一直聚焦于研究如何记录及保存的问题。随着多种记谱法及记录法的发明，舞蹈界和舞蹈学界对于舞蹈的"无与伦比"之美及其传承给予了极大的投资与关注，像舞蹈遗产联盟一样的组织，致力于通过制度性努力来保护和传承舞蹈。在这种背景下，影像媒体凭借其便捷性和有效性，成为从业余爱好者到专业舞蹈演员、从学生到研究者都广泛使用的记录工具。

但是，对于记录论的绝对化和由此带来的视觉媒体的片面运用，我们可以从两个层面进行反驳。第一，虽然记录和保存本身的价值不容置疑，但是我们必须看到，拍摄本身也是社会文化的主观行为。记录和保存是根据为了谁、将什么价值放在首位等规划而进行的不同的理论性行为。第二，关于舞蹈艺术容易消失而必须记录的问题，实际上，舞蹈与其他艺术或表演相比，并非更容易消失的，相反，舞蹈表演的某些固有特质，如表演性，可以被视为积极且具有战略性的优势。舞蹈学者盖伊·莫里斯指出，与文学和建筑等领域相比，舞蹈不仅研究的积累相对较少，而且没有完整的文本记录来代替表演。同样，苏珊·曼宁表示："这种容易消失的特性一方面为研究带来困难，但同时也揭露了一个充满领悟的探索过程。"[3]

激进的表演学家佩吉·佩兰坚信，表演的价值在于"不可再现性"。在记录和保存成为一个产业的今天，表演通过拒绝这种资本循环的方式，传达了一种

[1] Claire Johnston. "Women's Cinema as Counter-Cinema". Feminist Film Theory: A Reader. Edinburgh: Edinburgh University Press, 1999.

[2] John Tagg. The Burden of Representation: Essays on Photographies and Histories. Cambridge: The University of Massachusetts Press, 1988.

[3] Susan Manning. Ecstasy and the Demon: Feminism and Nationalism in the Dances of Mary Wigman. Berkeley: University of California Press, 1993.

"它无法保存，只会消耗"①的理念。佩吉·佩兰认为这种看似毫无价值和虚无的状态，恰恰就是表演艺术的魅力所在。即使不接受佩吉·佩兰的激进性观点，我们也有必要对舞蹈的盲目保存论和基于此的视觉媒体的僵化现象进行根本性地再审视。

在舞蹈学领域，尽管关于视觉媒体的谈论尚显不足，但视觉人类学家提出了舞蹈学的新的价值和前景。本部分接下来将聚焦于探究后现代视觉人类学的核心——自反性，探索如何使舞蹈学中关于视觉媒体的讨论变得更为灵活和具有深度的自反性。

在探讨自反性的研究中，研究人员的社会地位往往会对他们的研究结果产生显著的影响。这反映了一种摆脱纯粹客观性的态度，研究过程并非存在于研究者的背景和经验之外，相反，研究者的情境性（所处的社会地位、文化背景、个人经验）是研究不可或缺的一部分。现代主义认为，研究者可以客观、中立地研究已经存在的对象，但在现代研究范式中，我们认识到研究者的情境性和研究对象的结构性（即研究对象并非先验存在，而是被社会、文化和历史背景所构建的）的影响。这样看来，视觉人类学家们在进行文化记录时，这些记录结果往往更深刻地反映出他们自身的立场。尽管表扬或批评某种文化的行为与研究者的意图无关，但这些行为可能无意中传递出对性别、阶级、人种、民族方面的文化偏见。视觉人类学对于视觉帝国主义（即通过支配性意识形态和真实象征的特定形象来影响观众的态度）持批评态度，并为防止观众的心理被殖民化而探索了各种方法。因此，视觉人类学领域强调主观性、情境构成，以及与被研究者合作的重要性，这些方法论日益受到重视。

但这种新的拍摄方法论并不能解决问题。法里斯对新设计的方法论持怀疑态度。尽管"他们说话，我们听"、"自拍"以及"透明度"等策略，似乎营造了一种能够解决复杂问题的假象，但结果并不如人意。即使把拍摄的主动权交到当地人的手中，他们的声音也并不一定能得到尊重，这并不能立即消除文化、技术和知识研究中研究者与当地人之间存在的权力不平等的关系。追求自反性的各种摄影活动，很容易成为回避后现代人类学一直苦恼的各种问题的简便途径，而非真正的解决之道。问题不在于谁拿着相机，而在于摄影作品反映了谁的欲望。因为即使相机在他们手里时，文化、技术、知识电影也是西方主导的项目，而非真正意义上的平等。

法里斯的警示在舞蹈学的论述中也是有用且颇具说服力的。因为强调研究自反性的后现代主义倾向在舞蹈学中仍然存在，有时这种倾向甚至趋于形式化

① Peggy Phelan. Unmasked：The Politics of Performance. New York：Routledge，1993.

和公式化。海伦·托马斯对舞蹈学家们喜欢破坏传统舞蹈再现方式的做法提出了批评，她认为舞蹈的等级化，即现代舞相较于芭蕾、后现代舞相较于现代舞在政治上被赋予了更高的地位。这种对舞蹈的刻板分类和等级化，实际上违背了后现代主义和解构主义追求的价值，即打破固有框架，追求自由表达，对舞蹈进行更加深入和全面的探索。

因此，对舞蹈学的自反性的研究应更加深入和全面，这可以通过舞蹈学家对诗歌及其他媒体方式的思考来进一步探索。在视觉人类学研究中，自反性要与当地调查的"和情"（即理解和共情）充分结合，无论是通过视觉呈现还是文字记录，研究结果都不应局限于展示研究者的立场，而应深入揭示研究者和被研究者的在位置构成过程和知识生产过程中的互动交织。舞蹈学的自反性特质同样要求研究者和研究对象在互动时有敏锐的意识。在这种背景下，舞蹈学可以通过对视觉媒体和视觉本质的理解的重新设定，扩展其探索的领域和方法。

在考察了视觉人类学的特点和历史后，我们阐明了人类学潮流中，对视觉的接近方法经历了从纯粹的科学主义及实证主义到更具自反性和参与性的转变，并强调了视觉人类学的领军人物不仅致力于生产文化、技术、知识电影等记录及资料，而且对这些视觉产物进行了深入的分析。在讲述舞蹈视觉人类学发展历史和主要事例时，我们将关注舞蹈并积极运用视觉媒体的人类学者（弗朗兹·博厄斯、玛格丽特·米德、格雷戈里·贝森）和集中探索视觉媒体的舞蹈的人类学家（休斯·弗里兰德）进行比较。尽管视觉媒体在研究、教育、宣传等领域得到了广泛应用，但我们缺乏对其进行正式审视和深刻反省的尝试。本节内容关注了人类学对视觉研究的范式变化，阐明了其转变的契机，并分析了舞蹈学没能充分实现这种变化的原因，即身体和视觉的普遍主义和基于舞蹈消失可能性的保存论，并对此进行了理论上的反驳。以此为基础，我们还探讨了被称为现代视觉人类学核心的自反性在舞蹈学中的可能性和缺陷。

二、视觉人类学

20世纪60年代，电子技术飞速发展，视觉人类学作为文化人类学的一个分支出现了，其研究对象是包括视觉媒体在内的整个视觉领域，如能够用眼睛看到的舞蹈、图画、照片、影像等，研究结果往往被制作成文化民族志影片。韩

国学者金英勋认为，文化、技术、知识电影是人们对民族、记录、电影的影像记录。对于视觉人类学的发展而言，最重要的是人类学者能够深入研究对象所在的现场，进行长期的研究，并制作出文化、技术、知识电影。这种作品不仅具有记录和保存人类文化档案的功能，而且具有阅读并解释历史和当代文化的教育功能，同时也为创造新文化提供了基础资料。此外，这些作品还作为重要的视觉媒体，在数字时代的网络交流中发挥了不可替代的作用。因此，当今多媒体舞蹈的发展与影像人类学结合是非常有必要的。然而，在第四次产业革命浪潮的推动下，尽管人们对多媒体的运用达到前所未有的水平，但舞蹈影像或视觉媒体领域的发展却面临着诸多挑战。许多网络空间被所谓的"不明内容"或"有害性内容"占据，导致高质量、有深度的舞蹈影像内容难以寻找，这种环境下，多媒体舞蹈开发陷入了困境。

在视觉人类学方面，我们尚未深入研究多媒体和舞蹈在相互关系中创造的有关舞蹈的高级信息，这些信息涵盖文化、技术、知识电影的特征。同样，我们也没有系统研究过如何通过舞蹈分析来理解并开发更为流畅的沟通方式。将影像人类学的方法论应用于多媒体环境下的舞蹈回放开发，具体的研究问题如下。

第一，讨论多媒体和舞蹈回放的概念。

第二，通过被称为视觉人类学核心方法的现场调查，讨论制作文化、技术、知识性舞蹈电影的必要性。

第三，通过分析和讨论与舞蹈相关的文化、技术、知识电影的特征，提出多媒体舞蹈的研发方案。

（一）多媒体舞蹈

1. 多媒体舞蹈回放的概念及有用性

正如马歇尔·麦克卢汉所说的"媒介即讯息"，即"媒体是人的延伸"一样，在现代社会中，多媒体通过构建人与人之间的相互关系，成为社会文化发展中不可或缺的媒介形式。媒体是人类信息沟通的桥梁，传统的媒介形式包括邮件、电报、报纸、杂志等。随着电子技术的发展，网络媒体出现，电话、电视、电子邮件等媒体与第四次产业革命的新技术相结合，发展出可以双向沟通的在线报纸、博客、录像机、DVD、社交媒体、社交网站等新媒体，这些信息传播媒介被进一步商业化，正深入人类生活和社会生产的方方面面。

多媒体是"多种+媒体"的合成词，多媒体是一种广义的概率，它整合了动态、语音、文字、照片、影像、数字媒体等过去到现在的多种媒体。多媒体通过电脑与数字网络结合，以文字、语音、动态、图片等形式识别和传达信息，并进行自由沟通。通过电脑这一媒介，多媒体可以随时有选择地采用自上而下和自下而上相结合的非线性方法，引导人与人之间的对话与互动，这种方法不仅可以无限地增加沟通的数量，而且有效地缩短了社会距离，在日益紧密的地球村中，它所推动的文化世界化产生了深远的影响。因此，在当今时代，使用多媒体进行读写、解释、评价其传达的信息，以及扩展个人知识的能力变得非常重要。要积极利用远程多媒体资源，构建有效的沟通环境，这就要求我们提高个人能力，要将口头语言、文字语言、影像语言、数字语言和相应的沟通技术统一起来。

尽管很多人将人类的肢体动作和舞蹈视为数字时代特有的沟通媒体，但很难否认的一点是，舞蹈是一种融合了人类视觉、听觉、触觉、味觉、嗅觉等多重感觉的强大的沟通媒体。阿尔伯特·梅拉比安发现，在多人非正式聚会的情境中，全体人员在沟通时仅有7%是通过口音获取信息，38%是语调，55%是身体动作。另外，更令人惊讶的是，平均每个人从他人那里获取的信息中，高达40%的信息来源于非言语的沟通方式。

因为身体动作所蕴含的信息可以被深入解读，所以我们不应该忽视开发识别其他人身体动作能力的重要性。这不仅凸显了身体动作和连续舞蹈在传递文化信息方面的重要性，而且体现了通过使用当代电子技术来构建社会文化认知的意义和能力。因此，培养符合现代沟通环境的作为肢体语言的舞蹈，特别是网络空间和数字平台上的结合能力，是开发多媒体舞蹈的这一方案令人鼓舞的方向。

综合来看，多媒体时代，舞蹈领域开发利用现代文化和技术的事例，不仅限于现实空间，在虚拟空间等所有情况下都可以充分运用多媒体的对话的沟通作用，如解读人类创造的舞蹈文本和音乐文本的加密化的象征性代码，分析、解释、批判社会文化，评价个人的独创性、创造性及社会性，构建沟通双方的亲和力等。更进一步来说，充分利用多媒体，还有利于研究和开发文化语言、艺术语言、舞蹈语言、动作语言、身体语言等能有效传达舞蹈文化内容的构成要素。

2. 视觉人类学和舞蹈影像

近年来，社会大众接触文化的方式正经历着从"听文化"到"看文化"的

转变，这一转变对于唤醒人类所具有的各种感觉器官起到了极大的推动作用。这是因为视觉媒体的丰富功能，引导了"人的延伸"。舞蹈作为一种独特的艺术形式，与静态的照片和画作不同，它可以通过身体和动作的动态表现传达感性和知性信息，以其一系列连贯的动作和姿势的结合刺激人与人之间的多重感觉，这使得通过影像制作呈现舞蹈表演的意义更加重要。

但是，从创作或欣赏这些作品的角度来看，深入理解舞蹈的文本、身体语言、动作设计、音乐配乐以及历史文化背景等要素，最理想的方式是直接观察和分析现场表演。这种观察能够捕捉到最原始、最自然的形态，并研究其如何运用多媒体沟通方式。因此，在本研究中，为了培养多媒体舞蹈"升降器"（这里的"升降器"象征着舞蹈艺术在多媒体时代的提升与发展，通过教育的方式，使更多人能够接触、理解和欣赏舞蹈的多元魅力），我们尝试借助视觉人类学的方法。这是因为，视觉人类学能够提供一个有效的学习工具范式，帮助我们培养甄别多媒体信息的能力，并着重于批判性地解读多媒体所呈现的现实，从而揭示其表象下的悖论。

根据杰伊·鲁比的论述，视觉人类学专注于探索我们用眼睛看到的视觉世界。它利用"视觉体系与视觉文化关联的工具"，如舞蹈、图片、照片、影像、电影等视觉媒体来记录人与人之间的行动。在视觉人类学的研究中，我们通过人类学的视角，不仅用影像记录了人类行为活动，而且还揭示了承载着特定地区文化印记的视觉性表象。换句话说，视觉人类学的研究领域包括绘画、摄影、电影、建筑、舞蹈、空间结构等与视觉沟通相关的所有领域。另外，视觉人类学致力于记录、描写、分析、解释人类的行为，并在此过程中创造具有丰富表现力的视觉性媒体形式，尤其是它对人类身体在舞蹈或肢体动作中所展现的空间关系学及动力学等文化表达充满兴趣。同时，视觉人类学还关注对形象记录的整理工作，包括数字基础上的综合资料存档及平台构建，注重提升对影像资料的利用能力，以确保这些宝贵资料的持续管理、保存及更新。

在视觉人类学的研究领域内，特定地域文化的现场表演结构非常重要。为了深入理解这些文化，人类学者会前往研究现场，并停留一年左右，亲身经历和感受那个地区的文化，通过当面交谈及现场参与实地调查，同当地人形成相互信任、理解的关系，建立情感上的共鸣。通过广泛收集和分析资料，研究者得以确定研究主题以及系统化研究方法。最后，通过和当地人接触来确认研究结果的正确性。

与舞蹈相关的视觉人类学研究，将舞蹈文化作为源于现实生活的文本进行

深入探索。这些研究不仅仅是进行广泛的分析、解释和评价，还要借助符合时代要求的"逆动的沟通模式"，将舞蹈文化制作成文化、技术、知识电影。在亲身体验、记录、分析现场舞蹈后，研究者通过解释和评价相关创作，在深入了解研究对象文化密码的过程中，获得舞蹈文化传承与回响的机会。

因此，从生产者和研究者的角度来看，对通过亲身体验、记录和分析现场舞蹈而创作的文化、技术、知识电影进行深入分析、解释及评价，能够展现其专业价值，而从与多媒体接触的学生或其他受众的角度出发，这些作品也展现出培养多媒体舞蹈"升降器"的教育性的功能。具体来说，从生产者的角度来看，第一，通过现场调查，我们不仅能捕捉如诗般美好的舞蹈瞬间，还能记录下完整的演出过程，从大的框架中解读舞蹈文化。第二，通过文字无法描述的舞蹈连续动作，可借助影像媒体实现舞蹈的可视化，从而使学习者能够轻松掌握舞蹈的结构、形式和意义。第三，可以用作记录舞蹈动作的影像教材。第四，可以为比较文化研究提供舞蹈动作风格和分析所需的工具。第五，制作的电影通过声音传达的信息，能够直接触及并唤起观众的情感共鸣，因此很容易引起观众的兴趣。

从学生和其他受众的角度看，第一，在构建虚构"现场"时，舞蹈的现实感让体验者看到日常生活场景，并引发其对过去的回顾。从批判的角度出发，这种体验有助于捕捉对人类生活重要且有意义的事物。第二，多媒体的丰富技能，能够促进我们对电影的理解和文化的沟通。在"走向全球化"的时代，通过掌握多种文化圈价值观和生活方式等客观信息，我们不仅能学习适应全球化时代的新方法，更能深刻体验不同民族和文化之间的相互理解和共存。

（二）舞蹈电影里影像技术分析

文化、技术、知识电影的起点，可以追溯到19世纪90年代，这一时期的标志性事件是放映机的发明以及第一部电影的制作。在美国，爱迪生研究所的威廉·迪克森为了试验35毫米的动态数据形式，执导并用短胶卷拍摄了舞蹈作品《卡门西塔》以及安娜贝拉·莫尔的《安娜贝拉的蝴蝶舞》。通过对文化、技术、知识电影的深入研究，并结合现场调查，人类学家们认识到放映机可以作为记录人类文化的手段，并制作了北美印第安纳瓦霍族的《Yeibichai Dance》《Hopi Snake Dance》等影像作品。之后还有弗朗兹·博厄斯拍摄的《夸扣特尔人的舞蹈》和玛格丽特·米德拍摄的《巴厘岛的恍惚和舞蹈》。

1. 玛雅·德伦《神圣骑士：活着的海地天神》

玛雅·德伦是著名的编舞家、舞蹈家、剧作家兼诗人，是引领20世纪40年代实验电影潮流的先驱兼电影制作者，她创作了《摄影机舞蹈习作》《午后的迷惘》《夜之眼》等众多电影。玛雅·德伦在哥伦比亚大学攻读人类学时，协助专门研究人类舞蹈的现代舞蹈家、编舞家凯瑟琳·德纳姆完成其美国西北大学硕士学位论文《海地之舞》。在这个过程中，玛雅·德伦对文化、技术、知识电影的研究产生了浓厚的兴趣，作为德纳姆的商业管理人，她还负责将海地当地的舞蹈和音乐制作成纪录电影。

痴迷于海地伏都教和海地舞蹈、音乐的德伦，在创作《神圣骑士：活着的海地天神》时，以自己的知识和经验为基础，拍摄了伏都教的宗教仪式活动，并将当地的宗教意识、变身仪式、舞蹈、戏剧、游戏、民族音乐等元素融入其中。该电影的内容是海地巫师们的宗教仪式，大部分由海地宗教仪式中的舞蹈场面和活动中人们身体的形象构成。宗教仪式中的舞蹈是伏都教信徒们生活中不可或缺的一部分，更是一种重要的社会活动。这些舞蹈与鼓声紧密配合，伴随着歌曲，为信徒们提供了一种深刻而独特的宗教经验。

例如，在仪式场所中央的地面上画一个十字，象征着伏都教徒可以相互沟通的重要纽带。信徒们在当地竖起被称为"Poto Mitan"的柱子，他们相信神会从这里降临。海地人围绕这个柱子跳起"Loa"，这是一种颂扬神灵的礼节性舞蹈。这些舞蹈的形态深受非洲舞蹈风格的影响，同时也融入了欧洲的康康舞、凯利舞、华尔兹、波尔卡的元素，形成了独特的舞蹈形式。舞蹈中，舞者双腿稍微弯曲再伸展，上身灵活旋转，胸口和腰部如波浪般起伏，扭摆动作富有动感。这些舞蹈都是表示对神的礼敬。在舞蹈中，舞者甚至可能进入一种入神后的蒙胧状态。除了舞蹈本身，听觉要素也至关重要，旁白说明电影内容，非洲鼓声与欧洲系音乐混合而成的海地音乐，以及随着歌曲而产生的人的声音，共同构成一个丰富的感官世界，借助这些元素我们能够读懂地域文化的独特魅力和舞蹈的鲜明特点。

这部电影是关于海地舞蹈和宗教仪式的纪录片，是以海地现场调查的结果为基础创作的，是人类学者和舞蹈学者研究不同地区舞蹈文化的先例。

2. 艾伦·洛马克斯《舞蹈和人类的历史》

艾伦·洛马克斯作为民族音乐学者，是传统音乐记录的先驱。他运用当时

最先进的录音技术，极力展现古典音乐和流行音乐的音效。他的音乐研究哲学可以从"演奏风格与文化有很深的关联""记录电影是包含有关人类信息的杰出作品储藏库"等言论中窥见。他开发了歌唱测定体系，这一体系可以评价无数民族音乐和歌曲。在哥伦比亚大学和美国国家信息研究所的支持下，艾伦·洛马克斯通过与行动分析专家伊尔玛·巴提尼夫和弗洛斯特·鲍利合作，在世界范围内收集了多种民族舞蹈，还收集了他自己通过录像创作的文化技术性电影。

《编舞测定表》是一种专业的编码工具，它在1~7的评分尺度上详细标注了舞蹈的各种文化圈特色、舞蹈者的身体姿势、涉及的身体部分、动作轨迹的层次等关键动态元素。《舞蹈测定表》及其所使用的缩写说明是记录舞蹈复合体的结构特质的有效的分析工具，还结合了统计分析法，有助于更好地记录和解读舞蹈。

通过《编舞测定表》，我们可以了解生活环境、社会组织模式、舞蹈演出风格模式之间存在的一系列相关性。另外，《编舞测定表》还深入分析身体部位在舞蹈中的使用尺度，从而揭示了全世界舞蹈动作的相似点。该表作为评价标本，用于比较文化的研究。

通过比较、分析各地区的舞蹈，洛马克斯用旁白说明的形式制作了《舞蹈和人类的历史》，该片的内容和制作方法是收集世界范围内的舞蹈文化及其纪录电影，并利用计算机程序对拍摄的文化、技术、知识电影进行编舞的测定调查，根据其结果探究各地区舞蹈文化的特点。该片通过跨文化的比较研究，阐释了舞蹈作为一种艺术形式，如何深刻揭示一个社会的核心价值。通过解读舞蹈中蕴含的肢体语言，我们得以洞察人类文化的历史脉络和深层含义。该片还测定并定义在一个文化和社会结构中，舞蹈动作所展现的规律性和特征，并基于古典舞蹈理论，对鲁道夫·拉班创设的"人体律动"理论和舞蹈的几何特性，以及不同文化中特殊的肢体动作和风格进行分析和测定。

例如，从几何学观点来解析身体姿势和动作时，我们可以将身体姿势分为一个单位或多个单位的组合，在分析身体动作时，要特别关注手臂和腿的动作特征。当一个人保持笔直的姿势并将身体视为一个单位来运用时，手臂的上下移动可以被视为一维的线性轨迹形式。与此形成鲜明对比的是，如果身体保持稳定的单一单位姿势，而手臂在垂直面、水平面以及视觉屏幕上活动的话，其呈现出的曲线动作风格可以被视为二维的曲线轨迹形式。另外，当我们观察到非洲或南亚的臀部舞蹈中那种快速扭动身体，并在多个层面上进行猛力移动或扭动动作时，这种螺旋形的臀部动作风格可以看作是三维的螺旋轨迹形式。

从行动性角度来测定世界各地的舞蹈特质和文化性，可以借助身体姿态图（见图6-1）。在这张图上，直线是一维的线性轨迹形式的舞蹈占主导地位的地区，波浪线是二维的曲线轨迹形式的舞蹈占主导地位，而圆圈描绘的地区是三维的螺旋轨迹形式的舞蹈占主导地位。

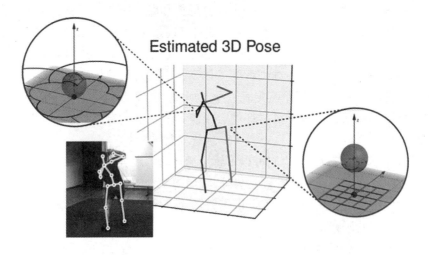

图6-1　舞者的动作和对应的身体姿势图

综合来看，洛马克斯通过精心编排的编舞测定，广泛收集了涵盖不同文化模式的多种民族舞蹈的影像资料，旨在实现这些舞蹈的跨文化比较。他进一步创立了现场观察和记录分析舞蹈动作的方法论。在对这些舞蹈的文化模式和舞蹈风格之间的相关性进行统计性评价后，他将这些研究结果以地图的形式呈现，标注出各地区舞蹈的特性，从而形成以系统的研究结果为基础制作的文化、技术、知识电影史。

3. 维姆·文德斯《皮娜》

《皮娜》是一部3D电影，是导演维姆·文德斯通过皮娜·鲍什舞蹈团团员的口述和证言创作的，描写皮娜·鲍什的舞蹈、哲学思想及作品的纪录片形式的文化、技术、知识性舞蹈电影（见图6-2）。该片的主人公皮娜·鲍什是一位通过舞蹈表现一个国家或民族的独特文化，并积极体验文化、技术、知识电影的现代舞大师，她通过公演和电影作品与观众建立联系。她的"舞蹈剧场"将形体、人声、音乐、影像等舞台元素都调动起来，以探索舞蹈与戏剧结合的可能性，是创造舞蹈和艺术新历史的人物。

图 6-2　《皮娜》的场面

　　维姆·文德斯作为德国电影导演、摄影家和剧作家，通过对人类生活和存在的反省，开启了 3D 电影的新篇章。作品《皮娜》与以前用放映机将影像投影到平面屏幕上的二维虚拟现实的电影不同，它是一部三维的、充满活力和立体感的舞蹈电影。观众在观看时可以戴上 3D 眼镜，但影片实际上是在现实的三维空间里制作完成，这种 3D 视觉效果能让人产生自己是在剧场看演出的幻觉。

　　这部影片是维姆·文德斯应皮娜·鲍什创立的德国乌珀塔尔舞蹈剧院的邀请，将皮娜·鲍什的舞蹈艺术以纪录片形式改编成的。电影展示了皮娜对生活和舞蹈的感悟，通过她的口述和对作品的介绍，真实地展现了她与乌珀塔尔舞蹈剧院的每一个合作者一起创造的多样的舞蹈形态。舞蹈演员们谈论皮娜的教育法、舞蹈法，以及皮娜对其舞蹈人生的指点，还有皮娜对舞蹈的微妙的观察力和创作力等。舞蹈演员们通过身体语言和口述来描述自己是如何接受皮娜的舞蹈概念，以及如何继承发展她的新创作。影片收录了《春之祭》《穆勒咖啡馆》《交际场》《月圆》等舞蹈，皮娜以抽象即兴舞蹈为背景，在舞蹈中融入了日常生活故事的戏剧性要素和旋律。

　　例如，以俄罗斯的神话为基础创作的《春之祭》中，观众通过三维空间的舞蹈呈现，清晰地捕捉到舞蹈者脸部肌肉的细腻动作和他们身处舞台空间中的情感的内在冲动，这些都被形态化的连续动作所放大。虽然舞台是一个虚拟空间，但这部作品在视觉、听觉和情感三个层面上都呈现出强烈的现实感。作品中的人物形象生动自然，他们既是舞蹈家，又是演员、口述者、编舞家。另外，为了增加听觉效果，创作者还根据主题挑选了旁白、口述者的话、多种音乐、生活声音等，引导观众充分理解皮娜的舞蹈哲学和艺术世界。

维姆·文德斯通过展现舞台现场感和立体感的3D影像技法，成功地将传统2D电影中身体和肢体动作的平面呈现转化为了仿佛置身其中的3D效果。《皮娜》不仅通过刺激五感的感性手法，让观众感受到感官的极致享受，更通过深入的思考和理解，展现其哲学和作品世界的知性之美，引导观众与舞蹈演员产生共鸣。这部作品以录像带和DVD形式发行，观众可随时通过电视、剧院大屏幕、电脑屏幕观看。

4. 泰德·肖恩与雅各枕舞蹈艺术节

雅各枕舞蹈艺术节是美国历史最悠久的舞蹈庆典，其起源可追溯至泰德·肖恩时代。肖恩是美国现代舞之父，他与露丝·圣·丹尼斯一起创立了丹尼斯-肖恩舞蹈学校，培养出了玛莎·葛兰姆和多丽丝·韩芙莉等许多当代的舞蹈大师。1930年夏天，肖恩利用假期邀请著名舞蹈家，举行了一场别开生面的舞蹈庆典，这场庆典吸引了众多艺术家和学生参与，为他们带来了精彩的演出和研讨会等体验。之后形成舞蹈艺术节，每年举办。最初的节目涵盖了芭蕾、现代舞蹈、民族舞蹈等多种形式，但1979年莉斯·汤姆森担任事务总长后，开发了新节目，不仅增加了舞蹈团体和新晋编舞者，还融合了多种表演组成的节目，如爵士乐及芭蕾的结合。1990年，经营总监塞缪尔·米勒上任后，成立了访客中心，为观众呈现包括即兴舞蹈在内的多种舞蹈形式，并致力于舞蹈艺术的保存和发展。如今，该庆典每年吸引着数千人参加，有几十个舞蹈团和几百场演出、讨论，以及各种社区项目。1995年萨利·安·克里格斯曼被任命为事务总长后，从美国舞蹈保护协会那里得到资金支持，让更多的人可以接近并欣赏到雅各枕舞蹈艺术节的所有节目。

雅各枕舞蹈艺术节从1930年开始，就精心保存了艺术节上演出的舞蹈作品，包括电影、录像、节目、照片等。这些作品按时代、类型、艺术家、再生目录进行了分类，如今已经构建成一个具备互动媒体传送体系的数字档案库。进入网站主页，你可以轻松导航至特定的历史时期或艺术家作品（见图6-3）。比如，点击20世纪30年代肖恩创建的男性舞蹈团的选项，就可以看到该团体在实际庆典演出现场拍摄的压轴演出作品。图片旁边还附有详细的演出沿革记录、作品名称及使用的音乐，这对研究20世纪30年代的舞蹈艺术有很大帮助。另外，观众通过观看网站收录的最近演出的舞蹈作品，可以了解并分析"后现代"的舞蹈，并获得进行多方交流的机会。该网站收集的文化、技术、知识电影不仅记录了雅各枕舞蹈艺术节现场拍摄的精彩内容，还通过网络互动，让观众在多种场合体验美国丰富的舞蹈历史。

图6-3 雅各枕舞蹈艺术节手机版网站截图

上述分析结果显示，视觉人类学者制作文化、技术、知识性舞蹈电影是为了深入理解舞蹈文化的内容。对生产者来说，舞蹈电影的创作是以现场为中心的；对观众和学习者来说，注重通过虚拟空间来体验和理解这种文化。生产者的角度，一旦选定了研究的主题，就会在当地进行资料收集、经验性参与、观察和采访，旨在挖掘舞蹈文化中的独特元素或发现舞蹈家的独特表演风格。然后经过分析、解释、评价，将这些发现制作成文化、技术、知识性舞蹈电影。这些电影根据视觉人类学的理论，通过现场研究的方式，将实地调查转化为生动而富有深度的文化内容。在此过程中，影像技术的运用根据电子技术的发展状况、社会文化条件，以及多媒体的普及情况而有所不同。从接受者的角度来看，这些电影是根据生产者的现场经验和深入研究，利用计算机等多媒体，将收集到的蕴含高级信息的文化、技术、知识融入舞蹈的展示中，观众在欣赏这些电影时，可以分析其主题和内容，并从独特的个人视角评价其"文化的独特性"，从而培养出一种更加全面和深刻的对生活与舞蹈的理解能力。

因此，通过文化、技术、知识性舞蹈电影的创作，我们可以培养舞蹈"升降器"，以及在多媒体上阅读、记录视觉性舞蹈的能力。此外，观看这些电影还能够提升在真实现场分析舞蹈的能力，提高在高级文化、技术、知识性舞蹈电影制作中运用新的视觉媒体的能力。通过整合文化、技术、知识性舞蹈电影中的舞蹈、音乐等元素，可以构建通过舞蹈沟通、解释、评价舞蹈的体系，促进相关知识的扩展与深化。

人类通过听、摸、闻、品味、感受、思考来理解世界。但是，随着电子技术的发展和随之出现的多媒体，在人工智能和虚拟的环境下，人与人之间的沟通越来越普遍化，新媒体科技逐渐改变了人的本质能力。在这种情况下，开发并运用能够提高人类培养自身情绪的能力和认知能力的多媒体舞蹈"升降器"成为迫在眉睫的课题。

为了开发能够体现我们生活的舞蹈，需要深入分析和解读舞蹈背后的文化。在时代的潮流和变化中，为了增进对舞蹈的理解和认识，现场调查研究和深入了解舞蹈文化尤为重要。而融合了多媒体影像技术的舞蹈视觉人类学，为我们提供了宝贵的视角和工具，通过分析视觉人类学中的文化、技术、知识性舞蹈电影的特征，我们能够更深入地探索舞蹈艺术的魅力与价值。

文化、技术、知识性舞蹈电影的主题广泛而深入，涵盖了文化研究、多样的地区动向特性研究、舞蹈家的艺术生涯探索、舞蹈与其他艺术形式的融合及互动研究、一个国家的舞蹈历史的研究等。在电影的呈现中，我们不仅可以看到舞蹈场面和舞蹈演员的身体动作形象，还能看到对不同地区的舞蹈动作的分析，以及通过创造舞蹈地图来揭示舞蹈的地理与文化脉络。此外，舞蹈电影还探讨了舞蹈作品与音乐、哲学等领域的深层联系，以及主题活动和即兴表演中的互动沟通。舞蹈电影和录像、节目、照片等多种形式的记录和展示，为我们提供了丰富的体验。在电影的制作过程中，执行方法涵盖多个方面。首先，通过参与某地区的现场调查、观察、记录，以及收集和拍摄多个地区的舞蹈录像，可以建立一个详尽的档案系统，用于分析和评价舞蹈文化的多样性。此外，通过在电影拍摄现场采访舞蹈团员，记录他们的肢体动作和记忆，可以呈现编舞家的作品和创作思想。还须注重与观众的互动，在演出现场利用先进科学手段，如电脑记录和录像制作捕捉动作的结构和体制，或通过动画和特效等测试互动系统。影片的听觉性要素是生活中的声音、旁白、金属性音乐、舞蹈作品音乐等。在媒体呈现上，充分利用网站视频、DVD、互动网络环境等多种媒体，为观众提供一个可以进行观察、感受、分析、解释、评价的多媒体系统。

根据实际现场调查，可以针对文化、技术、知识电影的生产者和多媒体受

众提出开发舞蹈回放技术的建议。从生产者的视角出发，在实际现场进行研究期间，创作者需要采访当地人、舞蹈家、编舞家，并积极参与舞蹈活动观察，以了解舞蹈的结构、特质及文化背景，从而进一步了解承载着文化密码的舞蹈的文本和音乐。从受众的视角出发，借助多媒体平台，如互联网、博客、社交网络、互动网站等，可以利用现场研究创作出的文化、技术、知识性舞蹈电影，指导和培养舞蹈家。在这个过程中，受众可以体验到生产者通过现场研究获得舞蹈理解的过程，还能深化对舞蹈的历史和文化知识的认知。同时，通过影像记录和互动网络环境等多媒体沟通方法，受众可以深入掌握舞蹈电影的理解方法。

这一过程旨在培养受众利用影像、电影技术和电脑等最新技术工具来深入接触舞蹈电影信息的能力，以及社会文化层面对舞蹈电影信息进行全面分析的能力。另外，舞蹈价值的积极生产者、受众在这一过程中能够学会解释和评价舞蹈电影信息，发展出通过艺术表现和信息沟通来理解和传递舞蹈深层次含义的能力，以及创造多媒体舞蹈文化产品的能力。这种对舞蹈现场的发现和体验，基于实践的知识引导、综合思考，以及符合时代的文化技术的沟通，将为构建未来多媒体舞蹈回放教育平台奠定坚实的基础。

总之，多媒体舞蹈资源的开发是以对视觉人类学中最根本的现场调查为基础的，旨在捕捉舞蹈的实际知识，创造文化、技术、知识性舞蹈电影的实践过程，还涉及对多媒体新技术的多方接触和运用。

第七章　多元文化的虚拟与重构

一个时代的文化和艺术，从侧面映射了当时的社会风貌，与时代紧密相连，仿佛是有生命、呼吸的存在。然而，在现代艺术的演变过程中，从现代主义的兴起到后现代主义的盛行，再到当代艺术的多元展现，普通人往往会感到一种"陌生和难以理解"的迷茫。因此，面对现代艺术，人们往往会有一种先入为主的困惑，在欣赏作品之前，便已感到不解和尴尬。对于传统美学来说，那些忠实于再现和模仿的作品，因其具有熟悉感而备受青睐。然而现代艺术颠覆和解体了这一切，它挑战着规定的原理，解构着旧有秩序，令人感触良多。

现代舞蹈艺术也是如此，特别是现代舞，它除了继承芭蕾舞中对人体的美丽展现以外，还融入了更多令人注目的元素。与现代舞相比，观众不再仅仅被美丽的体态所吸引，更多的是被那些能引人深思的表演所触动。这种"思考"的层面，也使得现代舞相对难以理解。但从另一个角度看，这种需要稍做思考的艺术形式也提供了"知道多少就领悟多少"的观赏体验，这使得现代舞成为既能够给观众带来理解的趣味，也能够给予观众成就感的代表性艺术。

在长时间的深入观察和思考后，我们发现，那些看似与现实分离的现代艺术，实则与现实紧密相连。它们以更加隐蔽的方式揭示了更深刻的真相，并通过不同的叙事手法来解读世界。现代舞蹈艺术与其说是完全摆脱了后现代的特征，倒不如说是在不断变化和更新。

毫无疑问，媒体在现代舞蹈艺术的制作、理论化和教学中扮演着重要的角色，但是在舞蹈领域内部，对于媒体的看法却充满矛盾情绪。一方面，媒体通常被视为舞蹈未来的载体，它打破了舞蹈在物理时间和空间上的局限性。另一方面，对于媒体在舞蹈艺术中的介入，也存在着持续的怀疑和担忧。一

些人担心媒体承载的舞蹈可能失去现场舞蹈表演的独特魅力和本体价值。尽管像伊莎多拉·邓肯这样完全拒绝拍摄电影的情况在以数字和互动媒体主导的文化中已属罕见，但舞蹈界中的许多人仍然对媒体有不同的看法。在拥抱媒体的同时，他们对媒体在现场舞蹈中的统治地位保持着警惕。因此，在舞蹈领域中，媒体很容易受到欢迎，同时又吸引了怀疑的目光。

一、文化的融复合现象

随着现代艺术意义的演变，特别是在后现代的背景下，现代艺术逐渐壮大。这种艺术形态强调与大众的联系与互动，重视大众的即时反应。特别是在数字时代的浪潮下，大众对艺术的反应变得更为迅速和多样。艺术作为一种沟通的符号，它不再仅仅是艺术家个人感情的表达，也满足大众的娱乐的需求。进入现代艺术时代后，艺术家们不再局限于纯粹艺术的创作，而是努力与大众沟通、与大众共同创造价值。然而，在关于现代艺术的研究中，对于融复合现象的探讨都集中在媒体艺术或教育等有关领域。虽然这些研究揭示了融复合现象的某些特性，但鲜有研究综合性地考察这些现象在"现代舞"这一重要艺术中的体现。

（一）现代艺术中的融复合现象的主流变化趋势

进入21世纪，现代艺术中的融复合现象在整个文化艺术领域都有所体现，其中最突出的是美术领域。我们经常将美术与纯粹的绘画、雕塑、建筑、安装作品等艺术形态联系在一起，但这一观念正在发生变化。20世纪60年代，随着现代艺术领域不断扩张，以及概念艺术成为现代艺术主流，现代艺术家们开始灵活地吸收各种题材。美术和舞蹈之间的关系也在这个过程中逐渐紧密起来。长久以来，大众认为"美术"就是"画"，但如今，这种传统观念已经被打破，通过独特的展览形式，美术与舞蹈等传统艺术形式的结合在国内外屡见不鲜。美术和舞蹈的正式融合为这一领域注入新的活力，并持续发展至今。随着时间的推移，美术和舞蹈的结合方式逐渐变化，展现出更加多样和复杂的面貌。在"后现代主义时代"的融复合现象中，美术与舞蹈的结合尤为引人注目，身体与周围环境的关系、自我认识、重力或均衡与身体的知觉作用等主题在后现代系编舞家的创作中占据重要地位。

进入21世纪后,那些在传统观念上被视为陈旧、静止、毫无生机的"美术馆"经历了一场革新,它们不再是冷冰冰的展示空间,而是注入了生命的气息——血肉、汗水、温度、呼吸和动作,经常让人耳目一新。

生物化学博士出身的法国编舞家泽维尔·勒罗伊以其独特的视角将舞蹈与美术馆空间相融合。他并未采用传统的雕刻手法,而是通过作品《生产》展示了三名生动的舞蹈演员。在这个作品中,舞蹈演员们在没有观众的时候可以自由地练习舞蹈,一旦观众出现演员就停止跳舞,走向观众,试图以"劳动"为主题与观众进行对话。泽维尔·勒罗伊被誉为在美术馆内跳舞的代表性编舞者之一,从2000年开始,他就在美术展示场所进行演出。2011年,他在纽约现代艺术博物馆呈现了一场引人深思的实验性编舞《未完成的我》,表演了弯腰、用手扶地行走等给身体带来痛苦的动作。为何要选择把舞蹈引入美术馆呢?对于这样的提问,勒罗伊表示他想让美术馆变成一个充满活力的空间。美术展厅和剧场不同,观赏时间的决定权掌握在观众手中,这也是美术馆演出独具魅力的原因。勒罗伊又说:"那么'舞蹈'怎么能变成'美术'呢?自20世纪60年代以来,这种讨论一直持续至今。舞蹈不仅仅是单纯地在舞台上表演,而是让观众有视觉上的'体验'。"

美术与戏剧、动作的一个融复合的例子就是罗密欧·卡斯特路的作品。1960年出生于意大利的他,在意大利博洛尼亚大学专攻舞台设计和绘画,并于1981年创立了拉斐尔·桑兹奥剧团,他以活跃表现不仅赢得了法国文学评论大奖,还被认为是现代戏剧中首屈一指的先锋派戏剧导演和最具革新性与独创性的艺术家。卡斯特路对造型艺术有着深厚的理解,但他并未止步于此。在话剧制作中,他脱离了文本的束缚,将焦点放在直接表现视觉性形象的部分。这种跨界的才能让他在舞台上创造了任何人都无法想象的独创性的视觉表现形式,这些创意为观众提供了极具新鲜感的视觉冲击。

卡斯特路在他的作品中启用不同寻常的演员,将陌生的机器人与机械装置融入话剧舞台,为观众带来前所未有的视觉体验。这些非传统的演员和道具在他的作品中起到重要作用。因此,他的作品带给观众强烈的冲击和兴奋感。这些作品既不煽情又令人震惊,虽然情感表达并不激烈,但深刻地刻画了人性的复杂与多面。观众在观看他的作品时,仿佛被带入了一个远离日常生活的世界,感受到自由自在。这些视觉形象不仅代表着卡斯特路个人的艺术风格,更承载了他对人性、社会与未来的深刻思考。

除此之外,现代艺术还有一个特征就是使人感到陌生。从各种双年展和艺

术节的作品来看，美术和戏剧、舞蹈的界限已经消失，观众对这种融复合现象感到陌生。为了使这种陌生转变成新的风潮，主张"思想本身"的现象学登场，引导大众重新理解现代艺术。

首尔大学美学专业的金敏贞以舞蹈为例，深入探讨了现代艺术中的新颖元素。她指出，德国编舞家皮娜创办的乌珀塔尔舞蹈剧院为这种现代艺术提供了一种独特的视角。而乌珀塔尔舞蹈剧院摆脱了传统形式的、急于表现技巧完成度的舞蹈的惯例，而是更加注重处理和探索人类面临的各种问题。在这种探索中，乌珀塔尔舞蹈剧院开创了一种舞蹈和戏剧结合的新表演艺术形式——"经验之剧"，它不仅仅是对现实经验的简单再现，也是从实际经验出发，将其艺术化并呈现在舞台上，通过与观众的互动，共同完成。但是，这种舞台上的经验与我们日常生活中的经历不同。舞台上，场面重叠还会出现断裂、反复，视角多样，这种独特的模式化并非我们所经历的日常生活的真实写照。这种独特的模式化展现方式，使得我们的眼睛和耳朵能够捕捉到一些日常生活中难以察觉的细节和感受，这正好与我们的经验本身相吻合，这似乎构成了一种悖论。这种更加贴近生活的创作方式，将我们带入一个既熟悉又陌生的世界，不仅让我们重新审视和反思自己的日常生活，还激发了我们对于原始经验的重新认识和探索。这种悖论式的艺术体验，正是现代艺术所追求的独特魅力和价值所在。

我们可以从现代舞蹈界的代表性艺术团乌珀塔尔舞蹈剧院的工作方式和作品中看出这种陌生的现象学还原机制。在这里，艺术家们摒弃了固定的现有艺术形式和个人习惯表达方式，转而用细致的眼光看待人和生活，如爱情、不安、孤独、挫折等人生体验。他们将这些深刻的理解与感悟重新展现在舞台上，使我们重新感知生活中的真实情感与状态。

（二）现代舞中的融复合现象

以现代舞艺术中的舞蹈家们的活动为基础，我们将多元化现象分为以下五种。

1. 舞蹈艺术中的融复合现象和事例

与引领现代艺术的美术界一样，舞蹈的融复合事例也很常见。舞蹈演出中融入的元素丰富多样，包括影像、戏剧、流行音乐、杂技等，这些元素的加入

充分展示了舞蹈家们的无限想象力。主导现代舞的舞蹈家有威廉·福赛斯、何塞·蒙塔尔沃、泽维尔·勒罗伊、杰罗姆·贝尔等。

出生于美国的威廉·福赛斯在乔弗里芭蕾舞团学校接受了严格的训练，并在毕业后加入了乔弗里芭蕾舞团。随后，他活跃于斯图加特芭蕾舞团，与妻子艾琳·布兰迪一起创作了抒情的双人舞《原始之光》。之后，福赛斯通过多个代表作，颠覆了原有的舞蹈技法，他试图在舞蹈和戏剧的传统要素中引入一种无秩序的状态，即拒绝身体单一线条的自然流动，积极追求身体各部位独立运转的形态，并增加了虚无主义或超现实主义的元素。因此，无论是在扩大素材的范围方面，还是最大限度地利用舞台装置和照明的可能性方面，他的作品都具有很强的实验性，这种实验性倾向不仅限于舞蹈本身，还扩展到了表演的设置和导向上，打破了美术和舞蹈的界限。

2010年，威廉·福赛斯的作品开始在英国海沃德画廊展出。2011年，他的作品又在德国杜塞尔多夫市立美术馆等巡回展出，包括备受观众称赞的《抽象之城》。

在大学攻读建筑专业后，转而投身舞蹈界的编舞家何塞·蒙塔尔沃与舞蹈家多米尼克·艾尔维伍一起获得1985年瑞士尼翁真实电影节二等奖，1986年在巴黎国际舞蹈比赛中获奖，1988年获得卡利亚里舞蹈比赛女性表演奖，是具有丰富获奖经历的编舞家。蒙塔尔沃在首尔国际舞蹈节的参赛作品《天堂》中表示，"我想表现在黑暗中看到天堂的人们深刻的思考和感受"，他同时指出，这种思考和感受"将像愉快的话剧一样轻松，将法国式的幽默感展现出来"。

《天堂》将霹雳舞、嘻哈舞、现代舞、芭蕾、非洲民族舞等各种形式的舞蹈融合在一起，让传统和现代相结合，并采用现场表演和影像舞蹈相结合的形式，这一特点让其备受关注。

生物化学博士出身的舞蹈家泽维尔·勒罗伊在深入研究癌症之后，投身舞蹈界，创作了以肉体变形为主题的《未完成的我》。该作品通过深入探索并展示人类身体的异常变化，引导人们思考舞蹈是什么、身体是什么。在与编舞家同事鲍里斯·夏尔马茨交流之际，勒罗伊决定履行自己数年前无意中表达的理念——一个人应当获取"否决权"。他与杰罗姆·贝尔一起被称为"非舞蹈"的代表人物，为了探索布托这一陌生的舞蹈形式，他广泛收集并解读了网络、书籍、记忆、逸事等所有可以接触的资料。他试图通过这些故事，展示自己作为非专业探索者在极其私密和有限的"状况"中的探索过程，并不断地尝试新的艺术形式。

杰罗姆·贝尔不把舞蹈演员看成为了表演而存在的从属物，也不认为他们只是遵循导演和编舞家的指示进行演出。通过纪录片《舞剧》《弄堂》，贝尔摆脱了以精巧动作为主的舞蹈表演形式，转而采用一种舞蹈的进步性的概念，将舞蹈演员提升到向观众展示自己生命觉醒的高度。他也是当今概念舞蹈的代表。

2. 演讲表演

演讲表演是现代舞的一种独特的形式，是一种集演讲与舞蹈于一体的艺术展现。简而言之，演讲表演是一场以演讲形式呈现的演出，是概念舞蹈的一种形式。其特色在于演出者直接在舞台上边聊天边跳舞，现场会根据不同的情境播放相应的影像。由于与一般的现代舞演出方式截然不同，第一次接触演出的人可能会感到些许惊讶。那么，为什么在舞蹈中会有这样的表演形式？演讲表演的主要特征和艺术根据就是拒绝角色扮演。演讲中的表演者，无论是专业演员还是舞蹈家，甚至是普通人，都直接以真实的自我形象登上舞台，讲述自己的故事。一般来说，表演艺术的特点是扮演假想的角色，但演讲表演不是表演，演出者在舞台上跳舞、说话，成为真正的舞台主角，而非虚构人物。这种真实性使得演讲表演具有与纪录片相同的特点，更能与观众们产生强烈的共鸣。通过演讲表演，表演者的经验、记忆、口述和舞蹈被原封不动地传达给观众，没有任何虚构或夸张，而是在实际舞台上被直观地体现。

从艺术的角度来看，这种表演形式是一种新的现实主义。演讲表演就是在这样的实验性和对现有艺术的批评与挑战中出现的。以往，为了构筑虚拟世界，需要很多舞台布景、服装以及依赖劳动密集型的制作系统。然而，演讲表演则是对这种传统模式的批判性反思，它摒弃了过多的舞台修饰，将焦点直接投向表演者本身。在现代舞领域中，演讲表演由全球范围的多个编舞家合作创作。这种形式的艺术表现不仅揭示了舞蹈家个人经验和想法，还深刻描绘了其本人所处的环境和背景，通过强化纪录片的元素，促进了观众与艺术作品之间的深度交流和理解。

杰罗姆·贝尔的《维罗妮卡·多瓦诺》是演讲表演的代表性作品，在这部作品中，一位名叫维罗妮卡·多瓦诺的芭蕾舞演员登场，她讲述了自己24年献身于芭蕾这一艺术事业的经历。这部作品不仅展现了舞台背后的制作系统的运作，还深入剖析了舞蹈家在社会中面临的种种状况。它透过维罗妮卡个人的热情，展现艺术的崇高，同时也揭示了舞者因身体的衰老带来的局限和挑战，以及对艺术的无限性和身体的有限性之间张力的深思。

此外，杰罗姆·贝尔还以皮娜·鲍什舞蹈团的著名舞蹈家鲁茨·佩斯特，以及美国摩斯·肯宁汉舞蹈团的舞蹈家塞德里克·安德里欧等其他舞蹈家为对象，制作了相似的系列作品。

泽维尔·勒罗伊在创作作品《其他情况的产物》时使用了"演讲表演"的方法论。编舞家亲自登上舞台，在舞台上展示了自己对日本的现代舞蹈布托的兴趣和了解的过程。

3. 媒体技术的活用与舞台时空的扩张

从最近表演艺术的实践中我们可以看到，影像在舞台上的广泛应用，丰富了舞台的表现形式。过去，舞台美术更多地被用作情境再现的道具，但如今，影像的使用率正在增加。这不仅仅是舞台美术和效果层面的简单应用，而是影像美和舞台动作的深度结合。另外，随着大众对表演艺术关注度的增加，舞台时空界限也在影像技术的助力下得到了无限扩张，这为艺术家们提供了更多的创作可能性和实验空间。

《迈达斯计划》这部作品是日本影像作家野村幸夏奈夫和舞蹈家坂村共同创作的作品（见图7-1）。从其独特的题目中便可窥见，这部作品将日本的"武士"（日本传统影子武士文化）与牛的形象巧妙结合，将动画与舞台动作融为一体。在舞台上，动画与舞蹈动作的流畅转换，营造出强烈的一体感和动感，使得这部作品既具有动画的活泼生动，又兼具表演艺术的深度与内涵。这种极具亲和力的表现方式，以非常新颖的形象获得大众的喜爱和关注。虽然这部作品在形式上采用了大众化的结合方式，但其背后也有一些深刻的艺术思考和实验精神。影像和表演的相遇可以追溯到白南准，但是白南准的作品大部分停留在初级实验阶段，相比之下，当今很多作家的工作都非常精细，技术专业性也得到加强。

图7-1 《迈达斯计划》

舞蹈界正通过动作捕捉和多样化数码技术，创造出前所未有的新形象，为观众带来了全新的艺术体验和新的空间感知。这些作品超越了传统的二维展示形式，在三维空间里呈现帅气而又梦幻的场面，这与以往的舞台形象截然不同，吸引了很多人的关注。此外，法国卡斯塔舞团也发表了混合舞蹈、戏剧、3D数码形象的作品《无人之境》（见图7-2），这部作品进一步扩大了舞蹈的范畴。

图7-2　《无人之境》

4. 社区舞蹈工作

近年来，随着公共艺术日益受到重视，社区工作在舞蹈和美术领域得到显著加强。特别是舞蹈，它曾经被视为少数群体到演出场馆欣赏和享受的艺术，如今也成为所有人都可以享受的艺术形式。为了进一步发挥这种精神和宗旨，世界上很多地区都展开了多样的社区舞蹈节目，旨在让舞蹈成为随时随地可体验的艺术。在欧洲和美国，备受瞩目的社区舞蹈以融入现实生活为基础，不仅为人们带来了欢乐，还帮助人们修复关系，治愈心灵的痛苦和创伤。以多种舞

蹈为中心的社区节目，正努力探索舞蹈的民主化和公共性，以及舞蹈动作的本质，将其转变为普通人能够参与和享受的艺术形式。

对于社区舞蹈，韩国学者金在利做出了以下三个结论。第一，舞蹈的政治化。社区舞蹈通过共同体展现自我，与他人发出"共同"声音，从本质上讲与政治有关。通过倡导保障自由和平等的舞蹈活动，市民可以在自己所属的社会中成为表达意见的主体。第二，对基于多元性的舞蹈的整体性探索及美学判断。社区舞蹈与其所在的共同体的环境有着密切的关系，社区舞蹈不仅体现了舞蹈艺术的多元性，也深刻反映了社区的文化特色和社会氛围。在艺术与现实的交融过程中，现代舞作为一种具有鲜明美学性质的艺术形式，其独特魅力得以充分展现。第三，舞蹈的公共领域。市民是创作的核心和灵感源泉，是社区舞蹈的最大特征，在舞蹈的公共领域，市民可以自由沟通和交流意见。

在当今舞蹈界，不同阶层、地区和职业的共同体中，人们产生了一种自发性的创作意识，以发现各自独特的艺术自我，并探索以舞蹈为媒介的创新节目。这种创作的适用性和合理性至关重要。为此，编舞者要具备对舞蹈的基本认识和对大众开放的视角与经验，他们不仅要有丰富的艺术经验，还需要有坚定的哲学立场和对社会的敏锐观察，当然，最重要的是要真实反映自己的艺术观和价值观。因此，根据受众群体和艺术家的不同，节目构成差异很大，个别化工作也体现出了重要的特性。

5. 舞蹈存档

舞蹈存档的引进，使原本作为瞬间艺术的舞蹈得以保存至今。在舞蹈存档中，我们能够同时看见已经成为历史记忆的作品和正在成为历史记忆的作品档案。

在瞬息万变的现代社会中，政治、社会、文化的发展与科技的发展齐头并进。在此过程中，文化艺术的改革与创新尤为重要。基于文化艺术，我们需要敏锐地观察周围环境，以便在庞大的潮流中通过广泛的思考和多样的经验来扩大生活的视野。在当今社会环境下，我们更加注重在文化和艺术的框架内，以批判性的眼光重新审视自我，并努力寻找自己的人生方向。在经济领域，我们也可以观察到从"革新"到"创造"的关键词演变。革新是改变现有方式，但创造是从"无"到"有"的工作，是创造全新事物的过程。

现代舞蹈艺术也在发展过程中摆脱原有的模式，并不断尝试创造新的形式，这些创新形式都充分体现了人类动作的独创性，而且始终追求着艺术创造的无限可能性。然而，这种创新也会让观众感到陌生而难以理解。但反过来说，现

代舞蹈艺术在现实中实际上是以更加微妙的方式揭露了更深层的现实，在面对多元化现象的挑战时，它在努力克服并超越这些现象。

二、虚拟舞蹈的模拟创建

我们生存的实际空间是由一系列基本法则所塑造的：万有引力定律确保了我们投掷的砖头会最终落地，时间的单向性使得它只向未来流淌。当我们将1万块砖砌在一起，其体积相当于1块砖的1万倍，长度单位的换算也遵循固定的比例，比如1厘米的100倍等于1米，生物也会遵循生老病死的过程。然而，在网络空间中，这些物理世界的规则被彻底颠覆，重力并不存在，时间可以不受限于单向流动，可以自由地在现在、过去、未来之间穿梭。1万块砖和1块砖、1厘米和1米可以是相同的概念，空间的连续性也变得模糊不清。在网络空间里，生物体并不存在，只要不删除这些虚拟信息或破坏网络空间，它们就永远存在。

随着信息技术和计算机工程的迅速发展，网络空间作为一块全新的领域逐渐崭露头角。对于艺术家们而言，探索这片新的领域并将其转化为"艺术素材"或"艺术生存的新空间"，是他们本能的追求和渴望。自从放映机、电视等传播和创造文明的利器发明后，一批具有冒险精神的艺术家们就先后探究了这些新技术在艺术领域运用的可能性。[①]如今，随着网络空间的实体逐渐浮出水面，艺术家的热情再次被点燃。他们开始深入研究和探索电脑动画、数码形象化技术、动作捕捉、虚拟现实等前沿技术，提出了具体的方法论，并进行了多种尝试。

舞蹈和数码的融合已在多个舞蹈领域广泛应用，包括舞蹈记录、舞蹈分析、电脑编舞、照明和音乐的数字化处理，还有舞台美术的数码呈现等。影像技术、网络空间的利用、动作捕捉、电脑绘图等数码媒体技术，在舞蹈艺术创作及演出环境的变革方面发挥了重要作用。但值得注意的是，这种变革依然是以舞台、舞蹈演员（表演者）和观众为中心进行的，即舞蹈和数码融合的尝试是为舞台上表演的舞蹈演员提供更多的表演方式，其行为中心是舞蹈演员。他们通过各

① 随着白炽灯泡的普及，舞台的照明、设计、服装都得到了革新。放映机发明后，舞蹈电影就登场了。放映机可以在屏幕上投影影像用作舞台背景，或者作为编舞或表演作品的记录手段。随着电视和录像的普及，电视舞蹈、录像艺术也相继出现。

种动作捕捉和数码形象化的方式,在舞蹈作品中呈现多样化的表演,往往成为作品的焦点。

但是数字媒体环境的基本特征是虚拟性,它不依赖于实际的舞蹈演员,而是由虚拟的表演者演绎。虚拟舞蹈是指虚拟的舞蹈演员在虚拟的空间里表演的舞蹈。其起源和发展可追溯到两个不同的方向。从学术的角度看,虚拟舞蹈旨在通过三维影像技术来呈现拉班或贝纳西等传统舞蹈大师的步法,制作虚拟芭蕾舞蹈,以协助学生更好地学习和理解芭蕾的正确姿势。从商业角度来看,虚拟舞蹈起源于美国数码娱乐公司在2003年开发的虚拟现实3D网络游戏——《第二生活》(Second Life,以下简称《SL》)。在《SL》中,用户(居住者)可以通过"第二生活观察"的客户端程序,操纵他们的虚拟化身,在虚拟空间里进行社会、经济、艺术、社交等所有活动。用户甚至可以使用虚拟货币林登币与美元进行双向兑换,然后进行房地产交易,举行结婚仪式、葬礼以及宗教和艺术活动。为了提升居住者的文化艺术体验水平,《SL》创建了一批虚拟舞蹈团,其中包括"像素芭蕾剧场"(Ballet Pixelle,2006年创团)和"表演"舞团(La Performance,2008年创团)。这些虚拟舞蹈团像现实中的舞蹈团一样,会定期演出并发表新作品。

此前,关于虚拟舞蹈的讨论焦点是,通过数码技术创造的虚拟表演者能否与舞台上表演的舞蹈演员相协调,以及这种技术的实现方法是什么。然而,关于完全在网络空间中,没有实际舞蹈演参与的虚拟舞蹈本身,却没有任何讨论。电影《阿凡达》中虚拟舞者的舞蹈动作是利用动作捕捉技术和电脑图形技术制作的,这种方式制作的作品被称为引擎电影或游戏电影,《SL》中"像素芭蕾剧场"和"表演"两个虚拟舞团的舞蹈演员跳舞的动作百分百是用模型捕捉后进行CG处理,再制作成游戏电影的。

虚拟舞团在网络空间里表演的游戏电影可以看成舞蹈作品吗?《阿凡达》中的虚拟舞蹈能否被视为舞蹈的一部分?对此,不同的人会有不同的意见。但是这个问题从本质上讲与"能否将影像舞蹈作品视为舞蹈的一部分"是相同的。影像舞蹈是通过影像技术记录和展现舞蹈的过程,它与传统的舞台舞蹈在呈现方式上有所不同,但核心的艺术元素是一致的。技术进步为舞蹈带来了更多的可能性,舞蹈的表现方式不断丰富,也为观众带来了更加丰富的观赏体验。本书旨在探讨虚拟舞蹈对舞蹈发展的贡献,通过关注在网络空间持续进行舞蹈活动和定期演出的虚拟舞团的活动,分析它们的创团背景和活动内容以及对舞蹈的影响。

虚拟舞蹈的演进可以从学术和商业两个层面审视,学术层面主要聚焦于教育和舞蹈的研究开发,用户只要安装电脑程序就可以使用。《生命形式》作为首

个相关程序，为这一领域的发展奠定了基础。之后，类似的项目如《虚拟芭蕾舞者》《虚拟舞蹈工作室》等相继涌现。然而，由于这些程序在舞蹈专业的应用尚显不足，技术水平较低，不适合制作游戏电影类作品。相对而言，虚拟舞蹈在商业领域的应用更活跃。在这里，我们特别关注的是那些提供虚拟现实服务的虚拟舞蹈团体，如"像素芭蕾剧场"和"表演"舞团等，这些团体在《SL》的虚拟世界中活跃至今，不仅制作了多部作品，还定期举行公演。它们通过自己的作品内容，为观众带来沉浸式的观赏体验，并通过各种方式实现盈利。当然，市场上还存在一些像《虚拟舞者》这样的安卓智能手机应用程序或者利用动画进行舞蹈教学的在线网站或节目，但这些都停留在游戏水平，因此未被纳入我们的讨论范围。至于"像素芭蕾剧场"和"表演"这样的虚拟舞团，之前没有相关的研究，因此缺乏文献资料。

（一）虚拟空间和现实空间

虚拟空间和现实空间都是明确存在的空间。我们通过网络收集信息，并将这些信息储存在个人的数字信息仓库里，需要的时候再拿出来看看，我们还可以在自己喜欢的网络空间里冲浪。虚拟空间虽然不能用手触摸，但人们可以俨然体验到它的存在。虚拟是指与现实相对应的、非现实的状态，它体现了某种潜在的、可能的力量状态。因此，虚拟世界不是与现实世界相反的概念，而是与现状相对应的概念。

将现实中存在的东西制作成数字形象，并在网络空间将其虚拟化，这一过程通过接口输出数字数据或通过显示器提供影像，实现某种形式的现实化。虽然数字图像数据无法触摸，看似不真实，但如果使用适当的转换装置，我们可以随时将其转化为真实的形象。利用数码技术，不仅图像可以实现虚拟化和现实化，声音和其他数据都可以以自由的方式实现虚拟化和现实化。要使虚拟性转变为虚拟现实，即达到真正意义上的虚拟现实体验，必须依赖于高效便捷的虚拟化技术和现实化技术，同时结合以网络为核心的网络技术来实现。网络技术为我们提供虚拟空间，即网络空间。虚拟现实通过向用户提供虚拟现实装置使其能够接受电脑提供的数据，形成逼真的感知，让用户相信自己实际上正置身于特定场所中。在数码空间中，虚拟性以电子形式存在，但是通过装置，人们就会真切地感受到它仿佛就在身边。这时，使用虚拟现实装置的人会产生一种"临场感"，认为自己真实存在于虚拟空间里。

通过虚拟现实技术可以将舞蹈演员在实际空间中表演的舞蹈进行虚拟化，

转化为虚拟空间中跳舞的虚拟演员。像这样的虚拟演员可以无限复制，只要不人为删除，就可以永远存在于网络空间，是"数码永恒者"的存在。因此，通过虚拟现实技术，可以在虚拟空间内以虚拟舞的形态呈现实际空间的舞蹈。但是，这种虚拟化过程不仅是将舞蹈演员的舞蹈动作单纯地转换成虚拟形态，还要考虑虚拟空间所具有的特殊性，可以增加创作的灵感。在这种情况下，虚拟舞蹈可以融入一些现实舞蹈表演者无法使用的元素。比如说，在作品中，舞蹈演员突然变身为龙，在天空中飞翔。

在虚拟舞蹈的世界里，随着作品的深入，舞台背景能够随时发生戏剧性的变化，这在实际空间里是不可能实现的。虚拟舞蹈让人们不用买票到表演现场，就能随时随地、舒舒服服地在电脑显示器或屏幕前享受舞蹈的乐趣。观众可以根据自己的喜好选择各种类型的舞蹈内容，还可以接触到新的编舞和音乐形式，必要时还可以通过模仿虚拟舞蹈演员的动作来学习舞蹈。因此，虚拟舞蹈有利于扩大舞蹈的受众群体。

（二）虚拟舞团

视频共享网站YouTube上线之后，虚拟舞团的概念和形式便逐渐崭露头角。YouTube网站一经公开，就在美国掀起了热潮，此后，类似的视频共享网站像野火一样向全世界扩散，这是一种新的社会文化现象。芭蕾舞剧在YouTube成功的启发下，也开始在数字平台上寻求新的发展机会。2006年，美国国内涌现出一批在《SL》内活动的虚拟舞团，2008年又成立了另一个网络舞蹈团"力量"。这一时期（2006—2008年）将虚拟现实作为事业主题的《SL》受到世界性的关注，吸引大型企业相继进行了大规模投资，林登币的价值达到了巅峰。

在讨论虚拟舞团之前，我们首先要思考表演艺术界对虚拟表演者感兴趣的原因。人类在表演中受重力定律和时间法则等制约，演员在演出中可以使用的道具、可以做出的动作都是有限的，所以舞蹈界一直谋求通过化妆和特殊效果来突破这种局面。但是，非物质空间里的虚拟演员，可以不受重力和时间规律影响地进行表演，这种表演不仅能够唤起观众的真实感，还能通过唤起记忆、快乐和觉醒的心理效果，为观众带来全新的观赏体验。虚拟表演者的另一个优点是非人性质，观众可以将精力集中于作品本身。每个人都有自己喜欢或讨厌的明星人物，演员的形象和履历、性格、学历、出生地等虽然与演技无关，却对演员角色的塑造起着决定性作用。因此，在演出作品中，观众会根据自己的

喜好对演员的演技做出不同的解释或评价。与此相比，观众对虚拟演员没有好恶偏见，演员可以更纯粹的形象传达作品想要表达的信息。此外，虚拟表演者还具有长期保持人气的潜力，能够为创作者和投资者带来稳定的收益。

1. 虚拟舞团创建后活动情况

"像素芭蕾剧场"原则上使用原创作品，并搭配古典音乐或原创歌曲进行演出，每年举办两次（见图7-3）。自剧团成立以来，其活动内容始终保持着这一鲜明的特色。

2. 虚拟舞团的构成

"像素芭蕾剧场"拥有现代舞蹈团的结构（每22名团员中有11名舞蹈演员），以多样的素材为基础，创作并发表芭蕾舞作品，这一点与现实世界的舞团没有太大区别。其团队配置完善，包括艺术导演（编舞家）、财务理事、芭蕾舞演员、作曲家、舞台导演，以及音响、灯光、服装等各个领域的服务人员。为了保持团队的活力和专业性，剧场会定期为团员和技术人员举行面试。同时，为了增加收益，舞团还销售T恤、包包、马克杯等周边纪念品，并通过"新闻信"等多种渠道进行各种宣传。引人注目的是，剧场中有2名曾参与制作《机械摄影师》的舞蹈演员，他们经常利用动作捕捉等先进技术，因此，在"像素芭蕾剧场"中，有一半的舞蹈演员具备制作能力，这使得该剧场在创作和表演上更具优势。虽然虚拟舞团目前还处于初创期，但随着芭蕾舞团的不断发展壮大，我们有理由期待虚拟舞团也会变得更加有组织性。

3. 虚拟舞团的主要作品

虚拟舞团利用动作捕捉和电脑图形技术，制作虚拟舞蹈作品，这些作品在《SL》提供的虚拟平台上得以展现。受限于当前技术，虚拟空间里的虚拟舞蹈演员尚不能完全复制现实世界芭蕾舞蹈演员精巧的动作和柔韧性，在舞蹈动作上缺乏真实感。因此，各个虚拟舞团的作品在表现形式上相差无几。虽然这是随着技术的发展可以得到改善的事情，但目前来看，这是一个很大的挑战。为了克服这样的制约，芭蕾舞演员采取了积极的应对措施，他们坚守在创作芭蕾作品的道路上，同时不断尝试处理一般舞团难以接近的各种题材。

图7-3 "像素芭蕾剧场"自2006年成立以来,每年发表两部作品的海报

1）古典题材

"像素芭蕾剧场"的古典题材代表作有《奥尔曼宁》和《修善寺》。《奥尔曼宁》是"像素芭蕾剧场"的芭蕾舞剧的处女作，集电脑动画、舞蹈和音乐于一体，它延续其独特的艺术风格，除了舞蹈演员是虚拟舞蹈演员、舞台是网络空间之外，与现实古典芭蕾舞没有其他差别。作品中出现的"恶魔们"象征着世上存在的所有邪恶的东西，男主人公屈服于恶魔，暗示着他的堕落或陷入犯罪。男主因此备受煎熬，最终凭借爱情的力量克服了困难，主人公们携手走向安息处奥尔曼宁。

《修善寺》也是一部以男女之间永恒的爱情为主题的作品。修善寺是日本伊豆地区有名的寺庙，作品的灵感来源于江户时代有关修善寺的传说，并以此为作品名称。这部作品的配乐以18世纪江户时代的日本传统音乐为基调，将当时的服装和周边形象再现于虚拟空间。为了帮助对日本文物不熟悉的观众理解作品的文化内涵，每个场面上都设置了说明字幕。虽然该作品并不完美，但是以异国风物为素材，在虚拟空间以芭蕾的形式进行创作和表现的尝试值得称赞。

2）哲学题材

相关作品有《系统发生》《活女神》《阿瓦塔尔》等。其中，《系统发生》是关于系统学研究生物发生过程的作品。这种以生物学用语为素材创作芭蕾舞作品的只有"像素芭蕾剧场"。此外，"像素芭蕾剧场"还以尼泊尔被奉为活女神女孩的命运为素材，制作了《活女神》。

3）社会参与

相关作品有《1942》和《孩子们的祈祷》。《1942》讲述的是德国将军在捷克的利迪策被暗杀后，德国军队屠杀利迪策居民和儿童，这一惨案激发了全捷克人的反德抵抗运动。《孩子们的祈祷》是为帮助失踪和受虐待儿童的筹集募捐的慈善活动编舞的，作品的内容是全世界被拐卖或被遗弃的孩子所做过的真实祈祷。

4）跨艺术领域

相关作品有《我爱你》《德加的舞蹈》《色彩之舞》《红色狂想曲》《芭蕾舞之夜》。《我爱你》以法国风格的音乐厅、舞厅、芭蕾舞台为背景，巧妙地融合了三个单幕芭蕾，将观众带入了一场法式浪漫的舞蹈盛宴。《德加的舞

蹈》大胆创新，将芭蕾舞蹈演员的身影呈现在画面上，试图将著名的法国画家埃德加·德加的画作变成假想现实。在这部作品中，德加作品中的舞蹈演员仿佛从画里跳出来一般，并翩翩起舞。这种跨越艺术领域的尝试给全球观众带来了前所未有的视觉冲击和媒体关注。《色彩之舞》以舞蹈与色彩的和谐统一为创作理念，编排了与绿色、玫瑰色、紫色、白色、红色相配的舞蹈。这部作品不仅展示了华丽的色彩和设计，更在虚拟舞蹈的控制技术上实现了显著的进步。《红色狂想曲》是以亚历克斯·格林伍德作曲的同名歌曲为基础编舞的，4名身穿红色礼服的男女舞蹈演员，为观众呈现了一场充满竞技与激情的舞蹈。《芭蕾舞之夜》是2014年的公演节目，此次公演只呈现了之前公演的部分和道具，没有新作品发表，但与过去相比，虚拟现实的制作技术有了很大的提高。

5）其他

除此之外，还有以舞蹈技巧为素材的《建筑》，将古典芭蕾作品《胡桃夹子》重新诠释为虚拟现实作品的《坚果》。《Seo》设想了两位现实世界的舞蹈演员化身为艾娃和塔拉，在虚拟现实中展现自我，以此探讨现实世界和虚拟现实的差异。《窗户》则是从"通过窗户可以看到那个人的人生"这一想法中汲取灵感。

4. "像素芭蕾舞团"和"表演"舞团的差异

作为虚拟舞蹈团，"像素芭蕾舞团"和"表演"舞团在《SL》提供的虚拟平台上使用了相似的动作捕捉和电脑图形技术。制作方面的立场也是一样的。由于现有技术的局限性，虚拟舞蹈演员相比实际舞蹈演员具有舞蹈动作不精细、动作缓慢、真实感不足的弱点。两个舞蹈团为了克服局限而采取的战略形成了鲜明的对比。

"像素芭蕾舞团"以其独特的创作理念，将舞蹈和相应的古典音乐或原创音乐作为背景音乐。他们沿用了传统舞蹈团以故事概要为基础的原则，精心作曲和编舞。虽然技术弱点在短时间内无法克服，但他们以多样的故事为基础，通过舞蹈克服这些难题。在创作过程中，"像素芭蕾舞团"并未盲目追求快节奏的音乐和舞蹈，而是选择符合作品特性和风格的元素。他们坚守真实性原则，避免使用夸大或欺骗性的技术手段，如人为地放大画面和放大镜头。因此，在观众眼中，虚拟舞蹈演员动作缓慢，也不太精巧，但是这种舞蹈作品，反而让人感觉很自然。

相较于"像素芭蕾舞团"的自然与真挚,"表演"舞团为了克服技术上的弱点,将快节奏的流行歌曲选定为舞蹈的背景音乐,以增强作品的现代感和活力。在技术手段上,"表演"舞团利用 FreeSync 显示器进行人为的画面变焦和重叠。例如采用了 Lady Gaga 的《嫁给黑夜》作为虚拟舞蹈《"Stay"/11》的背景音乐,这部作品是典型的"表演"舞团的风格。

但随着时间的推移,这种战略差异使"像素芭蕾舞团"逐渐成长为一个拥有多元化舞蹈内容的虚拟芭蕾舞团,他们专注于创作专业且富有深度的芭蕾舞作品。而"表演"舞团在不确定自己要展示的内容的情况下,似乎更多地选择了依赖煽情的服装和花哨的伴舞,这使得他们在艺术表现上停留在较为表面的层次。当然,在无法确保收益模式的情况下,虚拟舞团无法生存,因此不能单纯地将"表演"舞团方式评价为"低级"。因为,至少虚拟现实世界《SL》的居住者更喜欢访问"表演"舞团。但是从中长期的观点来看,一个舞蹈团体能否持续繁荣,最终还是靠其公演团体内容制作能力的高低来决定。好的作品内容才能成为推动舞团走向巨大成功的源泉,因此"像素芭蕾舞团"追求的方式将会带来更好的成果。

(三)虚拟表演的优势与不足

随着新媒体技术的崛起,舞台和观众、演员应该在同一时空存在的传统观点逐渐淡化。虚拟舞蹈作为一种新兴形式,其独特的存在方式正成为拓宽舞蹈表现领域的有力手段,具有以下几个特点。

第一,虚拟演员不受重力和时间规律的影响,可以在物理极限环境中表演。因此,无论是"飞天"还是"逆流而上"的壮观景象,或是"穿越天堂和地狱"的奇幻旅程,这些人类演员无法完成的表演,虚拟演员都可以轻松完成,这种独特的表演能力为加强作品中的幻想感提供了巨大的助力。

第二,虚拟表演者的形象具有单线性的特点,这使得他们能够以一个相对中立的立场传达作品的主题和信息。

第三,因为虚拟演员是非物质化的存在,所以他们可以永久存在于虚拟世界中,不需要支付工资,即使无限期地让演员工作,他们也没有怨言或不满。

第四,虚拟舞蹈可以扩展舞蹈的表现力。目前,虚拟舞蹈利用动作捕捉和 CG 技术制作游戏电影,这种创新方式与现有舞蹈和方法论存在根本性的差异,它可以展现和阐释现实世界中的舞蹈无法表现的各种素材和情景。因此,虚拟舞蹈可以使舞蹈领域变得更加丰富多彩和充满想象力。

第五，虚拟舞团在开发文化信息方面可能比现实世界的舞蹈团更容易。

第六，虚拟舞团和现实世界的舞团的共存可以创造更加健康的舞蹈生态。现实舞蹈和虚拟舞蹈的适当均衡将有助于舞蹈界的发展。

虚拟舞蹈的可利用性源自其独特的功能。虚拟舞团在开发新舞蹈内容时，比起现实世界的舞团，更能全面地阐释舞蹈的各个方面。其经济上的优势使得虚拟舞蹈可以多样化发展，成为舞蹈内容的重要提供者。对于现实世界的舞团来说，选择优秀作品，并在购买著作权后进行创作，可以节省很多时间和费用。而虚拟演员可以执行超越人类极限的动作，强化作品的幻想要素。除了通过生动的形象直观地传达作者的意图之外，虚拟舞蹈还具有极高的灵活性，可以无限次重复利用。鉴于虚拟舞蹈演员与普通演员的某些特点没有显著区别，所以我们需要将那些能够引起人们关注的虚拟舞蹈演员培养成明星。

随着数码技术的飞速发展，网络空间为艺术创新提供了广阔的舞台。其中虚拟舞蹈作为一种新兴的艺术形式，通过利用动作捕捉技术和CG技术创作虚拟舞蹈演员，并依赖这些舞蹈演员来制作舞蹈作品。尽管虚拟舞蹈还处于初期阶段，其影响力尚显有限，但一旦被广泛应用，它将成为推动舞蹈表现领域扩展的重要技术。虚拟舞蹈的制作方法与现有舞蹈和作品制作方法不同，使得原本在现实中难以展现的多样化素材和情境得以融入作品之中。比如，虚拟舞团在将危险性、挑战性的素材转化为作品方面更具优势。因此，虚拟舞蹈团不仅为舞蹈内容提供新的创作来源，还能够与现实世界的舞蹈团形成互补关系。当现实世界的舞蹈团选择将那些具有较高成功率的内容转化为数字作品时，虚拟舞团和现实舞团可以携手合作，为舞蹈界的发展做出贡献。

由于技术限制，虚拟舞蹈作品在人物的舞蹈动作和表情演技上缺乏真实感，还有很大的改善余地。虚拟表演者所具有的各种优势，预示着虚拟舞蹈将持续发展，突破现有技术局限。随着媒体技术的不断进步，我们有理由相信今后将会出现新的媒体技术。其中，三维全息图像技术被看作是推动虚拟舞蹈向高品质内容发展的关键。该技术将从根本上改变了利用动作捕捉和CG技术的传统虚拟舞蹈的制作方法，它能够在没有《SL》等虚拟平台帮助的情况下，在空气中形成三维影像，不需要另外的装置。由于实际舞蹈演员的影像可以直接作为虚拟舞蹈演员使用，所以真实感非常高。预计在未来十年内有望实现三维全息图技术的实用化，因此舞蹈界应该为改善教育项目和培养人才做好准备。

三、非虚构舞蹈重新审视

在探讨非虚构舞蹈媒体在舞蹈领域的边缘化问题时,我们首先需要正视并识别这一现象,深入研究其背后的逻辑,并通过理论上的质疑来挑战这种边缘化的逻辑。笔者认为,在更大范围的舞蹈学术背景下重新评估非虚构的舞蹈媒体的位置和价值,是解决这一问题的关键。在研究了舞蹈媒体的现状之后,我们可以发现,对于舞蹈媒体的讨论过于狭隘地聚焦于媒体的艺术和虚构方面,即通常所说的视频舞蹈或媒体舞蹈,以至于它无法发挥在其他领域中的潜力。

本研究旨在挑战一个普遍的观点,即非虚构的舞蹈媒体仅仅是现场舞蹈的一种指标或替代品。正如许多后现代电影理论家认为的那样,即使非虚构媒体证明了电影对象的存在,也不能保证观众能够明确地理解它,更不能保证存在一种绝对正确的理解方法。在此基础上,本研究主张对非虚构的舞蹈媒体进行深入讨论时,应根据人们特定认识方式来解释舞蹈形象。

这项研究的意义在于,它试图建立一个理论框架,以更平衡的、更全面的方式讨论舞蹈媒体。通过反思舞蹈领域中非虚构舞蹈媒体的边缘化,试图在我们感知和利用媒体的方式上提供更深层次的思考。这种理论上的质疑不仅打破了公式化分析模式,而且为思考和感知舞蹈媒体开辟了新的可能性。

(一)非虚构舞蹈的困境

2005年,马克·唐尼将舞蹈技术领域定义为一个拥有许多从业人员、很少的技术并且几乎没有理论的领域,一个表面上有数百个可引用的作品,却没有规范的标准,与现代舞蹈的历史脱节的领域。但这对流行的数字艺术范式的产生没有影响。此外,艾琳·布兰尼根在她出版的书中指出舞蹈媒体话语的缺乏,并将其归因于批评家和学者,认为他们陷入了舞蹈的制度化学科边界,而未能突破传统框架以推动该领域的进一步发展。尽管马克·唐尼和艾琳·布兰尼根讨论的舞蹈媒体的创新领域已成为各种舞蹈媒体模式问题中最热门的话题,但从更广阔的角度来看,围绕舞蹈媒体的理论和批评性对话似乎仍然相当零散且缺乏深度。

尽管缺乏批判性思考是舞蹈媒体普遍存在的问题,但现有的讨论在很大程度上仍然聚焦于舞蹈媒体的创作和技术方面,这些舞蹈媒体形式通常被称为

"cine dance" "film dance" "video dance"。从近年来书籍出版的趋势来看，人们对视频舞蹈的关注度显著上升。这些最新书籍主要是关于舞蹈媒体的美学和技术方面的，例如，艾琳·布兰尼根的《舞蹈电影：编舞艺术与动态影像》，谢里尔·多兹的《屏幕上的舞蹈：从好莱坞到实验艺术的流派和媒体》，卡特里娜·麦克弗森的《制作视频舞蹈》和约翰内斯·比林格的《媒体和性能》。

布兰尼根感兴趣的是编舞元素如何在"舞蹈电影"（布兰尼根常用的术语）中指导电影创作，而多兹将"屏幕舞蹈"（多兹常用的术语）作为独立学科进行理论化。

尽管布兰尼根和多兹都介绍了舞蹈媒体的历史并探讨了舞蹈媒体的多种模式，但他们的讨论导致了"舞蹈电影"或"屏幕舞蹈"的理论化。同时，麦克弗森所编写的有关如何制作视频舞蹈的教科书非常实用，而比林格对于在互动网络和虚拟环境中舞蹈与新技术融合的美学问题进行了探讨。尽管上述学者对舞蹈媒体采取了不同的研究方法，但他们的共同焦点仍主要集中在舞蹈媒体的美学和技术模式上。

舞蹈媒体研究中，舞蹈媒体的非虚构是一个尚未得到充分检验的方面。这看似有些矛盾，因为许多舞者和舞蹈学者已致力于将非虚构媒体广泛应用于艺术和学术领域。例如，录制舞蹈并进行保存、复制作品并用于教育。实际上，电影媒体因能够记录和呈现"舞蹈文学"而受到高度重视。许多舞者和舞蹈学者都深知舞蹈表演的短暂性会阻碍其理论和实践的发展，因此他们都非常欢迎电影这一工具。然而，具有讽刺意味的是，媒体的这种工具的应用原本是为了保护舞蹈，却引发了对非虚构舞蹈媒体的学术质疑，这使得非虚构舞蹈媒体在本体论上被双重边缘化了。

首先，由于虚构舞蹈与非虚构舞蹈媒体之间的层次差异，非虚构舞蹈媒体在本体论上被置于次要地位。例如，《华盛顿邮报》的舞蹈评论家艾伦·克里格斯曼对舞蹈电影的评论："在欣赏舞蹈时，视频和摄像机都不能替代人眼，但它们肯定能使我们看到原本没有机会观赏到的地方，不仅是方位和角度，还有心理和历史的空间。"[1]这句话揭示了克里格斯曼对媒体的矛盾心理。他肯定了媒体的好处，但只限于不影响观众欣赏"真实"舞蹈的情况下。克里格斯曼将观众现场观赏舞蹈与通过媒体欣赏舞蹈置于相互排斥的关系中，他认为，舞蹈的电影记录的意义仅在于作为观众无法亲临现场时的替代手段。换句话说，拍摄的舞蹈不能与现场舞蹈相竞争。克里格斯曼拒绝赋予拍摄的舞蹈以比现场舞蹈更高的本体论价值，因此他把拍摄的舞蹈置于现场舞蹈表

[1] Alan Kriegsman. "Moving Pictures". The Washington Post, 1980-04-26（D6）.

演的辅助位置。此外，他在论点中表现出对舞蹈的机械演绎的人文主义警惕性，认为舞蹈（尤其是音乐会舞蹈）应以"活着的眼睛"来体验。

其他许多舞蹈评论家似乎也认同克里格斯曼对媒体的矛盾性态度，尤其是对于媒体对舞台舞蹈作品的改编持贬低态度。克莱夫·巴恩斯认为，媒体上的舞蹈缺乏现场表演所具有的风险元素，这些风险元素体现了现场舞蹈所具有的"活力"。另外，詹妮弗·邓宁的评论更具挑衅性："我宁愿洗衣服，也不愿观看三维舞台上的芭蕾舞。"[①]这些舞蹈评论家认为，舞蹈媒体只有在做现场舞蹈无法做到的事情时才能获得本体论价值。换句话说，现场舞蹈和视频舞蹈应被视为独立的表达方式。这样，它们之间的关系就变成对立甚至是分层的。

其次，现场舞蹈和视频舞蹈之间也确实存在二元对立甚至等级关系。谢里尔·多兹深入剖析了这种关系，还发现对视频舞蹈（或她所说的"屏幕舞蹈"）的批评态度呈现出从热烈欢迎到轻视的复杂变化。谢里尔·多兹意识到由于现场舞蹈的导向性，对于视频舞蹈的评判往往带有偏见和片面性，她认为，这种偏见可能源于对现场舞蹈固有价值的过度强调，因此应将视频舞蹈本身概念化为一门学科。[②]基于这种理由，谢里尔·多兹深入探讨了舞蹈的特殊领域，特别是视频舞蹈的理论化。她强调视频舞蹈是独立于舞台上的舞蹈规范和惯例之外的艺术形式，这种独立性反映了当今舞蹈媒体学术发展的趋势。随着舞蹈媒体的利基市场的兴起，它已成为一个新的跨学科领域，在这个领域中，其首要的研究工作就是自行定义舞蹈和媒体融合的本质和潜力，就好像它在自我宣言："舞蹈媒体不同于舞台舞蹈！"约翰内斯·比林格对媒体技术的观点和肯特·德·斯班对《捉鬼敢死队》等作品的分析是这种趋势中的几个著名例子。

由于这种双重边缘化的影响，非虚构的舞蹈媒体只有在满足舞池需求时才被赋予本体论价值，并且因此被工具化。例如，在1964年发表的一篇有影响力的文章中，阿莱格拉·富勒·斯奈德提出了以下三类舞蹈电影：视频舞蹈、忠实的舞蹈记录和纪录片。虽然视频舞蹈广为人知，但区分它与虚构模式的差异似乎是必需的。忠实的舞蹈记录通过减少编辑和操作来保持作品的原貌和可复制性，而纪录片模式（不同于一般纪录片）则试图捕捉舞蹈的精髓，同时最大限度地利用各种编辑技巧。尽管斯奈德在舞蹈电影的分类中纳入了视频舞蹈和忠实的舞蹈记录这两种非虚构的模式，但不可否认的是，这两种模式都是为现场舞蹈而创作的。

① Jennifer Dunning. "Pas de DVD：'Dancing the Ballet'". The New York Times, 2006-05-12（E5）.

② Sherril Dodds. Dance on Screen. New York：Palgrave Macmillan, 2001.

正如舞蹈学者和评论家黛博拉·乔伊维特所说，非虚构模式在当代舞蹈领域的工具化应用已经得到普及，"在录像变得普遍之前，我是如何教授舞蹈历史或进行关于舞蹈的演讲的呢"[①]？在肯定舞蹈整体化制作过程中的表现以及在舞蹈领域内传承知识的作用的同时，她仍然将舞蹈媒体视为一种工具，人们可以使用它来观赏"真实的"舞蹈。这表明，尽管受到积极欢迎，但非虚构的舞蹈媒体仍被视为服务于舞蹈领域的工具。

（二）媒体的新定义

1. 非虚构媒体的话语和美学反思

非虚构舞蹈媒体的本体论边缘化问题在话语和美学层面上都值得重新审视。首先，媒体学者菲利普·奥斯兰德挑战了传统的观念，他认为"现场舞蹈被视为'真实的'，而视频舞蹈被视为'次要的'，但媒体舞蹈从某种程度上来说是对真实事件的人工复制"[②]。奥斯兰德将此观念称为"现场和媒体的二元对立"，并指出这种对立并不成立。奥斯兰德证明了现场舞蹈和视频舞蹈实际上是相互交织、相互影响的。他认为生活者（即直接体验者）和被调解者（即通过媒体体验者）之间没有明确的本体论界限。相反，他认为这种关系是历史的、偶然的，取决于具体的语境和条件。本研究赞成奥斯兰德的观点，即生活与调解人之间的关系是历史性的和偶然性的。在舞蹈领域，对媒体的普遍矛盾并非固定不变，还受到舞蹈本身话语权的影响。因此，与其将视频舞蹈与舞台舞蹈隔离开来，不如将它们相互关联起来。

非虚构舞蹈媒体的边缘化也可以从美学层面重新考虑。实际上，对视频舞蹈的本体论的贬低，不是舞蹈领域特定的问题，而是现代主义美学中出现的普遍趋势，这一点有待进一步阐述。现代主义美学对于不同艺术流派的界定，关键在于其独特的境界，并与其他流派区分开。艺术评论家克莱门特·格林伯格对此有着很深远的影响力，他强调一种艺术流派应以其所使用的媒体为核心来定义，这进一步确定了艺术创作的自主途径和风格。例如，绘画完全是关于平面的表达，而雕塑则利用三维空间来展现。现代主义美学在重新考虑现场舞蹈和电影舞蹈的二分法时，起到了关键作用，这是因为这种将艺术类型合法化的

[①] Deborah Jowitt. "Wired Dance World： 'Motion Camera： New Book Cover Dance Movie at Every Angle'". The Village Voice，2003，48（17）：66.

[②] Philip Auslander. Vitality：Expressions of Intermediary Culture. New York：Routledge，1999.

逻辑不仅影响了电影艺术的表达，而且影响了舞蹈的创作与呈现。随着摄影、电影、视频和数字媒体等新型艺术形式的兴起，理论家们也已经将这些新形式纳入现有艺术流派的惯例和领域之内，并与之区别。舞蹈评论家和学者也促进了舞蹈的发展，通过强调其特质，例如可塑性和表现力，将舞蹈视为一种前瞻性艺术。

美学家和电影理论家诺埃尔·卡罗尔将现代主义美学概括为"媒体特异性论点"，并指出"每种艺术形式凭借其媒体都有其专有的发展领域"。在研究电影、视频和摄影的最新发展成果时，卡洛尔从内部成分和比较成分两个角度分析了媒体特异性论点。他指出："内部成分会考虑每种媒体在其表现范围内的最大效用。比较成分会考虑与其他媒体相比，哪种媒体的效果更好。"但是，卡洛尔认为这两种成分都是不可信的，应该将媒体纳入艺术范围内，而不是一种社会言论，一旦媒体被认为是一种艺术，其作为艺术形式的地位就不再是问题。这时媒体的特异性在某种程度上掩盖了其重要性。换句话说，一旦电影这一媒体被大众认可为艺术，艺术家便可以更加自由地探索各种可能性，而不必过分拘泥于与戏剧、舞蹈或录像之间的界限。

尽管卡罗尔对媒体特异性论点的质疑有助于我们在更广泛的艺术流派背景下从历史的角度比较和理解现场舞蹈和视频舞蹈的二元对立，但卡洛尔论证的一个方面尤其值得注意，即媒体特异性论"不是单纯地将媒体本身视为中性的载体，而是简要介绍了与某些风格、体裁和艺术运动紧密相关的特定媒体"[①]。换句话说，媒体的特殊性在某些情况下，使某种艺术风格中的某些风格、类型和动作合理化，而非整个媒体本身。这告诉我们，舞蹈媒体的基本或规范性是历史的产物，它是否能被视为艺术，取决于技术、美学、社会文化、意识形态、政治和经济环境的影响。卡洛尔的见解强调了舞蹈媒体的话语形态是一种独特的文化结构，因而不能简单地定义其规范性。

总而言之，菲利普·奥斯兰德和诺埃尔·卡罗尔的观点都暗示着有可能通过重新审视和摒弃既有话语和美学基础，来重新评估并提升边缘化的非虚构舞蹈媒体的地位。在文中，我们将通过提出对传统表示法和知识主张的批判性理解，着重于媒体的索引性，从而为重新思考非虚构媒体提供理论基础。

① Noël Carroll. The Theory of Moving Images. Cambridge, New York: Cambridge University Press, 1996.

2. 重新审视非虚构媒体话语中的索引性

作为光化学复制设备，胶卷在索引性方面与以前的媒体有所区别。"索引性"指的是一个符号、图标等能够指示或证明某物的存在。查尔斯·桑德斯·皮尔斯根据符号与对象的关系来识别三种标志：标志性（绘画的），符号性（任意的）和索引性（因果的）。标志性和符号性标志并不依赖于主体的实际存在，而索引性标志则直接证明了主体的存在。在电影领域，媒体的索引性概念在20世纪40年代得到法国电影理论家安德烈·巴赞的大力推广。巴赞以预先确定的具体客观真实为前提，特别指出电影具有传达现实特质的特殊能力，他认为电影以预先确定的具体客观真实为前提。简而言之，电影的索引性体现在它能够提供关于其所代表的真实物体的基本存在的证明。正如菲利普·罗森所解释的那样，在电影院中，索引性是指在摄制电影时使用摄像头和录音设备，这反过来又保证了摄制的电影内容在过去确实存在。

由于媒体的索引性与现实之间存在直接的因果关系，它成为非虚构类电影制作尤其是纪录片制作中的核心焦点。纪录片制片人相信"电影的本质……是要在尽可能少的干扰下记录和呈现我们周围的世界"[①]，他们将索引性的概念作为基本原理，努力将他们的纪录片作品与操纵性主流叙事电影区分开来。对索引性的追求，及其通过客观表达的最大化，促成了纪录片话语中现实主义传统的优势地位。

有趣的是，尽管巴赞将索引性定义为电影固有的能力，但他不认为索引性应该是电影摄制的终极目标。相反，巴赞观察到，由于观众对现实主义的热衷，索引性成了电影制作中的重要方面。这意味着现实主义的电影和以真实内容为基础的电影提供的是与真实世界互动的体验，而非电影的本质目标。因此，纪录片制片人开始崇尚现实主义，因为媒体的索引性与对现实的知识主张关系紧密。纪录片理论家迈克尔·雷诺夫说："纪录片的'真相声明'（至少说'相信我，我是真实的'）是所有非虚构类作品从具有说服力到具有影响力的基础，无论是宣传还是摇滚音乐纪录片。" 由于写实电影采用了直接的记录方式，因此它所呈现的图像带有认识论上的承诺，即"我们所看到的是存在的现实，因此我们可以'知道'某个风景、郊区、房间或耕作方式。"[②]

① Karen Backstein. Dance Images: Choreography Film and Culture. PhD Dissertation of New York University, 1996.

② Michael Renov. Category: Theoretical Documentaries. New York and London: Routledge, 1993.

传统上，对媒体索引性的知识主张要基于其表达的客观性和真实性，电影理论家布莱恩·温斯顿将这种现象称为科学主义，将电影的科学主义的发展史追溯到摄影机的发明。温斯顿认为，科学和证据的内涵是非虚构电影的深层基础，因为它是从摄影的早期发展成果中继承而来的。通过将"眼见为实"和"相机永不撒谎"的概念深入人心，电影作为一种光化学复制的图像形式，赋予了摄影自然的权威。在这方面，温斯顿认为，尽管直接电影和真实电影的风格截然相反，但科学主义仍渗透其中，因为它"敦促我们相信我们所看到的是证据，是纪录片制作者提供的证据"。[1]这表明科学话语如何为电影的真实性打上不可磨灭的烙印。

传统的纪录片拍摄一直是对现实主义的深度追求，这一追求在北美"直接电影院"运动和20世纪60年代法国的"真实电影"运动中达到了高潮。"纪录片电影"这一术语最初由如约翰·格里森这样的纪录片先驱们创造，并成功地将纪录片推广为一种艺术形式。而理查德·莱科克这样的直接电影从业者则采取了不同于传统的形式，他们强调观察真实事件而不是影响主体，强调不干预地观察，以及对现实主体的无中介介入，保证其真实性。同时，法国纪录片名家让·鲁什和埃德加·莫林选择了完全吸收现实的手法，强调纪录片制作过程中的自反性，通过深入参与和反思，探索纪录片与现实之间更为复杂的关系，但是他们对真实性的向往无法实现。

直接电影制片人一直努力将他们的作品作为客观现实的证据加以推广，而电影名流的从业者则将其作品作为反思性的探索。然而，这些努力之所以失败，是因为知识的认识论基础本身已从传统的实证主义转向后现代评价。虽然电影的索引性被看作是固定了的标志性（先于电影存在的现实）和指示符（电影）之间关系的视觉形式证据，但后现代评论家对这种固定性提出了质疑，并进一步质疑了其知识主张。伊冯·马古利斯认为，那些看起来像是真实记录的东西，如今并不总是被简单地认为是真实的或欺骗性的表现形式，相反，人们开始质疑视觉清晰度和真实性之间的关系。在后现代认识论中，科学主义不是所有知识的唯一或最佳基础，反而被视为非虚构电影制作中的一种意识形态负担。这种对非虚构媒体知识主张的转变，实质上体现了整个知识观念的根本变化，在此我们不得不提及尼采和福柯等思想家对批判理论的重要影响。

尼采提供了一个独特的视角，他坚信一个物体的知识不能与观察该物体的主体的知识分开，他质疑了客观知识的可能性。尼采的真理观念被称为"透视

[1] Brian Winston. "Documentary 'Scientific Inscriptions'". Theoretical Film, 1993 (8): 37-57.

主义",因为真理可能会随着不同主体的观点和视角而有所变化。尼采不仅将真理视为幻觉,还将其视为发明。尼采将真理视为一种拟人化的社会建构,因此否认了任何普遍的价值。尼采认为真理不是一种抽象的普遍价值,而是更多地反映了一种物质和社会惯例的集合,因此他否认客观知识的可能性和效用,同时也"警示"了追求真理的后果,认为这可能会导致忽视个体经验和主观视角的重要性。在这一点上,他与西方哲学中追求客观、普遍真理的传统大相径庭。

福柯在继承尼采关于知识主观性的基础上,对客观知识的可能性提出了新的看法:我们必须放弃曾经那种试图获取完整、确定知识的奢望,因为我们的历史局限性和认知的有限性使得这种追求变得不切实际。福柯将知识的形式和确定形式称为"迷幻学",意在揭示传统知识观的虚幻和误导性。但他也认识到另一种知识领域——知道,它具有更广泛、更模棱两可和混乱的特性。这种知识涵盖了实践、政策和日常生活的各个方面,更贴合现实和人的经验。根据福柯的观点,知识不仅是形式化的和制度化的,还是偶然的和社会的。福柯强调,我们应该关注"知识的可能性条件(探知术)",即知识产生的背景、环境和条件。[①]在这种情况下,福柯对现代主义的知识观提出了挑战。现代主义通常被认为是正式的、学术性的,并强调普遍性和客观性。

无论是直接电影创作者还是真实电影创作者都经过了很多变革和创新,然而,福柯的研究不仅仅关注于电影这一领域,而是通过对知识、权力和社会结构的深入分析,揭示了现代社会中的复杂性和多样性。此外,他强调知识不是中立的,而是与特定的社会、文化和历史背景紧密相连。换句话说,他提出了"知识考古学"的概念,旨在挖掘和揭示知识产生的社会历史条件和权力关系,同时探讨"权力关系及其技术"。在探索这两个目标时,福柯提出了他自己的考古学和家谱学方法论框架,尽管这两种方法的方向和接受程度各不相同,但都是为了批判西方现代主义在起源、本质、真理和历史进程上的基础性假设而提出的。

在尼采、福柯等人的影响下,批判理论对传统西方哲学中知识追求的终极价值提出了质疑,对知识的追求不再是学术的"圣杯",而是解释了知识与政治、权力之间的紧密关系。在这种理论框架下,研究被视为一种政治行为,而艺术文学创作则被视为一种类似于小说的叙事形式。随着这种认知的转变,非虚构媒体与学术界开始分享知识主张。非虚构类电影,作为非虚构媒体的一种形式,不相信客观的刻画能够完全呈现对象的真实面貌,有些学者认识到,在知识主张中,纯粹的客观性是不存在的。

① Michel Foucault. Aesthetics, Method and Epistemology. London: Penguin Classics, 1994.

为响应后现代主义对知识体系的深刻反思，非虚构电影制作的话语体系也经历了巨大的转变，其内在矛盾可以概括为以下两点。首先，后现代主义理论家对非虚构电影的本质提出了质疑，他们认为非虚构电影并不具备内在的本质属性。符号学电影理论家支持了这一观点，特别是那些受到罗兰·巴特和海登·怀特启发的理论家，如克里斯蒂安·梅茨，这些学者强调叙事的语言和修辞层面，并认为所有电影都是虚构的，虚构和非虚构的电影在概念和话语上都具有关键性。以纪录片为例，其特有的拍摄风格，例如摇摇晃晃的相机运动，以及对采访和自我写照的使用，这些手段在好莱坞电影中得到了广泛运用。这种跨界的运用表明，纪录片和虚构电影在话语形式和方法上存在共性，例如镜头的选择，视角运用，以及剪辑、编辑技巧。鉴于这些共性，非虚构电影被认为与虚构电影一样具有操纵性。郑明河对"天真现实主义"持批评态度，她认为纪录片已经成为一种固定"风格"，其中诸如个人证词技巧、普通人的视角、流行技术和卡片堆叠等表现技巧，在广播电视语言中变得"非常自然"，以至于它们不被人们所发现。[1]郑明河认为，纪录片应该遵循自然主义的惯例，而不是展现出对生活的态度。迈克尔·雷诺夫则提出了不同的观点，他认为所有话语形式（包括纪录片），即使不是虚构的，至少也带有虚构元素。这种观点表明，至少在形式上，虚构和非虚构的形式是相互融合的。其次，后现代学者还进一步探讨了媒体报道的可靠性问题。迈克尔·雷诺夫指出了这样的困境，"即使图像所传达的含义受到强烈质疑，这些图像本身也被视为具有不可侵犯的权威性"[2]。对此，克莱尔·约翰斯顿的观点如下：

> 理想主义者倾向于神秘地看待艺术与现实的关系，他们认为，"真相"可以被相机捕获，或者电影的制作条件（例如，由女性集体拍摄的电影）本身可以反映"真相"。这仅仅是乌托邦式的想法：必须在电影的文字叙述中制造新的含义和解读。照相机实际上所捕捉的是主要意识形态所创造的"自然"世界。[3]

艺术史学家约翰·塔格深入探讨了如何证明摄影媒体的社会建构性。他主

[1] Trinh T.Minh-ha. "A Comprehensive Exploration of Meaning".Theoretical Literature，1993（6）：99.

[2] Michael Renov. "Summary: The Truth about Nonfiction".The Theoretical Literature，1993，12（4）：7-9.

[3] Claire Johnston，Women's film：The Anti-film.Berkeley：University of California Press，2014.

张,一张照片之所以具有证据价值,不是建立在它所反映的自然或客观本体事实之上,而是建立在社会、文化和符号学上。塔格将这种"证据力"视为复杂历史背景下的产物,仅在某些特定社会机构实践和特定历史关系中发挥作用。他进一步指出,关于非虚构媒体就是真实证据的观念,其实是一种历史性的构建,而不是真实存在的真理。[1]随着研究的深入,这些理论家发现,非虚构媒体与虚构媒体之间的界限日益模糊,二者相互融合,非虚构的索引性(即直接指向实际物体的能力)本身不能保证其真实性。这种观念的转变导致虚构和非虚构媒体的简单二分法遭到质疑。

实际上,在媒体的分类讨论中,一些激进的理论家建议废除虚构媒体与非虚构媒体之间的明确界限。然而,另一些学者则强调,虚构媒体和非虚构媒体的区别在于它们各自与现实之间的语境和意识形态关系,这使讨论回到了媒体的索引性上。迈克尔·雷诺夫在强调非虚构电影和虚构电影都具有叙述性的同时,也明确指出前者与后者的差异:"在某种程度上,纪录片标志的指称可被视为从日常背景中提炼出的现实片段,而不是出于虚构的目的而编造的。"

此外,比尔·尼科尔斯同样认为虚构电影是故事片,是基于故事情节展开的,而非虚构类电影则侧重于对论点的阐述。尼科尔斯的这种区分对于理解虚构电影与非虚构电影在对待现实世界的方式上具有重要意义。诺埃尔·卡罗尔对于非虚构电影和虚构电影的区分,虽然与雷诺夫或尼科尔斯意见不同,但他同样主张,这种区分应被视为社会符号和名称的问题,而不是本质上的不同。卡罗尔将其描述为"本体论区别",并指出:"非虚构电影是我们根据其知识主张,以及适合其主题的客观标准进行评估的电影。"[2]卡罗尔将非虚构电影与其他形式的非虚构话语,如新闻、历史和人类学等相联系。这些区别与那些关注"现实主义礼仪"的学者所提到的"参考类型"相呼应,其中包括历史电影、真实改编电影、人物电影和纪录片。这些"参考类型"不仅试图区分虚构电影和非虚构电影,还尝试通过不同方式充分代表和展示一种给定的现实。

总而言之,对非虚构的舞蹈媒体的批判性理解克服了实证主义者对真实性的单一追求。媒体作为一种参考类型不仅可以保存现实的索引痕迹,而且可以产生社会文化影响。重要的是,我们要认识到,舞蹈镜头本身不能保证任何效果。它所传达的知识是在特定的上下文环境中和外部因素中体现的。

[1] John Tagg. The Burden of Representation: Photography and Historical Essays. Amherst: The University of Massachusetts Press,1988.

[2] Noël Carroll. The Theory of Moving Images. Cambridge, New York: Cambridge University Press,1996.

(三）关注与反思

对媒体的索引性的深入探讨为我们提供了一个重新思考非虚构舞蹈媒体的契机。然而，由于目前对虚构舞蹈媒体的关注度不足，很难对此进行实质性讨论。因此，本章将以一种自由灵活的方式，对朱迪斯·查津·本纳胡姆编著的《教学舞蹈研究》中收录的三篇文章进行分析，以重新构建虚构舞蹈媒体的话语，并研究其与舞蹈研究整体背景之间的关联和互动。

贝丝·根纳的文章《教学舞蹈电影与电影舞蹈》揭示了基于传统舞蹈和媒体视角的非虚构媒体在舞蹈教学中的作用，她提出了一些主张，包括"我们（舞蹈老师）必须依靠电影、录像带，以及最新的数字图像来'说明'舞蹈研究"，"电影舞蹈在历史上第一次保留了这种短暂易逝的艺术形式"，"在他们（观众）想要来之前，他们（观众）需要了解他们（著名的编舞家）……这是我们（舞蹈教育工作者联盟）的工作"。[①]如果这些观点反映了舞蹈教育者对舞蹈媒体的共同态度，那么它们似乎建立在舞蹈的传统假设之上，即舞蹈是短暂的艺术，追求"真实"，而视觉媒体则是认知的主要手段。尽管笔者认同她的观点，即舞蹈媒体在教授、研究和撰写舞蹈史中的重要性，但我仍然对她的推论持怀疑态度。她认为舞蹈史或世界舞蹈只有通过说明性的电影镜头才能得到适当的欣赏，这种观点似乎忽略了其他各种资源，例如笔记、图片、图纸、口述历史、记法和动觉体验。此外，关于在博物馆和剧院参观，根纳认为通过复制品接触艺术只会增加人们体验原始作品的欲望。然而，这种观点不仅基于我们之前讨论过的二分法，而且还扩展了真实性的逻辑，因此支持了舞蹈教育中的一些主张。根纳的论点可能适合传统舞蹈的研究模式，但它们具有许多假设，这些假设在一些关键的舞蹈研究模式中被证实是存在问题的。

伊丽莎白·奥尔德里奇的文章《文档、保存和访问：确保舞蹈遗产的未来》，将保存视为非虚构舞蹈媒体领域的核心议题。奥尔德里奇是"舞蹈遗产联盟"的执行董事，"舞蹈遗产联盟"是一个舞蹈收藏联盟，旨在记录和保存美国的舞蹈作品，奥尔德里奇的观点代表了该组织的官方立场。她总结了北美舞蹈领域的舞蹈文档、保存和访问方面的历史演变和存在的主要问题，并为个体舞蹈家和公司在创建和维护档案时提供概念框架以及实用技巧。她的文章的核心要点是强调存档对于保存美国的舞蹈遗产至关重要，但这一观点也可以从批评的角度进一步探讨。奥尔德里奇将舞蹈保存视为保存美国舞蹈遗产的前提，但她并未深入探讨"遗产"这个词的多重含义及其背后的政治复杂性，如遗产

① Beth Genne. "Teaching Dance Film and Film Dance". Teaching Dance Research. New York：Routledge，2005：77-90.

的定义、涵盖的人物和类型等。另外，她认为学术界对舞蹈的忽视，是因为缺乏易于使用的存档方法，进而导致约翰·马丁所说的"舞蹈文盲"现象，从而简化了因果关系。

尽管伊丽莎白·奥尔德里奇在文章中强调了舞蹈保存的重要性，并探讨了如何最佳地保留舞蹈，海伦·托马斯在《重构与舞蹈》一文中则总结了对舞蹈保存风潮背后政治因素的批判性反思。换句话说，当奥尔德里奇仍在探讨舞蹈如何才能达到最佳保存效果时，托马斯更为深入地探讨了舞蹈保存过程中的政治和伦理问题，她质疑道："什么以及谁被表演和录制？重建过去的舞蹈会产生什么政治和伦理后果？"[1]托马斯宣称保留舞蹈已成为一个小行业，并审视了其历史背景和意识形态，这与本研究的立场高度相关。基于后实证主义和批判性的视角，托马斯认为，非虚构舞蹈媒体在探讨有关舞蹈保存时，往往与"构建可用的过去以建立牢固的舞蹈遗产"的诉求密切相关。但是，托马斯发现，这里的历史探究模式不仅是实证主义的，而且在选择性和排他性上存在问题，往往倾向于填补舞蹈"故事"的"空白"，而这些空白往往基于舞蹈普遍性的缩影。此外，她在研究舞蹈保存的各个方面（即复兴、重建、重新创造、共同创作和重塑）时指出，它们之间的区别和等级取决于艺术的现代主义和本质主义概念，以及真实性和原创性。

海伦·托马斯提出，舞蹈的保存并非纯粹基于其艺术价值，而是受到偶然性和意识形态的深刻影响，这一观点促使我们重新审视非虚构舞蹈媒体，进而理解舞蹈的知识是如何形成、保存和传播的。媒体的索引性不能总是对参照事件保持中立或建立显而易见的关系，相反，这些非虚构的舞蹈媒体是一种具有历史性的文化构造，其构造、功能和含义深受技术、美学、社会文化、意识形态、政治和经济背景等多重因素的影响。尽管舞蹈录像通常被视作现实中主体存在的"证据"，但其构造、功能和含义是根据其特定的上下文和预设来塑造的。换句话说，非虚构媒体使舞蹈合理化，同时使其具有偶然性，这主要是因为该媒体的索引性实质上并非固定不变。

托马斯的研究对舞蹈领域中非虚构舞蹈媒体的边缘化进行了深入探讨，揭示了非虚构舞蹈媒体在舞蹈媒体的本体论中被双重边缘化的现象。

非虚构的舞蹈媒体虽具有可索引性，然而其明显的可识别性却往往会误导观众，使人们误以为可以清楚、明确地理解舞蹈的全貌。"眼见为实"的传统观点贬低了非虚构的舞蹈媒体，认为其仅是"真实"舞蹈的表面复制品，然而，托马斯不仅认为可见的舞蹈媒体应与无形的上下文联系起来，而且单纯的视觉

[1] Helen Thomas. "Reconstruction and Dance". Teaching Dance Research. New York：Routledge，2005：32-45.

呈现不足以支撑对舞蹈的完整理解。在当今的舞蹈界，人们已经逐渐认识到媒体的报道性言论，例如"相机永远不会撒谎"或"眼见为实"的局限性。但是，我们在与媒体互动时，仍然在很大程度上依赖于媒体，希望能通过媒体保存和表现舞蹈。托马斯的研究提出了对我们通过媒体保存和表现舞蹈的方式更为细致和批判性的看法。简而言之，这项研究揭示了单凭视觉呈现，并不足以相信舞蹈所展示的内容，相反，我们在舞蹈的媒体形象中看到的，更有可能是我们想要看到的或者是我们习惯看到的，即我们的信仰和欲望的投射。非虚构舞蹈媒体的讨论不仅揭示了舞蹈现象，也揭示了舞蹈领域对这些媒体的渴望和期待。学者们希望这些研究能激励舞蹈研究人员重新审视我们的工作方向，并批判性地思考如何通过媒体来保存和展现舞蹈的精髓。

后记

 时隔三年,我精心梳理了攻读博士学位期间的研究成果,终于得以公开分享这本书。希望它能启迪那些寻求此类信息的人们,为其提供新的思考与方向。本书历经2020年、2021年和2023年三次调整,特别是在2023年对目录进行了较大幅度的修改,并删减了一个待完善的章节。

 "跨界"并非偶然,它一直是我学习与实践中的主旋律。从17岁起,我便在王小元导演的引领下,在湖南电视台担任执行导演两年,在这期间,我对"融合"的概念有了初步了解。大学期间,我编导课程成绩优异,连续四年保持第一,并创作出荣获"桃李杯"全国总决赛三等奖的作品,其中蕴含了"融合"的理念。

 2013年,我赴美国哥伦比亚学院访学,这一年里,"电影"概念在我的学习内容里频繁涌现,结合我戏剧、音乐剧的基础与北京舞蹈学院音乐剧专业的经历,我开启了多个专业方向的融合研究。2018年,在合美术馆,我与画家朱岚合作,创作出长达1小时30分钟的即时性作品《轨迹Track Dance Jam》,这是东西方文化融合的又一次尝试。同年,我师从韩国著名导演,并参加2018—2019釜山电影节,实现了再次专业"跨界"。

 2024年,我与新媒体艺术家田晓磊在合美术馆联展,作品《无明/MENG-NI肢体影像实验×田晓磊/屏幕福尔马林计划》标志着我首次真正意义上的"跨界与融合"。这些丰富的经历使这本书具有独特的视角,我将自己的认知和经验通过专业学术的方式呈现给大家,期待能为大家带来启发。

 特别感谢我的女儿在我读博期间的陪伴,更成全了今天的一切。年复一年,每天等待我从自习室出来,相隔那扇窗,你的微笑与爱至今难忘。同样作为女性,我想给你一个可参考的"影",若我做到了,希望你的未来也能充满信心和希望。

 最后,衷心希望这本书能助力我们共同成长,共同进步。